**매력을 한층 끌어올리는 채색과 디테일 표현 with 클립스튜디오**

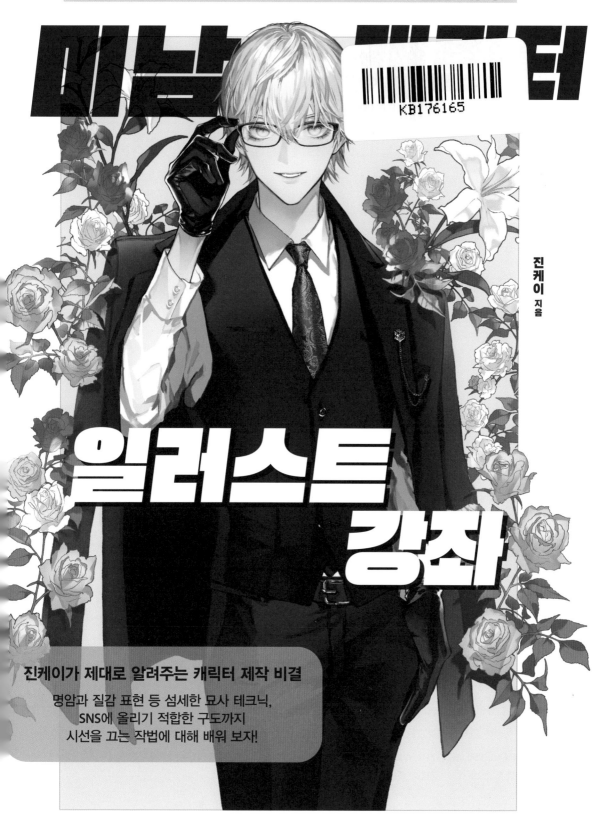

진케이 지음

# 일러스트 강좌

**진케이가 제대로 알려주는 캐릭터 제작 비결**

명암과 질감 표현 등 섬세한 묘사 테크닉,
SNS에 올리기 적합한 구도까지
시선을 끄는 작법에 대해 배워 보자!

묵

**제공 소재에 관하여**

이 책의 제공 CLIP 데이터나 커스텀 브러시는 서포트 페이지에서 다운로드할 수 있습니다. 자세한 내용과 메이킹 동영상,

주의사항은 p.142에서 확인 가능합니다.

서포트 페이지    https://isbn2.sbcr.jp/14454/

# 일러두기

- ■ 'CLIP STUDIO PAINT'는 셀시스 주식회사의 상표 또는 등록상표입니다. 2022년 10월 기준 최신 버전은 '1. 12. 8'입니다.

- ■ 이 책에 기재되어 있는 회사명, 상품명, 제품명 등은 일반적으로 각 회사의 등록 상표 또는 상표입니다. 이 책에서는 ®, ™ 마크는 명기
  되어 있지 않습니다.

- ■ 정확하게 기술하는 데 노력했지만, 이 책의 내용에 근거한 운용 결과에 있어서는 저자 및 SB 크리에이티브 주식회사, 므큐는 어떠한 책
  임도 지지 않으므로 양해 바랍니다.

- ■ 본 작법서는 CLIP STUDIO 프로그램에 적용된 툴 용어를 기준으로 하여 국립국어원에서 제정한 띄어쓰기와 외래어 표기법에 맞지 않는
  용어 사용이 있을 수 있습니다.

- ■ ©2022 JINKEI 이 책의 내용은 저작권법으로 보호를 받고 있습니다. 저작권자 · 출판권자의 문서에 의한 허락을 받지 않고, 본서의 일부
  또는 전부를 무단으로 복사 · 복제 · 수정하는 행위는 금지되고 있습니다.

# 들어가며

『미남 캐릭터 일러스트 강좌』를 구매해주셔서 감사합니다.
저는 진케이라고 합니다.

'유화 스타일 채색에 도전하고 싶은데 뭐부터 시작해야하는지 모르겠어.', '어떻게 하면 캐릭터를 더 아름답게 그릴 수 있을까?', '완성도 있는 그림을 위해 마무리 작업을 어떻게 하면 되지?' 이렇게 고민하고 계시는 분들을 위해 준비했습니다. 진케이만의 유화 스타일 채색 방식으로 캐릭터를 매력적으로 연출하는 법을 알려드리겠습니다.

이 책에서는 실제로 그리기 쉬운 방법과 응용하기 쉬운 방법 모두를 정성 들여 해설했습니다. 바로 시도해 보실 수 있도록 그리기 스킬을 설명하면서 가능한 한 구체적인 예시 작품을 실었습니다. 실버 링(반지)과 데포르메 캐릭터, 커버 일러스트 등 알기 쉬운 소재를 바탕으로 실용적인 테크닉을 정리했습니다.

또 한가지, '진케이는 작업하면서 어떤 생각을 하는가?'에 따른 대답을 자세하게 풀었습니다. '작법서는 그림을 그리기 위한 테크닉과 기능을 가르치는 책이지, 그리면서 무슨 생각을 하는지가 중요한가?' 하고 생각하시는 분들도 계실지 모르겠습니다. 제가 사고하는 방식에 관해 이야기하길 고집하는 이유는 이러합니다. 작품에서 '보이는 것'과 마찬가지로 작업자의 '내면'도 중요하기 때문입니다. 그것을 표현할 가장 적합한 방법을 찾아내기 위해서는 역시 사고하는 방식을 깊이 고민하는 것이 좋습니다. 이때 도움이 되는 정보를 담았습니다.

Chapter1과 Chapter2에서는 진케이 방식대로 유화 스타일 채색의 기본을 익힐 수 있도록 실버 링과 데포르메 캐릭터 그리는 방법을 세심하게 설명합니다. 진케이 스타일의 유화란 중간까지 면(面)이 아닌 선으로 형태를 잡는 그리기 방법을 말합니다. 보통의 방식과는 조금 다를 수 있으니 전통적인 유화 채색 기법이 본인과 잘 맞지 않는다고 생각하는 분들에게 추천드립니다.

Chapter3 이후는, 이 책의 커버 일러스트나 제가 창작한 남성의 일러스트를 예시로 캐릭터 디자인과 구도를 정하고, 피부 표현, 눈망울 표현, 하얀 머리카락과 옷, 소품 연출, 배경과 마무리 작업에 대해 깊이 파고듭니다. 유화 채색의 스킬 이외에, 챕터 마지막 'COLUMN'마다 SNS상에서 주목을 받을 수 있는 일러스트로 가공하는 법 등도 다뤘습니다.

페인트 소프트웨어는 CLIP STUDIO PAINT PRO/EX를 사용했습니다. CLIP STUDIO PAINT 특유의 기능도 활용했습니다만, 그리는 방법이나 작업 시 사고하는 방식의 기초는 다른 페인트 소프트웨어를 사용해도 도움이 되리라 생각합니다.

이 책을 통해 그동안 쌓아온 그리기 스킬이 여러분에게 잘 전달되어 도움이 되면 좋겠습니다. 그럼 이제 시작해 볼까요?

-진케이

# CONTENTS

5

# 이 책의 사용설명서

이 책에서는 일러스트레이터 진케이의 유화 채색 방법에 대해 해설한다. 페인트 소프트웨어는 CLIP STUDIO PAINT PRO/EX(이후 CLIP STUDIO PAINT)를, 운영 체제는 macOS와 Windows의 Version 1. 12. 8로 실행하였다. 버전이나 환경에 따라 동작이 다를 수 있음을 밝힌다.

**본문**

해설에서 특히 중요한 부분에는 **형광펜 칠**을 하여 표시했다.

**레이어 구조**

기초 편인 Chapter1과 2에서는 레이어 구조를 게재했다. 각 레이어에는 번호를 매겨 상응하는 그림 번호를 바로 참조할 수 있도록 했다.

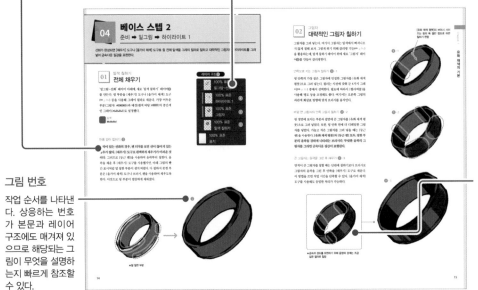

**그림 번호**

작업 순서를 나타낸다. 상응하는 번호가 본문과 레이어 구조에도 매겨져 있으므로 해당되는 그림이 무엇을 설명하는지 빠르게 참조할 수 있다.

**채색 범위 표시**

그림자, 하이라이트 등 채색한 범위를 표시하여 어느 부분에 가필, 즉 리터치 했는지 알기 쉽게 구성했다.

**컬러 코드** #ffffff

사용한 컬러의 RGB값은 16진수(HEX)로 기재했다.

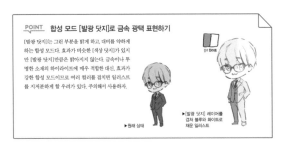

**POINT** 합성 모드 [발광 닷지]로 금속 광택 표현하기

**POINT**

각 부분의 내용과 관련된 유용한 지식과 노하우를 소개한다.

**COLUMN**

POINT보다는 별개의 내용으로 이루어져 있으면서 중요한 지식과 노하우를 소개한다.

## 따라 그리기

여기에 실려 있는 일러스트를 많이 따라 그려보길 권한다. Chapter1의 실버 링, Chapter2의 데포르메 캐릭터, 커버 일러스트 모두 괜찮으니, 따라 그리며 연습하자. Twitter나 Instagram 등 SNS에 공개해도 좋다. 단, 게시할 경우 이 책의 일러스트를 모사했음을 별도 표기해 주길 바란다.

# Chapter

# 1

## 유화 채색의 기본
### 실버링 그리기

컬러를 촘촘히 겹치면서 칠하는 유화 채색은 광택과 윤기를 사실적으로 표현하는 데 뛰어난 그리기 기법이다. 실제로 내 특기는 안경이나 액세서리와 같은 광택과 윤기 나는 아이템 묘사다. Chapter1에서는 금속 광택이 나는 실버링을 예시로 하여 나의 유화 채색의 기본적인 순서와 기술을 설명했다.

# 01 유화 채색 브러시 소개

유화 채색을 할 때 사용할 브러시와 도구를 소개한다. 내가 직접 만든 브러시 한 개를 제외하면 나머지는 CLIP STUDIO PAINT에 기본 제공된다. 유화는 특정 펜이나 브러시에 의존하지 않으므로 그리기 편하다면 어느 브러시로 대체해도 무방하다.

## 01 유화 채색 평붓(厚塗リ平筆)

내가 제작한 커스텀 브러시다. 유화에서는 브러시의 터치로 질감을 표현한다. 나는 그 특성을 살려 편하게 표현할 수 있게 필압에 따라 농도가 바뀌도록 설정했다. 브러시 끝의 형태를 보면 알 수 있듯이, 선을 그리면 약간의 긁힌 질감이 있다. 밑색을 칠한 후 대략 그림자나 하이라이트, 사물의 모양을 그려 넣을 때 사용한다. 우선은 이 [유화 채색 평붓]으로 대강 그려 넣고 후술할 [데생 연필]이나 [둥근 펜]으로 세세한 부분을 그려 넣는 것이 나의 유화 채색의 기본적인 절차다.

유료 브러시지만 이 책을 구매하신 분들께 특전으로 제공한다. p.142에서 다운로드 방법을 확인할 수 있다.

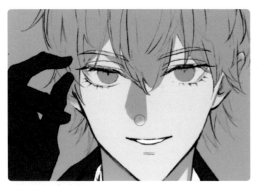

▲먼저 [유화 채색 평붓]으로 대강 그려 넣은 모습     ▲[유화 채색 평붓]으로 그린 선     ▲[유화 채색 평붓]의 끝단 형태

## 02 기본 브러시

CLIP STUDIO PAINT에 기본 제공되는 브러시 5종도 많이 사용한다. 덧붙이자면 나는 선이나 채색한 부분을 지울 때는 [지우개] 도구가 아닌 그리기 색을 투명하게 설정한 브러시를 사용한다. 익숙한 브러시를 쓰는 것이 지우는 범위를 예측하기 쉽기 때문이다.

**이 책에서 소개하는 기본 제공되는 브러시를 찾을 수 없는 경우**

최초에 설치한 CLIP STUDIO PAINT의 버전에 따라 기본 제공 소재의 종류가 달라진다. [데생 연필] 등 사용하고자 하는 브러시를 찾을 수 없는 경우 CLIP STUDIO ASSETS에서 '펜/브러시_Ver1.10.9(콘텐츠 ID: 1842033)'를 다운로드 하면 된다.

## [데생 연필]

연필 도구 중 하나다. [유화 채색 평붓]으로 대강 그린 후에 세세한 부분을 그려 넣을 때 사용한다. 선에는 먹물이 끊긴 것 같은 질감이 있으므로 세세한 부분을 위한 [유화 채색 평붓]의 연필 버전이라고 생각해도 무방하다. 같은 보조 도구인 [연필]의 [진한 연필]을 사용해도 대처할 수 있다.

▲[데생 연필]로 그린 선　▲[유화 채색 평붓]으로 그린 후 [데생 연필]을 사용

## [둥근 펜]

보조 도구 [펜] 중 하나다. 브러시 크기를 상당히 작은 수치로 하여 [데생 연필]로도 그리기 어려운 미세한 부분을 그려 넣을 때 사용한다. 여기서 소개하는 다른 펜이나 브러시와 달리 그린 선이 깔끔하여 선 자체에는 터치가 나타나지 않는다. 굵듯이 움직여서 선을 겹쳐 가며 유화다운 터치감을 표현한다. 이와 비슷한 [G펜]을 대신 사용할 수 있다.

 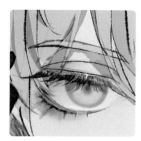

▲[둥근 펜]으로 그린 선　▲속눈썹 등 섬세한 묘사가 필요한 부분에 [둥근 펜]을 사용

## [거친 펜]

보조 도구 [펜] 중 하나로 주로 선화를 그릴 때 사용한다. 이름 그대로 [데생 연필]보다 거친 질감이 나타난다. 유화 채색의 선화는 단지 윤곽을 표현하는 선이 아니라 채색의 일부가 된다. [거친 펜]으로 그린 선은 펜이나 브러시의 터치를 남기면서 채색하는 유화 채색의 기법과 잘 어울린다.

 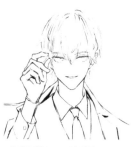

▲[거친 펜]으로 그린 선　▲[거친 펜]으로 그린 선화

## [에어브러시(부드러움)]

보조 도구 [에어브러시]에 있는 [부드러움]이다. 이 책에서는 [에어브러시(부드러움)]로 표기한다.

면적이 크고 그라데이션이 있는 그림자와 하이라이트를 잘 표현한다. [에어브러시(부드러움)]으로는 컬러를 입히는 것 외에도 브러시나 [올가미 채색] 도구(➡ p.16)로 칠한 부분 위에 그리기 색을 투명색으로 설정한 [에어브러시(부드러움)]로 덧칠하여 그라데이션을 표현하는 방법으로서도 많이 사용한다.

▲투명색으로 한 [에어브러시(부드러움)]로 덧칠하기 전　▲투명색으로 한 [에어브러시(부드러움)]로 덧칠한 후

## [흐리기]

덧칠하면 해당 부분이 흐려지는 도구다. 펜이나 브러시의 터치를 남기는 유화 채색 시에는 많이 쓰이지 않는다. 다만 눈동자 동공이나 윤곽 등, 윤기나 흐려지는 표현이 중요한 부분에서 사용한다.

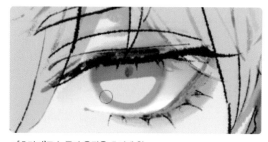

▲[흐리기]로 눈동자 윤곽을 흐리게 함

# 02 일러스트 메이킹 과정

지금부터는 나의 유화 일러스트를 제작하는 기본 절차에 관해 설명한다. 심플한 실버 링(반지)을 예시로 준비부터 마무리까지 크게 3단계로 나누어 단계별로 세세히 설명하기로 한다. 동영상을 활용하여 기초적인 그리기 방법을 익혀 보자.

실버 링 그리기 공정은 특전 영상으로도 볼 수 있다. 오른쪽 QR코드 혹은 URL로 접속하면 된다. p.142에 기재된 자세한 방법과 주의 사항을 확인하기 바란다. (여기서 CLIP 데이터도 다운로드 가능하다)

**메이킹 동영상**

https://movie.sbcr.jp/xz5Hfp/

( 제공하고 있는 CLIP 데이터 )

 ## 준비부터 마무리까지의 절차

먼저 일러스트 제작의 전체적인 흐름을 간략히 설명한다. 첫 번째로, 밑그림을 그린다. 밑그림에 그린 선을 그대로 사용하여 선화를 다듬는다Ⓐ. 선화가 완성되면 밑색을 칠하고 대략적인 그림자 혹은 하이라이트를 그려 넣는다Ⓑ. 그리고 그 시점에서 레이어를 결합해 둔다. 그다음 밝기를 조절하여 강약의 변화를 주며 세세한 부분을 그려 넣듯이 리터치한다Ⓒ. 작업이 전체적으로 완성됐으면 큰 하이라이트를 최종 조정하여 마무리한다Ⓓ.

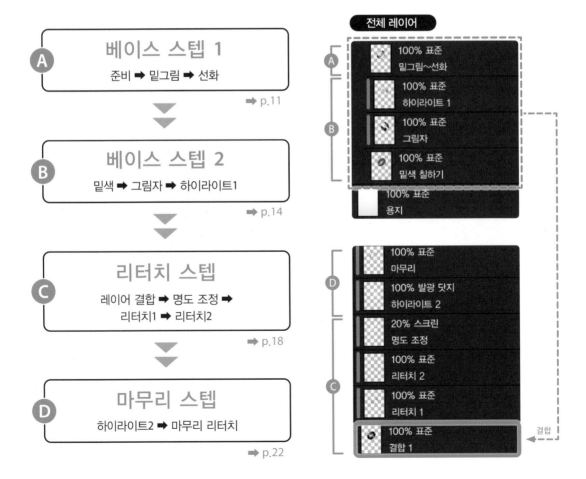

# 03 베이스 스텝 1
## 준비 ➡ 밑그림 ➡ 선화

신규 캔버스를 만들어 대강 형태를 잡은 밑그림을 그린다. 또 밑그림을 가공하고 다듬어 선화로 사용한다.

## 01 준비
### 신규 캔버스 만들기

우선 CLIP STUDIO PAINT를 시작하고 신규 캔버스를 만든다. 메뉴 바의 [파일] → [신규]를 선택해 캔버스를 생성한다. 이번에는 A4 사이즈, 해상도 600dpi로 설정한 캔버스를 사용했다.

레이어 구조 Ⓐ

## 02 밑그림
### 대략적인 윤곽 그리기

실루엣을 생각하며 형태 다듬기 ❶–1

새로운 레이어 '밑그림~선화'❶를 만들어서, 실버 링의 실루엣을 인식할 수 있는 정도로만 그린다. 밑그림은 그리기 편하다면 어떤 펜을 사용해도 무방하다. 나는 [데생연필]을 사용했다.
나중에 [자유 변형]이나 [왜곡] 같은 기능(➡ p.13)을 사용하여 조정할 수 있으므로 형태를 너무 정확하게 그리려하지 않아도 된다. 왜곡된 부분도 크게 신경쓰지 말자.

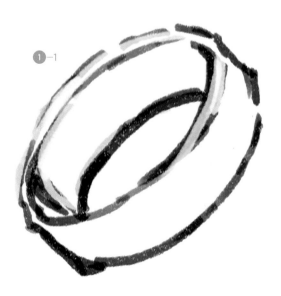

❶–1

# 03 밑그림을 선화로 다듬기

밑그림을 가공하여 다듬으면 선화가 될 수 있다. 주로 사용하는 [거친 펜]은 [둥근 펜]이나 [G 펜]보다 종이 보풀 느낌이 나는 아날로그 그림 재료 같은 질감의 선 브러시다. 붓 터치를 남기는 유화와 궁합이 좋다.

## 크기 조정하기 ①-2

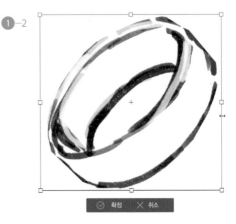

밑그림이 조금 작았기에 [자유 변형]으로 일러스트를 확대했다. 그리기 편해졌다.

## 어두운 부분 파악하기 ①-3

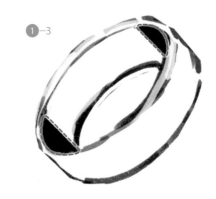

선화 단계에서 가장 어두운 부분(링 안쪽의 그림자 부분)을 검게 채운다. 이 과정은 나에게 익숙하다. 만화를 그린 경험이 있어 검은 부분을 미리 채우는 작화에 습관이 들어 있기 때문이다. 가장 어두운 부분이 어디인지 지금 단계에서 파악해두면 일러스트의 완성도를 더욱 구체적으로 떠올리기 쉬워진다는 장점이 있다.

## 선에 강약 주기 ①-4

밑그림의 러프한 선을 클린업하여 선화로 완성한다. 이때 나는 모든 선이 같은 질감이 되도록 하지는 않는다. 밑그림을 그린 단계에서 생긴 터치나 선의 강약을 일부러 남기거나 더 강조하기도 한다. 예를 들면, 짙은 음영 부분은 선을 강하고 굵게 하고, 반대로 밝은 하이라이트 부분은 선을 약하고 얇게 그린다. 선에 강약을 주는 이유는 내가 선의 매력이 강한 만화에 익숙한 작업자기 때문이다. p.18에서 자세히 이야기하겠지만, 내 방식 일러스트 메이킹 과정에는 작업 레이어를 결합하는 작업이 몇 차례 반복된다. 그 과정에서 선화 또한 채색의 일부가 된다. 강약을 준 선화는 채색 작업의 맨 처음 단계라고 할 수 있다.

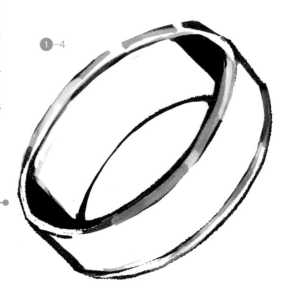

▲짙은 음영이 지는 부분의 선　▲밝은 하이라이트가 들어가는 부분

## POINT
# [자유 변형]과 [왜곡] 도구로 간단하게 형태 다듬기

[자유 변형]

[편집] 메뉴 → [변형] → [자유 변형]을 선택하면 자유 변형 기능을 사용할 수 있다. 미리 선택한 레이어의 네 모서리에 표시되는 핸들(□ 마크)을 이동시키면 모양을 바꿀 수 있다. 주로 일러스트 전체 혹은 일부분(머리, 눈동자 등)의 크기를 조정하거나 가로세로 비율을 바꿀 때 사용한다. 단, [자유 변형]을 실시하면 화질이 저하될 수 있다. 일러스트 제작 후반에서 사용하면 변형된 부분이 눈에 띄기 때문에 주의해야 한다.

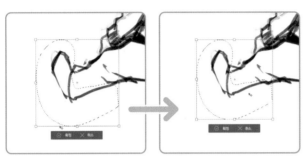

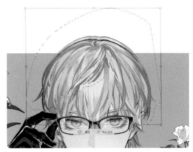

▲데포르메 캐릭터의 밑그림 그릴 때의 예시(➡ p.27). 발 크기를 [자유 변형]으로 조정함. 미리 범위를 선택해 두면 그 범위 내에 그려진 것만 변형할 수 있음

▲표지 일러스트 그릴 때의 예시(➡ p.101). 머리 실루엣의 크기를 [자유 변형]으로 조정함. 미리 복제한 레이어를 아래에 만들어 불투명도를 낮춰 두면 수정 전과 수정 후의 형태 차이를 쉽게 확인할 수 있음

[픽셀 유동화] 도구

[픽셀 유동화] 도구는 Ver.1.11.6에서 추가된 새로운 기능이다. 그린 부분을 왜곡되게 만들어준다. 왜곡 방법은 몇 가지 있지만 주로 [진행 방향]을 사용한다. 이것을 선택하고 펜으로 덧그리면 아래 그림과 같이 일러스트가 왜곡된다. 이 도구는 선화나 일러스트의 형태를 변경하거나 수정하고 싶을 때 도움이 된다. 선택 범위를 만들어 두면 선택 범위 내에서만 효과를 반영시킬 수 있고, 예를 들어 '손가락 끝만' '정수리만'과 같이 일러스트의 일부분을 수정할 때 편리하다. 다만 작업 중인 레이어에만 효과가 반영되므로 레이어 여러 장을 동시에 왜곡시킬 수는 없다(ver.2.0부터 여러 레이어에 [픽셀 유동화] 도구를 적용할 수 있게 되었다). 레이어를 미리 결합할 필요가 있는 경우, 잘 생각하여 사용해야 한다. [자유 변형]과 다르게 화질이 크게 나빠지지 않는 것도 특징이다.

▲맨 왼쪽이 [진행 방향]

▲왜곡되기 전 일러스트

▲[진행 방향]을 사용하여 화살표 방향으로 브러시를 덧그린 경우

▲선택 범위를 지정하여 [픽셀 유동화] 브러시를 화살표 방향으로 덧그린 경우

# 베이스 스텝 2

## 04

### 준비 ➡ 밑그림 ➡ 하이라이트 1

선화가 완성되면 [채우기] 도구나 [올가미 채색] 도구로 링 전체 밑색을 그레이 컬러로 칠하고 대략적인 그림자와 하이라이트를 그려 넣어 금속다운 질감을 표현한다.

## 밑색 칠하기
# 전체 채우기

'밑그림~선화' 레이어 아래에, 새로 '밑색 칠하기' 레이어②를 만든다. 링 부분을 [채우기] 도구나 [올가미 채색] 도구 (➡ p.16) 등을 사용해 그레이 컬러로 채운다. 가장 어두운 부분(그림자: #000000)과 배경(흰색 바탕: #ffffff)의 중간색인 그레이(#6d6d6d)로 설정했다.

밑색
#6d6d6d

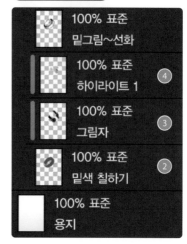

레이어 구조 B

| | 100% 표준 밑그림~선화 |
| 100% 표준 하이라이트 1 ④ |
| 100% 표준 그림자 ③ |
| 100% 표준 밑색 칠하기 ② |
| 100% 표준 용지 |

### 빈틈 없이 칠하기 ②

강약이 있는 선화의 경우, 펜 터치를 보면 선이 끊어져 있는 경우가 많다. [채우기] 도구로 완벽하게 채우기가 어려운 것이다. 그러므로 [둥근 펜]을 사용하여 윤곽부터 칠한다. 윤곽을 채운 후 [채우기] 도구를 사용했지만, 아래 그림의 빨간 표시처럼 덜 칠한 부분이 생겨 버렸다. 다 칠하지 못한 부분은 [올가미 채색] 도구나 브러시, 펜을 사용하여 채우도록 한다. 이것으로 링 부분이 깔끔하게 채워졌다.

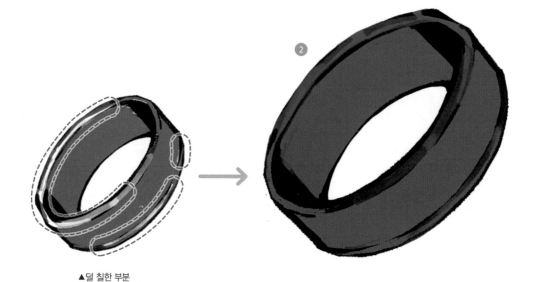

▲덜 칠한 부분

# 02 그림자
# 대략적인 그림자 칠하기

그림자를 그려 넣는다. 여기서 그림자는 밑색에서 삐져나오지 않게 칠해 보자. 그렇게 하기 위해 클리핑 기능(➡ p.16)을 활용하는데, 밑색 칠하기 레이어 위에 새로 '그림자' 레이어 ③를 만들어 클리핑한다.

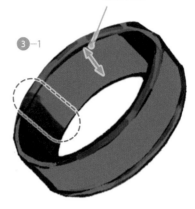

[유화 채색 평붓]의 브러시 사이즈는 링의 폭 절반 정도로 하면 칠하기 편함

③-1

## 안쪽으로 지는 그림자 칠하기 ③-1

링 안쪽의 가장 짙은 그림자에 인접한 그림자를 [유화 채색 평붓]으로 그려 넣는다. 컬러는 사전에 맞춰 둔 4가지 그레이(➡ p.16) 중에서 선택한다. 필요에 따라서 [컬러써클]을 사용해 명도 등을 조정해도 좋다. 여기서는 오른쪽 그림의 파란색 화살표 방향에 맞게 브러시를 움직인다.

## 바깥 면 그림자와 안쪽 그림자 칠하기 ③-2

링 정면에 보이는 부분과 겉면에 큰 그림자를 [유화 채색 평붓]으로 그려 넣었다. 또한, 링 안쪽 면에 더 디테일한 그림자를 넣었다. 가늘고 작은 그림자를 그려 넣을 때는 [둥근 펜]을 사용한다. [유화 채색 평붓]과 [둥근 펜] 모두, 칠한 부분의 윤곽을 강하게 나타내는 브러시다. 뚜렷한 윤곽의 그림자를 그리면 금속다운 질감이 표현된다.

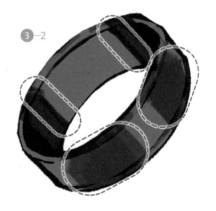

③-2

## 큰 그림자는 윤곽을 그린 후 채우기 ③-3

면적이 큰 그림자를 칠할 때는 단번에 칠하기보다 브러시로 그림자의 윤곽을 그린 후 안쪽을 [채우기] 도구로 채운다. 이 방법을 쓰면 작업 시간을 단축할 수 있다. [올가미 채색] 도구를 사용해도 동일한 처리가 가능하다.

③-3

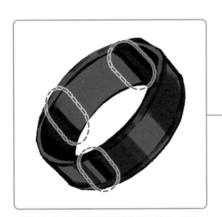

▲금속의 경도를 표현하기 위해 음영의 경계는 조금 짙은 컬러로 칠함

## POINT [올가미 채색] 도구로 빠르게 밑색 칠하기

밑색을 칠할 때는 [채우기] 도구가 자주 사용되지만 [올가미 채색] 도구도 유용하다. [올가미 채색] 도구는 [도형] 도구 내의 보조 도구 중 하나다. [올가미 선택]과 마찬가지로 프리핸드로 영역을 선택할 수 있으며, 선택한 영역을 자동으로 채울 수 있다. [채우기] 도구는 지정된 영역 내부를 칠하기 때문에 칠하려는 영역이 선으로 정확하게 둘러싸여 있어야 한다. 하지만 p.14에서도 설명했듯 붓 터치를 남긴 선화에는 틈이 자주 생긴다. [채우기] 도구로 색을 채우지 못할 경우 [올가미 채색] 도구를 사용하면 원하는 영역을 빠르게 채울 수 있다.

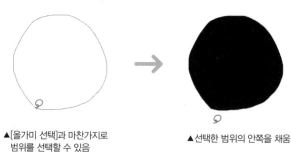

▲[올가미 선택]과 마찬가지로 범위를 선택할 수 있음

▲선택한 범위의 안쪽을 채움

---

## POINT

## [아래 레이어에서 클리핑]

선택한 레이어의 표시 범위를 바로 밑에 있는 레이어의 그리기 부분에 제한(클리핑)하는 기능이다. [아래 레이어에서 클리핑] 아이콘(위 그림)을 누르면 선택 레이어의 섬네일 옆에 빨간 표시 줄이 생기고 아래 레이어의 그리기 부분과 겹치는 영역만 표시된다. 그림자 혹은 하이라이트 등의 밑색을 칠한 범위에서 삐져나오지 않도록 할 때 도움이 된다.

---

## POINT

## 컬러 팔레트

채색할 때 사용할 컬러를 미리 컬러 팔레트에 등록해 두면 완성된 일러스트의 전체적인 색감을 컨트롤하기 용이하다(➡ p.64). 컬러를 선택하는 데 망설일 필요가 없어 작업 시간을 단축할 수 있다는 이점도 있다.
실버 링 채색에 앞서 아래 4가지 컬러를 팔레트에 준비했다. 모두 무채색으로, 한눈에 명도의 차이를 판별할 수 있다. 그러나 4가지 컬러만으로 사실적인 금속 광택을 표현하는 것은 어려운데, p.18의 경우 레이어 결합 후에 컬러써클 팔레트로 컬러를 미세 조정하거나 [스포이트] 도구로 컬러를 추출하여 컬러의 폭을 넓혔다.

#9a9a9a    #323232

#6d6d6d    #131313

## 03 | 하이라이트 1
# 밝은 부분 칠하기

그림자를 그려 넣은 레이어 위에 신규로 '하이라이트 1' 레이어 4 를 만들어, 그림자를 그린 레이어와 마찬가지로 '밑색 칠하기' 레이어에 클리핑한 후 [유화 채색 평붓]으로 하이라이트를 그려 넣는다.

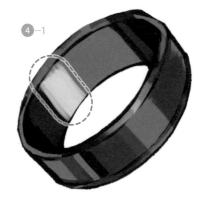

### 가장 큰 하이라이트 넣기 4 -1

광원이 링 앞쪽에 있다고 설정, 정면에 해당하는 링 안쪽 면에 가장 밝은 화이트 컬러를 입힌다. 링 안쪽은 곡면으로 되어 있으므로 그라데이션을 넣는다. [컬러써클]을 사용하여 그리기 색을 조금씩 어둡게 하면서 [유화 채색 평붓]으로 직선을 긋듯이 칠하면 된다. 링 앞쪽 가장자리에는 [둥근 펜]으로 하이라이트를 그려 넣는다.

### 링 겉면에 큰 하이라이트 넣기 4 -2

화면 앞쪽 링의 바깥 면에도 똑같이 그라데이션을 넣은 하이라이트를 칠한다. 앞서 링 안쪽에 넣은 하이라이트보다 조금 어두운 그레이 컬러로 했다. **각 하이라이트의 컬러에 미묘한 차이를 냄으로써 원근감을 연출했다.** 이 부분에는 본래 가장 강한 하이라이트가 들어가지만 나중에(➡ p.20) 리터치하는 것으로 한다.

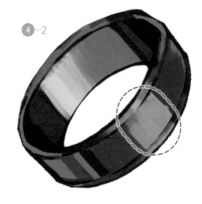

### 반사되어 비친 그림자 칠하기 4 -3

하이라이트를 칠하는 작업 공정이지만, 여기서 그림자도 한 번 리터치를 거친다. 앞쪽과 링 바깥 하이라이트에 인접한 부분에 짙은 그림자를 더해 주었다. 금속 표면은 주위 풍경을 반사한다. 그로 인해 광원에 가깝고 밝은 부분에도 주위의 어두운 부분이 비치는 형상 때문에 그림자가 생긴다. 이러한 **반사를 그려 넣으면 금속다운 질감에 가까워진다.**

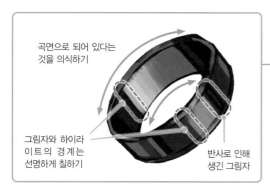

곡면으로 되어 있다는 것을 의식하기

그림자와 하이라이트의 경계는 선명하게 칠하기

반사로 인해 생긴 그림자

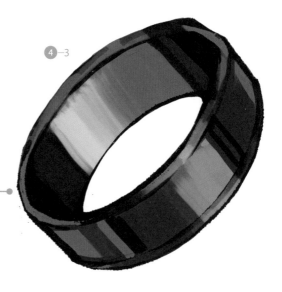

# 05 리터치 스텝
## 레이어 결합 ➡ 명도 조정 ➡ 리터치 1 ➡ 리터치 2

여기까지 작업한 레이어를 결합한다. 이 시점에서 레이어를 결합하면 레이어 수가 늘어나지 않아 작업 공정이 복잡해지는 사태를 피할 수 있다. 레이어 결합하면 전체를 리터치한다.

### 01 레이어 결합
## 작업 레이어 결합하기

작업한 레이어를 모두 결합한다. 레이어를 결합하는 방법은 다양하지만, [표시 레이어 복사본 결합]을 사용하면, 지금까지 작업한 레이어를 남긴 채로 결합된 레이어가 새롭게 추가된다⑤ (단, 용지 레이어까지 결합되지 않도록 비표시 처리해 두어야 함).

결합 전의 작업 레이어는 폴더에 넣어 비표시로 해두면 만약에 나중에 문제가 생겼을 때 결합 전 단계부터 다시 시작할 수 있어서 편리하다.

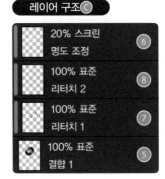

레이어 구조 C

| | | |
|---|---|---|
| 20% 스크린 명도 조정 | ⑥ |
| 100% 표준 리터치 2 | ⑧ |
| 100% 표준 리터치 1 | ⑦ |
| 100% 표준 결합 1 | ⑤ |

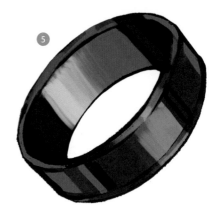

⑤

---

**POINT** 레이어 결합으로 인한 장단점

레이어를 결합하는 이유 중 장점은 앞서 설명한 대로 작업 공정을 복잡하게 하지 않아도 된다는 것이다. 하지만 다음과 같은 단점도 발생한다.

- 레이어를 나눈 시점의 상태로 돌아갈 수 없어 수정 내용에 따라서는 더 손이 많이 간다.
- 완성된 일러스트에서 역산하여 결합의 과정을 준비해야 하므로 클린업 전 러프 단계에서 일러스트의 이미지를 잘 정해야 한다.

나는 레이어 관리가 편해지는 것, 일러스트 수정이 쉬워지는 것(수정하기 위해 특정 레이어를 찾지 않아도 된다)을 우선시하여 레이어 결합을 유용하게 쓰고 있다.

# 02 | 명도 조정
# 대비 넣기

## 안쪽 면을 밝게 하여 대비 만들기 ⑥—1

⑤의 단계에서는 링 바깥 면과 안쪽 면의 밝기가 같아 면의 앞뒤를 판별하기 어려운 상황이다. 그러므로 안쪽을 밝게 한다. 결합 레이어 ⑤에 레이어를 클리핑하여 '명도 조정(합성 모드[스크린])'⑥을 생성한다. 먼저 링의 안쪽 면을 화이트 컬러(#ffffff)로 채운다. 가장자리와의 경계는 [둥근 펜]으로 칠하고, 넓은 면은 [올가미 채색] 도구를 사용하여 칠한다. 안쪽 면을 채우고 나서는 투명색으로 설정한 [에어브러시(부드러움)]로 링 안쪽 면 중앙 부분을 깎아내듯이 지워준다. 브러시 사이즈는 링과 비슷한 크기로 한다.

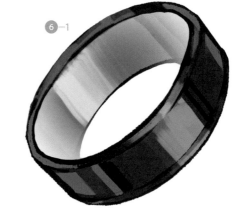

## 불투명도를 조정하여 어우러지게 하기 ⑥—2

링 안쪽 면 중 아래 그림의 빨간 동그라미 표시 부분을 더욱 강조하여 밝게 하면 안쪽 면과 바깥 면의 차이를 뚜렷이 나타낼 수 있다. 그대로 두면 화이트 컬러가 너무 밝기 때문에 레이어의 불투명도를 15~30%로 조정해 어우러지게 한다(이번에는 20%로 조정했다).

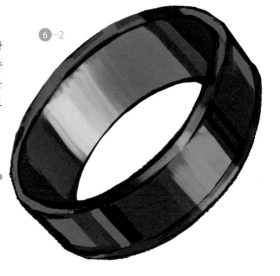

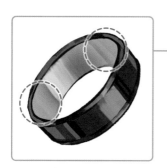

▲'명도 조정' 레이어에 리터치한 부분을 강조

---

## POINT 합성 모드 [스크린]으로 밝기 조정하기

[스크린]은 밝은 컬러를 그리면 더욱 발색이 좋아지고, 어두운 컬러를 그리면 채도를 높인 진한 컬러가 되는 합성 모드 기능 중 하나다. 컬러가 탁해지지 않게 그림자나 하이라이트를 넣을 때나, 임의의 컬러를 전체에 옅게 뿌리고 싶을 때 유용하다.

그레이 화이트

▶원래 상태

▶[스크린] 레이어를 겹쳐 그레이와 화이트 컬러로 채운 상태

# 03 리터치 1
## 밝은 부분 칠하기

'리터치 1' 레이어 ⑦를 새로 만들어 클리핑한다. [데생 연필]과 [둥근 펜]을 사용하여 하이라이트와 섬세한 음영을 더해준다.

### 윗면 가장자리에 들어가는 강한 하이라이트 넣기 ⑦-1

앞쪽 링 가장자리에 하이라이트를 추가한다. 광원은 바로 앞에 있으므로, 강한 하이라이트(화이트 컬러)를 그려 넣는다. [둥근 펜] 등 흐리지 않는 칠감의 펜을 사용한다.

### 링 바깥 면에 들어가는 강한 하이라이트 넣기 ⑦-2

링 바깥, 바로 앞쪽에 강한 하이라이트를 추가한다. 어두운 그림자와 가까운데 그 경계는 흐릿하게 하지 않고 날카로운 선을 긋듯이 칠한다. 윗면과 앞면에 단차가 있으므로 윗면의 하이라이트와는 다른 위치에 칠하면 윗면 가장자리와 바깥 면의 입체감을 표현할 수 있다.

### 링 안쪽에 들어가는 강한 하이라이트 넣기 ⑦-3

안쪽 윗면 가장자리에 하이라이트를 더해준다. 가운데는 앞쪽으로부터 광원의 빛이 정면으로 닿기 때문에 하이라이트가 다소 강하다(화이트 컬러). 그것에 반해 우측 하이라이트는 각도가 있으므로 광원이 덜 비쳐서 다소 약하게(그레이에 가까운 컬러) 표현했다. 구석 안쪽 면에도 하이라이트를 더해주는데, 일부러 끊긴 모양으로 하이라이트 처리했다. 광원가 가장 가까운 링 바깥쪽의 하이라이트와 차이를 만들어 약간의 원근감을 연출했다.

### 주위의 풍경을 가정하여 비침 그리기 ⑦-4

조금 밝은 그레이 컬러를 사용하여 정면 아래쪽에 있는 링의 겉면을 [유화 채색 평붓]으로 흐리듯이 칠한다. 이 링의 일러스트에서는 배경을 그리지 않았다. 하지만 p.17에서도 설명했듯 실제 금속에는 표면에 주위의 광경이 찍히기 마련이다. 그러므로 배경이 있는 것을 염두에 두고, 뭔가 밝은 것이 비치고 있다는 생각으로 그려 넣었다.

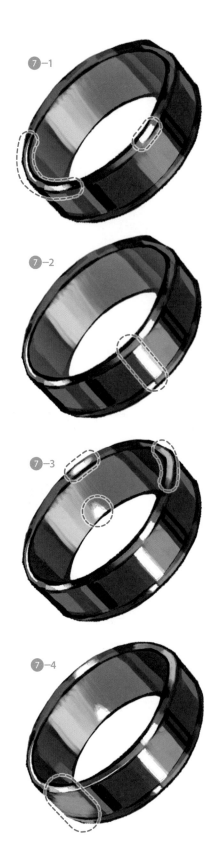

20

불필요한 부분 덧칠하여 지우기 ⑦-5

❹-3에서 추가로 그린 짙은 그림자를 밝은 그레이 컬러로 채웠다. 비침으로 인한 그림자를 표현한 것이지만, 일러스트가 전체적으로 칙칙해지기 때문이다. 유화 채색을 할 때는, 이렇게 추가로 그린 것을 나중에 덧칠하여 지우는 경우가 종종있다.

⑦-5

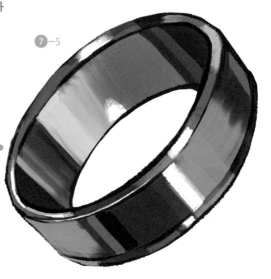

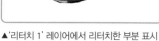

▲ '리터치 1' 레이어에서 리터치한 부분 표시

## 04 | 리터치 2
## 디테일 그려 넣기

링 윗면 가장자리의 형태를 더욱 명료하게 하기 위해 다듬는다. 새롭게 '리터치 2' 레이어 ❽ 를 만들어 클리핑한다. [둥근 펜]을 사용하여 링 가장자리에 세세한 그림자나 하이라이트를 더해주면 더욱 금속답게 '에지' 있는 딱딱한 질감을 연출할 수 있다.

❽

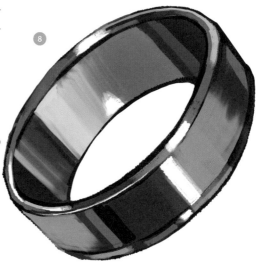

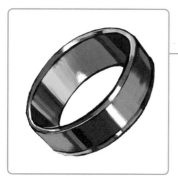

▲ '리터치 2' 레이어에 리터치한 부분 표시

# 마무리 스텝
## 하이라이트 2 ➡ 마무리 리터치

디테일을 그려 넣었기 때문에 명암의 밸런스가 깨져 버렸다. 그래서 합성 모드 [스크린] 레이어로 밝기를 조정하여 대비를 되찾고, 더 세밀한 표현을 위해 마지막으로 리터치한다.

---

### 01 하이라이트 2
# 명암 강조하기

새로 '하이라이트 2' 레이어 **9** (합성 모드는 [발광 닷지])를 만들어 클리핑한다. 광원이 바로 닿아 있는 링 바깥 면과 링 안쪽 면에 [에어브러시(부드러움)]으로 크고 부드러운 하이라이트를 더한다. 밝은 부분과 어두운 부분의 차이가 커져 금속의 광택다운 질감이 더욱 잘 표현된 것을 볼 수 있다.

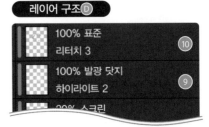

레이어 구조 **D**

| | |
|---|---|
| 100% 표준 리터치 3 | **10** |
| 100% 발광 닷지 하이라이트 2 | **9** |
| 20% 스크린 | |

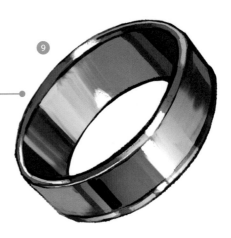

**9**

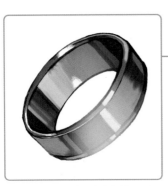

▲'하이라이트 2' 레이어에 리터치한 부분

---

**POINT** **합성 모드 [발광 닷지]로 금속 광택 표현하기**

[발광 닷지]는 그린 부분을 밝게 하고, 대비를 약하게 하는 합성 모드다. 효과가 비슷한 [색상 닷지]가 있지만 [발광 닷지]만큼은 밝아지지 않는다. 금속이나 투명한 소재의 하이라이트에 매우 적합한 대신, 효과가 강한 합성 모드이므로 여러 컬러를 겹치면 일러스트를 지저분하게 할 우려가 있다. 주의해서 사용하자.

블루 화이트

▶[발광 닷지] 레이어를 겹쳐 블루와 화이트로 채운 일러스트

▶원래 상태

# 02 최종 수정하기

마무리 리터치

'하이라이트 2' 레이어를 리터치하는 과정 그대로 일러스트를 완성해도 되지만, 퀄리티를 한 단계 더 높이기 위해 마지막으로 디테일을 리터치한다. 클리핑한 새로운 '마무리' 레이어 ⑩ 를 겹쳐, [둥근 펜]으로 링 윗면 아랫면 가장자리, 그림자 및 하이라이트의 경계 등을 중심으로 디테일 요소를 그린다.

아래 그림 파란색 동그라미 표시 부분에 [둥근 펜]으로 강한 하이라이트를 더한 후 [흐리기] 필터 도구로 범위를 길게 넓혔다. 나는 유화 채색을 할 때 [흐리기] 도구를 별로 사용하지 않는다(➡ p.9). 하지만 디테일 표현을 위해 사용하면 [흐리기] 도구를 사용한 부분(이 일러스트에서는 윗면과 옆면 경계 하이라이트)을 돋보이게 할 수 있다. 이것으로 완성이다.

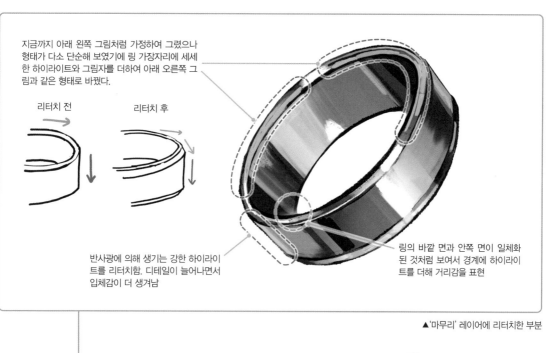

지금까지 아래 왼쪽 그림처럼 가정하여 그렸으나 형태가 다소 단순해 보였기에 링 가장자리에 세세한 하이라이트와 그림자를 더하여 아래 오른쪽 그림과 같은 형태로 바꿨다.

리터치 전　　리터치 후

반사광에 의해 생기는 강한 하이라이트를 리터치함. 디테일이 늘어나면서 입체감이 더 생겨남

링의 바깥 면과 안쪽 면이 일체화된 것처럼 보여서 경계에 하이라이트를 더해 거리감을 표현

▲'마무리' 레이어에 리터치한 부분

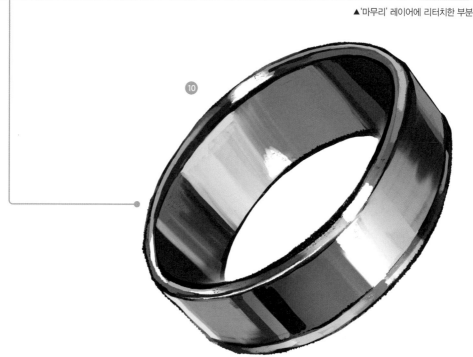

# 레이어 미리 준비하기!

본격적으로 그림을 그릴 때는, 전체 공정을 역산하여 레이어 혹은 폴더를 미리 준비해 두기를 추천한다. 레이어를 먼저 준비하면 일러스트 제작의 전체 과정을 어느 정도 파악할 수 있기 때문이다.

또, 채색하면서 그때그때 레이어를 만들면 레이어 관리가 복잡해진다. 레이어 관리를 소홀히 하면 수정이 필요할 때 어떻게 고쳐야 할지 해결해야 할 문제가 늘어나므로 그러한 문제도 막을 수 있다.

이 책의 표지 일러스트 경우, '배경(전경)' '안경' '브로치' '인물'과 같은 5개의 요소별로 폴더를 나눴고, 각 폴더 내에 '선화'와 '채색' 폴더를 만들었으며, 그 폴더 내에 부품별로 선화나 채색용 레이어(밑색 칠하기, 그림자, 하이라이트)를 생성했다.

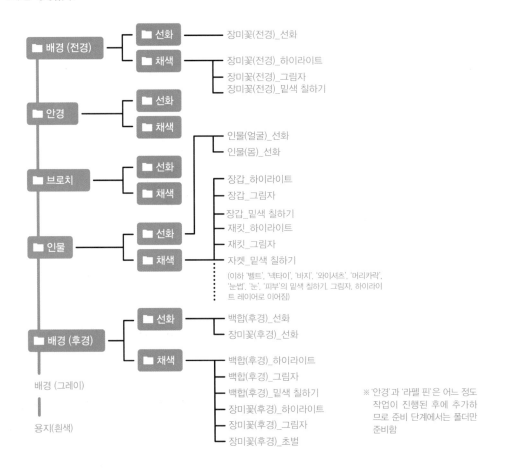

물론 미리 준비한 레이어만 사용하여 채색이 완성되는 일은 드물다. 작업을 진행하면서 새로운 레이어를 만드는 일도 당연히 있다.

사실 내가 이렇게까지 폴더나 레이어를 꼼꼼히 준비하는 것은 상업적 용도로 일러스트를 의뢰받았을 때뿐이다. 하지만 이렇게 레이어를 준비하면 자신만의 일러스트 메이킹 과정을 되돌아보는 좋은 기회가 된다. 일러스트를 그리는 것에 어느 정도 익숙한 분들은 꼭 시도해 보자.

# Chapter

# 2

## 캐릭터 그리기
### 데포르메

실버 링을 그린 다음은 데포르메한 캐릭터를 그리는 것을 예로 유화 채색의 기초를 해설한다. 실버 링에 비한다면 채색 과정이 심플하지만 일러스트를 구성하는 요소나 컬러 종류가 늘어난 만큼, 각 부분의 질감 차이를 표현하거나 레이어를 겹치는 방법을 궁리해야 한다.

# 일러스트 메이킹 과정

실버링에 비해 캐릭터는 얼굴이나 머리카락, 옷 등 그려야 하는 요소가 늘어나므로 레이어 구조와 절차가 복잡해지지만 기본적인 흐름은 변하지 않는다. 선화를 그린 다음에 밑색을 칠하며 그림자와 하이라이트를 대략 그려 넣고, 결합하여 세세한 부분을 리터치하는… 일련의 작업을 반복한다. 덧붙여서, 아래의 레이어는 일부 레이어를 폴더에 넣은 상태로 이루어져 있다. 폴더 안에 들어간 레이어는 해당하는 공정의 해설 페이지를 참조하기 바란다.

실버 링 공정과 마찬가지로 데포르메 캐릭터 그리기 공정은 특전 영상으로도 볼 수 있다. 오른쪽 QR코드 혹은 URL로 접속하면 된다. 시청하기에 앞서 p.142에 기재된 자세한 방법과 주의 사항을 확인하기 바란다. (여기서 CLIP 데이터도 다운로드 가능하다)

**메이킹 동영상**

https://movie.sbcr.jp/EbUTwy/

제공하고 있는 CLIP 데이터

---

 **준비부터 마무리까지의 절차**

 **베이스 스텝**

밑그림 ➡ 선화 ➡ 선택 범위 설정 ➡
밑색 ➡ 그림자 · 컬러 트레이스

➡ p.27

**B** **리터치 스텝 1**

결합 1 · 배경 ➡ 색감 조절 ➡
전체 하이라이트 1 ➡ 경계 하이라이트 1 ➡ 리터치 1

➡ p.32

**C** **리터치 스텝 2**

결합 2 · 전체 리터치(전반) ➡ 안경 ➡ 앞머리 ➡
전체 리터치(후반) ➡ 경계 하이라이트 2 ➡ 색조 보정

➡ p.36

**D** **마무리 스텝**

결합 3 · 마무리 하이라이트 ➡
언샤프 마스크 ➡ 전체 하이라이트 2

➡ p.44

**전체 레이어**

# 베이스 스텝

## 밑그림 ➡ 선화 ➡ 선택 범위 설정➡ 밑색 ➡ 그림자 · 컬러 트레이스

Chapter1과 흐름은 크게 바뀌지 않지만 요소가 보다 복잡해진 만큼 부분마다 레이어를 나누거나 선과 컬러가 어우러지게 하는 컬러 트레이스(➡ p.31)를 실시하는 등 새로운 테크닉이 요구된다.

### 01 밑그림
# 대략적인 밑그림 그리기

캐릭터의 대략적인 형태 그리기 ①

먼저 용지 레이어 위에 밑그림 레이어 ①를 만든다. 그다음 [데생 연필]로 캐릭터의 형태를 대강 그린다. 실버 링과 마찬가지로 밑그림을 선화로 가공하기 때문에 밑그림을 그리는 단계에서도 어느 정도 정성스럽게 선을 그어보자. 실버 링에 비해 형태가 복잡하므로 한 번에 예쁜 선을 그리지 못해도 괜찮다. 투명색으로 설정한 펜이나 붓으로 선을 깎거나 [픽셀 유동화] 도구로 왜곡시키거나 하여 꼼꼼히 선을 수정한다. 디지털 페인트 소프트웨어로 선을 그을 때 의식적으로 강약을 주지 않으면, 모든 선이 같은 굵기가 되어 단조로운 인상을 주므로 필압에 신경써서 조정해 보자.

레이어 구조 A

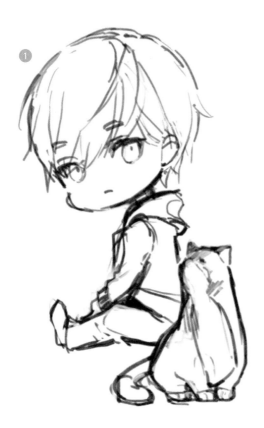

선화
# 밑그림을 선화로 다듬기

밑그림 레이어를 선화 레이어로 만든다. 단, 실버 링에 비해 일러스트가 복잡하므로 선화를 추출하는 데 실패할 경우를 고려해 다시 시도할 수 있도록 밑그림 레이어를 복제하여, 복제한 레이어를 선화로 가공한다('선화' 레이어 ❷).

## 밑그림에 그린 선을 선택 범위로 설정하기 ❷-1

먼저 밑그림에 그린 선을 선택 범위로 한다. [ctrl](macOS의 경우 [command]) 키를 누르면서 레이어 팔레트의 레이어의 섬네일을 클릭하면 그 레이어에 그려져 있는 범위가 선택된다([레이어] 메뉴→[레이어에서 선택 범위]→[선택 범위 작성]으로도 똑같이 처리할 수 있다).

▲레이어의 섬네일

## 불필요한 선 지우기 ❷-2

[편집] 메뉴 → [선택 범위 이외 지우기]를 실행하면 선택 범위 이외에 그려진 부분이 삭제된다. 앞서 만든 선택 범위에는 일정 수준 이상의 진하기로 그어진 선만이 선택되어 있다. 연한 부분은 선택 범위에 포함되지 않으므로 밑그림이나 러프를 그렸을 때의 불필요한 선을 일괄적으로 지울 수 있다.

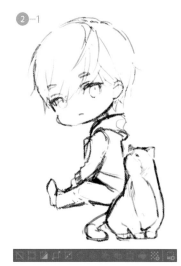

▲방금 만든 밑그림에 그려진 선을 선택

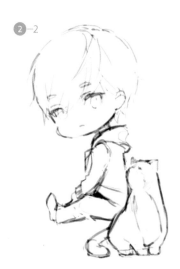

▲선택되지 않은 범위 삭제

---

**POINT** **데포르메 캐릭터의 머리 크기**

데포르메 캐릭터는, 2.5 등신 정도의 프로포션으로 그리면 귀여워진다(실제로 인기 있는 데포르메 캐릭터나 관련 상품은 그 정도의 크기가 많다). 손과 발을 작게 하고, 동글동글한 실루엣을 의식하여 그리는 것이 포인트다.

 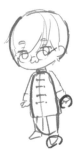

▲2.5 등신 비율        ▲동그란 형태를 의식한 실루엣

### 선을 가공하여 다듬기 ②─3

지금까지 실행한 작업으로는 불필요한 선이나 지저분한 부분을 모두 지울 수 없다. 그러므로 투명한 컬러로 설정한 펜이나 붓, [올가미] 도구를 사용해 필요 없는 선과 지저분한 부분을 지워 나간다. 그리고 [거친 펜]을 사용하여 끊기거나 불분명해진 선의 형태를 다듬듯 리터치한다.

참고로 캐릭터(이름은 게이타)와 고양이의 선화는 레이어가 나뉘어 있지 않은 상태다. 레이어를 결합하면 그때 선화도 결합되므로 지금 단계에서는 선화 레이어를 너무 세세하게 구분할 필요가 없다. 게다가 이 일러스트는 비교적 심플한 구성이기 때문에 고양이와 게이타의 레이어 분리를 과감히 생략했다.

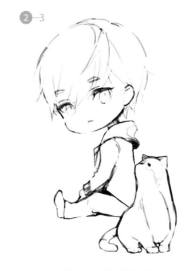

②─3

▲ 선을 다듬어서 선화를 만든다

### 03 선택 범위 만들기
# 밑색 및 그림자 채색 준비

### 선택 범위 작성용 레이어 만들기 ③

먼저 '선화' 레이어 아래에 채색용 레이어를 정리하는 폴더('채색' 폴더)를 만들어, 그 안에 '선택 범위 작성용'이라는 이름으로 레이어를 만든다. 이 레이어에서 게이타와 고양이를 그레이 컬러로 채운다. 이것은 선택 범위를 만들기 위한 레이어로, 최종적으로는 비표시(혹은 삭제)한다. 채운 범위가 보기 쉬운 컬러라면 어떤 컬러를 사용해도 된다.

채우기 작업을 마치면, '선택 범위 작성용' 레이어의 섬네일을 클릭하여 그리기 범위를 선택 범위로 한다. 그 상태에서 [선택 범위] 메뉴 → [선택 범위의 스톡]을 선택한다. 그렇게 하면 '선택 범위 1'이라는 이름으로 선택 범위를 불투명도 50%의 그린 컬러로 채워진 레이어가 생성된다. 이것으로 게이타와 고양이의 실루엣을 나타내는 선택 범위 준비가 완료되었다.

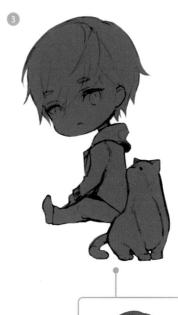

③

▶[선택 범위 스톡]을 한 레이어는 선택 범위를 불투명도 50%의 그린 컬러로 채워진 레이어로 표시됨. 이것은 편의를 위한 것이므로 채색한 것으로 취급되지 않음. 즉, 다른 레이어의 컬러에는 영향을 주지 않음

# 04 밑색 칠하기
# 스톡한 선택 범위를 활용하여 칠하기

p.29에서 [선택 범위 스톡]을 실행했다. 이를 통해 선화의 실루엣 형태로 된 선택 범위가 레이어에 스톡되어 언제든지 이 선택 범위를 불러낼 수 있게 되었다. 스톡된 선택 범위를 불러내는 방법은 몇 가지가 있지만 스톡한 선택 범위 레이어의 섬네일 옆 녹색 사각형을 클릭하는 방법이 가장 간단하다.

▲스톡한 선택 범위 레이어. 빨간 동그라미를 클릭하면 선택 범위를 불러낼 수 있음

## 각 부분별로 밑색 칠하기 레이어 만들기 ④-1

선택 범위를 스톡했다면, '밑색 칠하기' 레이어 ④를 만든다. 밑색 칠하기용 레이어는 피부, 눈, 머리카락, 양말, 바지, 파카와 같이 부분별로 나누어 만든다. 이때 비교적 겉에 있는 요소(머리카락이나 옷 등)의 레이어를 화면 안쪽에 있는 요소(피부나 눈동자)의 레이어보다 위에 배치해 두면 채색할 때 편하다. 안쪽 부분의 채색이 삐져나와도 바깥쪽 부분을 칠할 때 위에서 덮어 칠할 수 있기 때문이다.

## 부분별로 밑색 칠하기 ④-2

밑색 칠하기 레이어를 만들었으면 각 레이어에서 해당 부분의 밑색을 [채우기] 도구 혹은 [올가미 채색] 도구로 칠한다. 이때, 스톡한 선택 범위를 불러낸다. 범위가 선택된 상태에서는 선택 범위 이외에 그릴 수 없는데, 고로 여기 캐릭터와 고양이의 실루엣으로부터 넘치지 않도록 쉽게 칠할 수 있다.

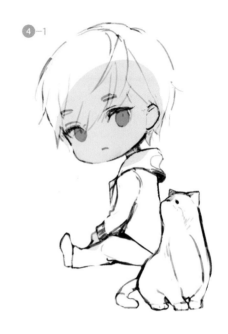

④-1

▲눈과 피부만 밑색을 칠한 상태. 머리카락이나 옷은 나중에 칠하므로 어느 정도 삐져나와도 상관없음

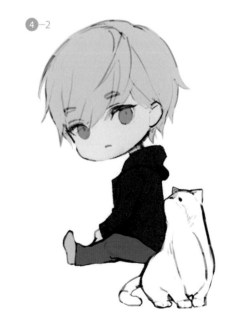

④-2

| | | |
|---|---|---|
|  피부 #f2ece3 | 바지 #6d6d6d | 머리카락 #dcd7dc |
| 눈 #8fa3cc | 양말 #c9c9c9 | 파카 #333234 |
|  고양이 #ffffff | | |

▲모든 부분의 밑색을 칠하기를 마친 상태. 고양이는 흰 털 색깔로 밑색을 칠함

## 05 그림자·컬러 트레이스
# 그림자와 선화 채색을 어우러지게 하기

### 대략적인 그림자 칠하기 ⑤

각 부분의 밑색 칠하기 레이어를 클리핑한 '그림자' 레이어⑤를 부분별로 만들어 그림자를 대강 입힌다. 이번에는 데포르메 캐릭터이기 때문에 광원의 위치를 정확히 의식하지 않았다. 앞에 광원이 있다는 정도만 생각하여 그려 넣는다. 오히려 데포르메된 캐릭터다운 둥근 입체감과 귀여움을 표현하기 위해 너무 세세한 그림자 및 하이라이트는 넣지 않도록 하는 것이 중요하다. 여기서는 주로 [유화 채색 평붓]을 사용하여 채색한다. 단, 큰 그림자(뒷머리 등)는 [유화 채색 평붓]으로 윤곽을 잡고 [채우기] 도구를 사용하거나 [올가미 채색] 도구 등을 사용하여 칠했다. 한편 세세한 그림자(앞머리 등)에는 [둥근 펜]이나 [데생 연필]을 사용했다. 그림자뿐 아니라 하이라이트를 눈에 그려 넣고, 고양이 털 일부를 블랙 컬러로 더해주었다.

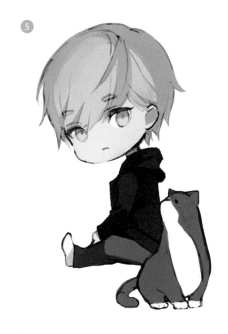

### 캐릭터의 얼굴 다듬기 ⑥

이 단계에서 선화를 컬러 트레이스해서 채색한 것과 어우러지게 한다. '컬러 트레이스' 레이어⑥를 만들고 [에어브러시(부드러움)]을 사용하여 얼굴과 손의 윤곽선을 레드(#a13b3d)로, 눈의 아랫부분의 윤곽선을 블루(#5061a5)로 채운다.

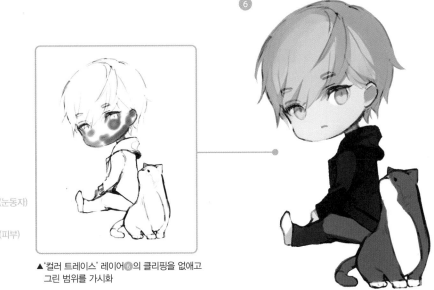

 컬러 트레이스(눈동자)
#5061a5

컬러 트레이스(피부)
#a13b3d

▲ '컬러 트레이스' 레이어⑥의 클리핑을 없애고 그린 범위를 가시화

※ 컬러 트레이스
본래 애니메이션 제작에서 사용되는 용어로, 원화에서 그림자 혹은 하이라이트 등의 윤곽을 색연필로 직접 그리는 색선을 뜻한다. 일러스트 제작에서의 컬러 트레이스는 선화를 채색한 부분과 어우러지게 하기 위해 선화에 인접한 컬러로 맞추는 기술을 가리킨다.

# 리터치 스텝 1

**03**

결합 1 · 배경 ➡ 색감 조정 ➡ 전체 하이라이트 1 ➡
경계 하이라이트 1 ➡ 리터치 1

대략적인 선화 · 채색이 끝나면 작업 레이어를 결합해 색감을 조정한다. 하이라이트를 넣어 입체감과 거리감을 표현하는데, 일러스트 전체의 분위기를 생각하며 브러쉬업하자.

---

**01** 결합 1 · 배경
## 레이어를 결합하고 배경 만들기

### 레이어 결합하기 ⑦-1

여기까지 사용한 작업 레이어(용지, 밑그림, 선택 범위 작성용으로 게이타와 고양이를 칠한 레이어는 제외)를 복제해 결합한다 ('결합 1' 레이어⑦). 결합 이전의 작업 레이어나 작업 폴더는 '결합 전'이라는 이름으로 폴더에 정리해 둔다.

### 컬러 밸런스 확인 및 배경 칠하기 ⑧

이 단계에서 완성될 일러스트의 이미지를 파악하기 위해 배경을 칠한다. 이 일러스트에는 연한 그레이 컬러의 깔끔한 배경을 입히기로 한다. '배경' 레이어⑧를 만들어 [채우기]도구로 전체를 그레이 컬러로 칠한 후 불투명도를 10%로 조정한다.
불투명도를 조정하여 원하는 컬러를 찾는 방법이 편하므로 일부러 진한 그레이 컬러 (#9d999b)로 채운 다음에 조정하는 방향으로 작업을 진행했다.
이 책의 구성상 이후의 공정에서는 배경이 비표시되지만 채색을 진행할 때는 기본적으로 배경을 표시한 상태로 작업한다. 배경 컬러와의 균형을 고려하면서 컬러를 입힐 것이기 때문이다.

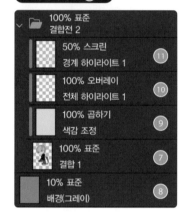

레이어 구조 **B**

> **POINT** 레이어 결합 타이밍
>
> 대부분의 경우, 밑색을 칠하고 그림자와 하이라이트를 그려 넣고 선화에 컬러 트레이스까지 마친 단계에서 첫 번째로 레이어 결합을 실행한다. 이 단계에서는 일러스트 전체 이미지가 정해져서 세밀한 리터치가 편한 시점이기 때문이다.
> 일러스트에 따라서는 이후 두 번째, 세 번째로 레이어를 결합하는데, 일러스트마다 그 타이밍은 다르다. 나는 레이어 수가 많아지면서 어떤 레이어로 무엇을 그리고 있는지 파악하기 어려운 시점에 결합하는 편이다.

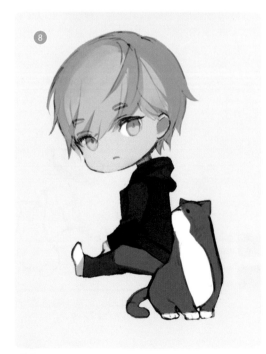

배경 (그레이)
#9d999b

## 02 색감 조정
# 따뜻한 느낌 더하기

전체 명도를 낮추어 색감에 통일감 내기 ⑨

결합한 레이어를 가공한다. 먼저 클리핑한 [곱하기] 레이어 ⑨ 를 만들고 [채우기] 도구를 사용해 캐릭터와 고양이 전체를 밝은 크림 컬러(#eeeae5)로 채운다. 명도가 낮아지고 붉은 빛이 약간 더해지면서 전체적으로 따뜻한 느낌이 표현된다.

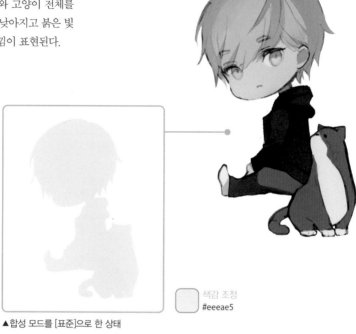

색감 조정
#eeeae5

▲합성 모드를 [표준]으로 한 상태

---

**POINT** 합성 모드 [곱하기] 사용 타이밍

[곱하기]란 말 그대로 그려져 있는 일러스트의 컬러와 아래 레이어의 컬러를 곱하는 합성 모드다. 컬러가 서로 겹쳐지므로 그림자를 칠할 때 최적이다. 다만 곱하기 레이어로 컬러를 덧칠하면 탁해지기 쉬워서 음영을 선명하게 표현하기 어렵다. (나 또한 그림자 표현 시 많이 사용하지 않는다) 따라서 대부분은 색감을 바꾸려는 때에 [곱하기] 레이어를 쓰는 편이다.

하지만 [곱하기] 레이어를 겹치면 입체감을 내기에는 좋다. 초보자는 [곱하기] 레이어를 사용하여 그림자 칠하는 것을 추천한다. 나처럼 컬러가 탁해지는 것이 신경 쓰인다면 그림자 컬러는 그리기색이 변하지 않는 [표준] 레이어나, 그림자 색의 채도를 너무 낮추지 않고도 선명히 음영을 표현하는 [오버레이] 레이어 중 하나를 사용해 보길 바란다.

▶원래 일러스트

그레이를 겹친다

▶[곱하기] 레이어를 겹쳐 전체를 그레이 컬러로 채운 일러스트

▶원래 일러스트의 레이어를 복제하고 [곱하기]로 바꾸어 기존 일러스트에 겹친 일러스트. 전체적인 컬러가 진해짐

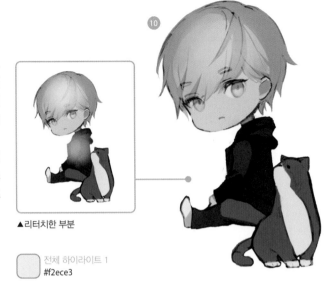

## 03 | 입체감 더하기

전체 하이라이트 1

### 하이라이트로 동글동글함 표현하기 ⑩

클리핑한 '전체 하이라이트 1' 레이어⑩ (합성 모드
는 [오버레이])를 만들고, [에어 브러시(부드러움)]
를 사용해 게이타의 머리와 옷에 크고 부드러운 하이
라이트를 넣는다. 컬러는 밝은 그레이 컬러(#f2ece3)
을 사용한다.

이 일러스트는 배경도 없고, 특별한 설정이 필요하지
않기 때문에 광원을 정면에서 비치는 단순한 것으로
했다. 부드러운 하이라이트로 리터치했더니 데포르
메 캐릭터다운 동글동글한 느낌이 표현되었다.

▲ 리터치한 부분

⬜ 전체 하이라이트 1
#f2ece3

---

**POINT** 데포르메 캐릭터의 입체감

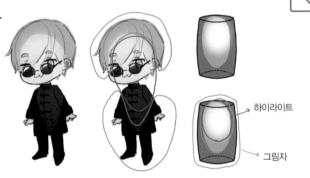

p.28에서 '데포르메 캐릭터는 동그란 형태를
의식해 실루엣을 그리는 것이 좋다'고 했는데,
마찬가지로 동글동글한 형태를 의식하면서
그림자와 하이라이트를 그리자. 그림자를 세
세하고 리얼하게 채워 넣으면 귀여움이 반감
되기 때문에 적당히 그려 넣는 것이 좋다.

→ 하이라이트

→ 그림자

---

**POINT** 하이라이트부터 그림자까지 표현하는 합성 모드, [오버레이]

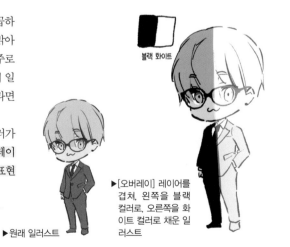

[오버레이]는 밝은 부분에 [스크린], 어두운 부분에 [곱하
기] 효과가 나타나는 합성 모드다. 밝은 부분은 더욱 밝아
지고 어두운 부분은 더욱 어두워진다고 보면 된다. 주로
하이라이트를 그릴 때 사용되는데, 나는 이 책의 표지 일
러스트와 같이 섬세한 음영 표현이 필요한 일러스트라면
그림자 채색 시에도 사용하고 있다.

유화 스타일로 채색할 때는 컬러를 겹쳐 나가면 컬러가
탁해지기 십상이니 컬러가 탁해지기 쉬운 [곱하기] 레이
어 대신 [오버레이] 레이어를 쓰면 선명한 그림자를 표현
할 수 있다.

블랙 화이트

▶ [오버레이] 레이어를
겹쳐, 왼쪽을 블랙
컬러로, 오른쪽을 화
이트 컬러로 채운 일
러스트

▶ 원래 일러스트

**04** 경계 하이라이트 1
# 거리감 표현하기

게이타와 고양이의 경계에 하이라이트를 더해 앞뒤 거리감 표현하기 ⑪

게이타가 입고 있는 옷과 고양이의 명도가 비슷하므로 고양이와 옷이 일체화된 것처럼 보인다. 고양이와 옷 사이에 하이라이트를 더해주어 거리감을 표현하기로 한다. 클리핑한 '경계 하이라이트 1' 레이어⑪(합성 모드는 [스크린])를 만들어 게이타와 고양이의 경계를 퍼플 컬러 섞인 그레이 컬러(#dcd7dc)로 채운다. 또 [에어브러시(부드러움)]를 사용해 칠한 부분을 지우는 것으로 그라데이션을 만든다. 고양이의 왼쪽 가슴~왼쪽 다리 주변에도 [에어브러시(부드러움)]로 희미하게 하이라이트를 넣는다.

▲고양이와의 경계는 [유화 채색 평붓]이나 [둥근 펜]으로 칠하기

▶[올가미 채색] 도구로 채움

▲투명색으로 맞춘 [에어브러시(부드러움)]로 깔끔히 지워 나가 그라데이션을 만듦

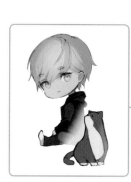

▲리터치 부분

경계 하이라이트 1
#dcd7dc

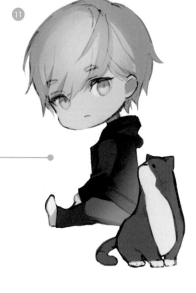

⑪

---

**05** 리터치 1
# 신경 쓰이는 부분 수정하기

실루엣의 불필요한 부분 깎아내기 ⑦—2

이것으로 그려지지 않은 범위⑦(투명 픽셀)는 그릴 수 없게 된다. 지금까지 그린 부분의 실루엣을 넘어가게 그리기 싫을 때나 가장자리 실루엣을 정리할 때 편리한 기능이다. 목 뒤에서 뒷머리에 걸친 목덜미 부분의 선이 조금 지저분하기에 투명색으로 맞춘 [둥근 펜]으로 해당 부분을 깎아 형태를 다듬었다. 그다음 눈동자에도 하이라이트를 더했다.

⑦—2

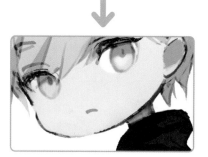

▲[투명 픽셀 잠금] 버튼

# 리터치 스텝 2

**04**

결합 2 · 전체 리터치(전반) ➡ 안경 ➡ 앞머리 ➡
전체 리터치(후반) ➡ 경계 하이라이트 2 ➡ 색조 보정

여기까지 작업한 레이어를 한 번 더 결합하여, 게이타의 실루엣과 눈동자, 머리에 리터치 및 수정을 거친 다음, 안경을 그려 넣는다.
리터치가 끝나면 색조 보정 레이어로 일러스트 전체의 색감을 조정한다.

### 결합 2 · 전체 리터치(전반)
## 머리카락과 눈동자 그려 넣기

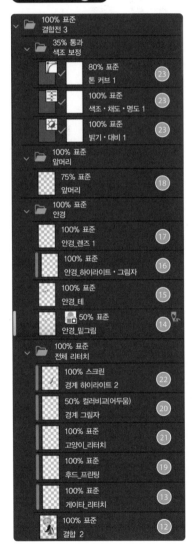

**레이어 구조 C**

**두 번째 레이어 결합 12**

레이어 수가 늘어났기에 작업 레이어를 한 번 더 결합한다('결합
2' 레이어 12).

**캐릭터 머리 리터치 13-1**

결합 레이어에 클리핑한 '게이타_리터치' 레이어 13를 겹쳐 리터
치한다. 일러스트 중에서 가장 눈길을 끄는 캐릭터의 얼굴부터
실행한다. 끊어져 있던 얼굴 윤곽선이 거슬리기에 [거친 펜]으로
다듬었다.

캐릭터의 얼굴 중에서도 특히 눈길을 끄는 눈동자를 리터치하는
데, 마찬가지로 [거친 펜]으로 눈꺼풀이나 아이라인, 속눈썹, 눈
동자의 세세한 부분을 그려 넣는다. 눈동자 아랫부분의 밝은 하
이라이트는 [흐리기] 도구를 이용하여 동공을 덧칠하듯 그리면
된다.

다음으로 머리카락을 다듬는다. 둥근 머리의 입체감을 의식하면
서 정수리 주변에 짙은 그림자를 그려 넣는다. 목덜미 주변과 귀
에 걸리는 머리카락 등에도 그림자를 넣어 입체감을 더해준다.
앞머리의 끝부분에는 윤곽을 선명히 리터치했다. 머리카락 끝 혹
은 머리카락이 뭉친 부분은 가는 펜촉의 [데생 연필]이나 [둥근
펜]으로 그려 넣는다.

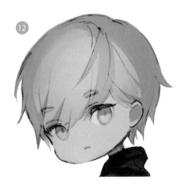

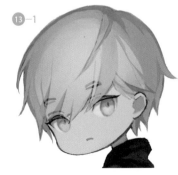

# 02 안경
## 밑그림 레이어로 형태 파악하기

추가로 안경을 그린다. 캐릭터를 그린 레이어 위에 신규 폴더를 만들고, 안경을 그리기 위한 밑그림용 레이어와 채색용 레이어를 만든다. (합성 모드는 모두 [표준]).

### 밑그림 레이어로 안경 밑그림 그리기 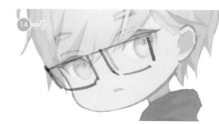-1

밑그림을 그리기 위한 '안경_밑그림' 레이어⑭를 [밑그림 레이어로 설정]으로 하여 레이어의 불투명도를 50% 정도로 한다. 먼저 [데생 연필]로 렌즈부터 그려 나가는데, 밑그림 단계이므로 확인하기 쉽다면 그리기색은 어떤 컬러를 사용해도 괜찮다. [자유 변형]으로 크기와 가로세로 비율을 조정하여 렌즈의 형태가 좌우 대칭이 되도록 그린다.

### 디테일 그리기 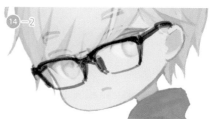-2

안경테나 노즈 패드, 안경다리를 그린다. 그리는 것과 깎아내는(삭제하는) 작업을 반복하면서 형태를 잡아간다.

### 밑그림 컬러 바꾸기 -3

가이드 라인, 즉, 안내 선을 남겨 두기 위해 밑그림의 컬러를 바꾼다. 밑그림 레이어의 [레이어 컬러]를 설정하면 밑그림의 컬러가 바뀐다. 이번에는 기본적인 블루 컬러 그대로 사용했는데, 눈에 띄지 않는다면 다른 컬러를 사용해도 된다.

---

### POINT 밑그림 레이어와 [레이어 컬러]를 조합하여 밑그림 그리기

밑그림 레이어를 사용하려면 레이어 팔레트의 [밑그림 레이어로 설정] 버튼을 눌러야 한다. 해당 레이어에 그린 내용을 다른 레이어에 영향을 주지 않게끔 하는 기능으로, 레이어 섬네일에 별도 표시도 뜨기 때문에 작업 도중 밑그림을 그려도 다른 레이어와 혼동되지 않아 유용하다.

[레이어 컬러] 기능도 조합하면 더욱 편리해진다. [레이어 컬러]를 쓸 때는 레이어 팔레트의 [레이어 컬라 변경] 버튼을 누르면 된다. 컬러가 바뀌면 레이어 속성에 컬러 견본과 채우기 아이콘이 표시된다. 채우기 아이콘을 누르면 레이어에 그려진 전부 설정해 둔 컬러로 바뀐다. 견본을 블루 컬러로 설정하고 레이어의 불투명도를 50% 정도로 설정하면 밑그림에 그린 선이 투명한 블루 컬러가 되어 밑그림임을 바로 알 수 있다.

본 순서는 오토 액션(➡ p.68)에 초기 등록되어 있는 '밑그림 레이어 작성' 액션을 일부 조정해 따른 것이다.

#### 레이어 팔레트

▲ [밑그림 레이어로 설정]버튼(왼쪽), [레이어컬러 변경]버튼(오른쪽)

#### 레이어 섬네일

▲ 빨간 동그라미는 [밑그림 레이어], 노란색 동그라미는 [레이어 컬러]가 적용되어 있음을 표시한 것

#### 레이어 속성(컬러 레이어)

▲ 컬러 견본(왼쪽), 채우기 버튼(오른쪽)

### 안경테 베껴 그리기 ⑮-1

밑그림 레이어 위에 '안경_테' 레이어⑮를 생성한다. 밑그림을 가이드로 하면서 [둥근 펜]으로 안경테를 그려 넣는다. 뒤틀림이 없도록 그림을 반전하거나 축소하면서 전체 형태를 파악해 정성스럽게 그린다. 밑그림에서 거슬리는 부분이 있으면 이 베껴 그리기 단계에서 수정한다. 밑그림 단계에서 안경이 얼굴에 너무 가까웠기에 안경을 얼굴 앞쪽으로 살짝 옮겼다.

### 밑그림 레이어 비표시하기 ⑮-2

안경테를 다 그리면 '안경_밑그림' 레이어를 비표시한다.

### 안경테에 하이라이트 넣기 ⑯

클리핑 한 '안경_하이라이트' 레이어⑯를 겹쳐, 안경테에 하이라이트 등을 넣는다. [둥근 펜]을 사용하여 안경테 상부에는 그레이 컬러로 칠하고, 렌즈를 지탱하는 안쪽 부분에는 렌즈의 광택에 의해 생기는 강한 하이라이트(화이트 컬러)를 넣는다.

노즈 패드는 반투명 소재다. 먼저 게이타의 피부색을 [스포이트] 도구로 추출하여 [올가미 채색] 도구 등으로 노즈 패드 부분을 채운다. 그리고 투명색으로 설정한 [에어브러시(부드러움)]로 채운 부분을 가볍게 덧칠하면 그라데이션 처리가 되어 투명한 질감을 표현할 수 있다.

### 렌즈의 광택 내기 ⑰

'안경_렌즈' 레이어⑰를 만들어 림 안쪽 부분에 렌즈의 광택에 의해 생긴 강한 하이라이트를 그려 넣는다.

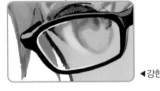

◀ 강한 하이라이트

---

### POINT    기능에 의존하지 않고 안경 그리기

나는 안경을 그릴 때 [자] 도구 혹은 안경의 3D 모델 등 디지털 일러스트 기능을 거의 사용하지 않는다. 도구 등의 기능으로 정확한 형태를 그릴 수 있지만 아무래도 선이 딱딱해져서 펜이나 붓 터치를 남기는 유화 식 채색의 캐릭터에 적합하지 않기 때문이다.

정확한 선 혹은 그에 어울리는 스타일을 택했을 때, 아니면 선을 일러스트와 잘 어우러지게 하는 법을 알고 있을 때는 해당 도구를 사용해도 괜찮다. 하지만 나는 그 편이 오히려 어렵다고 생각해 [자유 변형] 도구만 사용하여 일러스트를 반전시키거나 축소하는 등 혼자 힘으로 좌우 대칭의 형태를 그리려 하고 있다(이 책의 표지 일러스트와 같은 정면 앵글의 안경을 그릴 경우 [대칭자] 도구를 사용하는 경우도 있다. 자세한 내용은 p.118를 참조하기 바란다).

## 03 앞머리
# 안경 위에 드리우는 머리카락 그리기

### 안경에 드리우는 머리카락의 질감 표현하기 18

안경을 그린 폴더 위에, '앞머리' 레이어 18를 만든다. 머리카락 컬러를 [스포이트] 도구로 추출하고, [둥근 펜]으로 안경 위에 드리운 머리카락을 그려 넣는다. (큰 머리 가닥을 추가할 경우 [둥근 펜]으로 윤곽을 그리고 나서 안쪽을 [올가미 채색] 도구로 채우면 작업 시간을 단축할 수 있다) 그리고 레이어의 불투명도를 75% 정도로 하여 머리카락 끝의 비침 (투명함)을 표현한다.

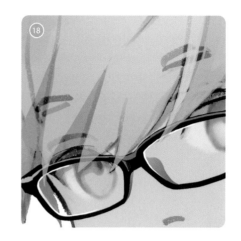

## 04 전체 리터치(후반)
# 옷 그려 넣기

안경과 머리카락 표현으로 얼굴 주변을 완성했으면 13 레이어로 돌아가 옷과 고양이를 다듬는다.

### 옷주름 및 그림자 표현 13-2

[데생 연필]로 옷주름과 그림자를 그려 넣는다. 이 일러스트와 같이 면적이 있는 그림자를 칠할 경우에는 [올가미 채색] 도구로 큰 그림자를 그린 다음 투명색의 [유화 채색 평붓]으로 밝은 부분을 깎듯이 지워 나가면 쉽다. 천은 부드러운 소재이므로 그림자와 주름 윤곽에 붓 터치를 남기고 그라데이션을 넣는다.

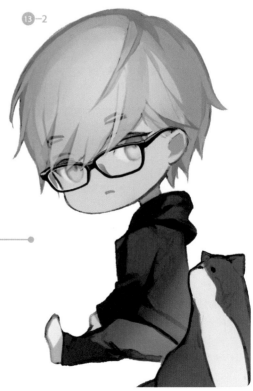

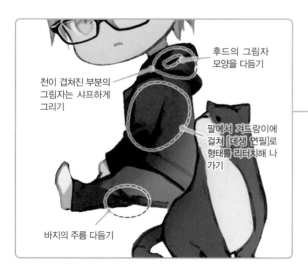

후드의 그림자 모양을 다듬기

천이 겹쳐진 부분의 그림자는 샤프하게 그리기

팔에서 겨드랑이에 걸쳐 [데생 연필]로 형태를 리터치해 나가기

바지의 주름 다듬기

## 05 | 후드에 프린팅 그리기
전체 리터치(후반)

거친 펜으로 프린팅의 질감 표현하기

무늬가 없는(무지) 옷은 심심한 느낌이 들기 때문에 '후드_프린팅' 레이어⑲를 만들어 뒷면에 프린팅을 추가한다. 까슬한 질감의 [거친 펜]으로 프린팅된 부분의 질감을 표현한다. 펜이나 브러시를 사용할 때 'shift' 키를 누르면서 그리면 직선으로 그을 수 있다. 이 기능으로 뒷면에 프린팅 'K'를 더 해주었다.

## 06 | 경계의 그림자 그리기
전체 리터치(후반)

컬러를 채운 후에 깎아내어 그라데이션 만들기

후드의 등 부분에 그림자를 그려 넣는다. 합성 모드를 [컬러 비교(어두움)]로 한 '경계 그림자' 레이어⑳를 겹쳐 [올가미 채색] 도구로 'K'를 비스듬히 자르듯 그림자를 채운다. 이때 그레이 컬러(#767375)를 사용한다. 그다음 [지우개]의 보조 도구 [반죽 지우개]로 그림자 윗부분의 경계를 깎아 그림자 그라데이션을 만든다. 일직선으로 된 그림자 윤곽을 만들기 위해 'shift' 키를 누르며 직선 모양으로 깎았다.

■ 경계 그림자
#767375

▲[올가미 채색] 도구로 그림자를 채운다

▲[반죽 지우개]로 그림자 경계를 깎는다

---

### POINT 합성 모드[컬러 비교(어두움)]와 [컬러 비교(밝음)]

[컬러 비교(어두움)]는 설정 레이어의 컬러와 아래 레이어의 컬러의 밝기를 비교해 어두운 컬러를 표시하는 합성 모드다. [컬러 비교(밝음)]는 반대로 밝은 컬러를 표시한다. 두 가지 모두 그림자와 하이라이트가 이미 그려진 일러스트에 그림자 혹은 하이라이트를 추가할 때 편리하다. 예를 들면 [컬러 비교(어두움)] 레이어를 사용하면 그림자를 그려 넣지 않은 부분에 새롭게 그림자를 추가할 수 있는데, 이미 그림자를 그려 넣은 부분에는 영향을 주지 않는다. 반대로 [컬러 비교(밝음)] 레이어의 경우엔 하이라이트 등 밝은 컬러를 리터치할 때 편하다(➡p.76).

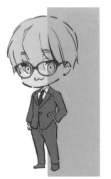
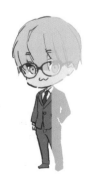

▲ 왼쪽은 [컬러 비교(어두움)]를, 오른쪽은 [컬러 비교(밝음)]으로 한 레이어를 겹쳐 블루 컬러로 칠했을 때

# 07 | 전체 리터치(후반)
## 고양이 그려 넣기

본 '전체 리터치(후반)'의 공정은 엄밀히 말하면 책에서 해설한 순서대로 진행되지 않는다. 전체 균형을 보면서 그리기 때문에 실제로는 리터치를 병행한다고 보면 된다. 고양이를 수정할 때도 실제로는 '05 후드에 프린팅 그리기' 단계부터 실행했다. 고양이의 부드러운 털 질감을 표현하기 위해 [데생연필]로 연필 자국을 남기며 리터치했다.

### 블랙 컬러로 털의 결 표현하기 ㉑-1

먼저 검은 털 부분에 그림자를 덧대어 그린다. 광원은 p.34에서 해설한 것처럼 정면으로부터 내려오는 것으로 가정했다. 가장자리를 중심으로 (앞에서 말한 것처럼 연필 자국 남기듯이) 그림자를 그려 넣는다.

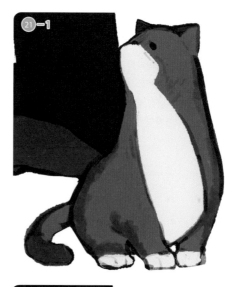

### 선과 선 사이에 틈을 만들어 질감 표현하기 ㉑-2

흰털이 난 배 부분을 리터치한다. p.33에서처럼 색감을 조정해서 흰 털의 컬러가 탁해졌으므로 밝은 화이트 컬러(#ffffff)를 덧칠해 털이 화이트 컬러임을 강조한다. 컬러를 채운다기보다 선과 선 사이 듬성듬성 칠해 넣으면 부들부들한 질감을 표현할 수 있다.

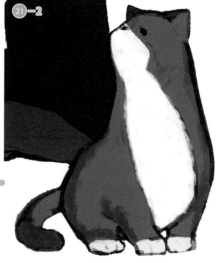

▲앞쪽에 꼬리 끝이 오도록 깊이와 입체감 내기

▲[데생 연필]로 연필 자국을 남기면서 부들부들한 털을 표현

### 디테일 추가하기 ㉑-3

코, 귀, 눈 등의 형태를 다듬는다. 세세한 부분(코끝, 눈 주위 등)은 펜촉의 사이즈를 작게 한 [둥근 펜]이나 [거친 펜]으로 리터치한다. 마지막으로 채도를 낮춘 레드 컬러, 즉 핑크빛으로 귀 안쪽(털이 나지 않은 부분)을 칠하여 고양이를 완성한다.

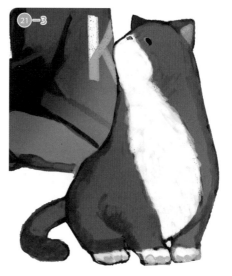

## 08 | 경계 하이라이트 2
### 경계 강조하기

그라데이션 넣은 하이라이트 추가

게이타의 옷과 고양이에 리터치를 했더니 다시 옷과 고양이의 컬러가 비슷해졌다. [스크린] 레이어 22 를 겹쳐, 11 와 같은 순서(➡ p.35)로 옷과 고양이 사이에 그라데이션 넣은 하이라이트를 더해준다.

경계 하이라이트 2
#362c35

▲리터치된 부분

## 09 | 색조 보정
### 일러스트 색감 다듬기

일러스트 경향에 맞추어 색조 보정 레이어 만들기 23

색조 보정 레이어 3개 23 를 사용하여 색감을 다듬는다. 사실 이 색조 보정 레이어는 이번 일러스트를 위해 새로 제작한 것이 아니다. 과거에 내가 다른 일러스트를 그렸을 때 사용한 색조 보정 레이어를 복제&붙여넣기하여 추가했다(본 색조 보정 레이어 3종의 설정 내용에 대해서는 p.132에서 보다 상세하게 해설한다).

나는 펜이나 브러시로 채색한 것만으로는 대비가 약하고, 컬러도 어두워지는 경향이 있다는 것을 알고 있다. 그러므로 최종적으로 필요한 색조 보정 레이어의 수치를 대체로 파악하고 있다(물론 매번 반드시 같은 보정으로 끝나는 것은 아니고, 일러스트에 맞추어 수치를 재조정하는 일도 있다).

**밝기 · 대비 설정**

▲약간 어둡게 하고 대비를 올림

**톤 커브 설정**

▲명도를 높이고 대비를 올림

**색조 · 채도 · 명도 설정**

▲채도를 낮춤

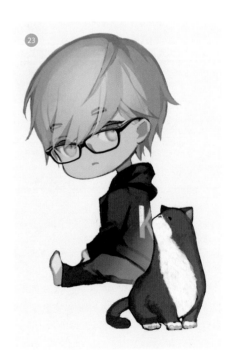

**POINT** **색조 보정 레이어 사용법**

색조 보정 레이어는 메뉴 → [레이어] → [신규 색조 보정 레이어] 혹은 레이어 팔레트의 오른쪽 클릭 메뉴 [신규 색조 보정 레이어]에서 만들 수 있다. 만든 레이어보다 아래에 있는 레이어의 밝기나 색조, 채도, 계조 등을 보정할 때 쓰이는데, 색조 보정 레이어에는 몇 가지 종류가 있지만 나는 주로 [밝기/대비], [색조/채도/명도], [톤 커브]를 사용하고 있다.

[밝기/대비] 및 [색조/채도/명도]

이 2종의 색조 보정 레이어는 각 파라미터의 수치를 조정하면서 컬러를 보정한다. 예를 들어 [밝기/대비]라면, 밝기와 대비 2개의 파라미터를 조정할 수 있다.

◀▲ 밝기와 대비를 수치로 조정할 수 있음

◀▲ 색조(색감), 채도(컬러의 선명도), 명도(밝기)를 수치로 조정할 수 있음

[톤 커브]

그래프 내의 선을 조작하면 밝기 혹은 대비 등을 보정할 수 있는데, 조작법에 익숙해져야 더욱 섬세한 컬러 조정이 가능하다. 대화상자 왼쪽 위 채널에서 [RGB](전체), [R](빨강), [G](녹색), [B](파랑)를 바꾸면 선택적으로 컬러를 조정할 수 있다. [R][G][B] 채널을 조정하는 방법은 p.137에 해설되어 있다.

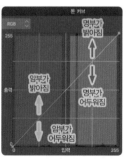

◀오른쪽 절반이 밝은 부분(명부)의 조정 영역으로 오른쪽 선을 위쪽으로 구부리면 명부가 더 밝아지고 아래쪽으로 구부리면 어두워짐. 왼쪽은 어두운 부분(암부)의 조정 영역으로 마찬가지 위쪽으로 구부리면 암부가 밝아지고 아래쪽으로 구부리면 더욱 어두워짐

▲전체를 위쪽으로 올리면 명부와 암부가 모두 밝아지기 때문에 전체가 밝아지며 대비가 약해짐

▲전체를 아래쪽으로 내리면 명부와 암부가 모두 어두워지므로 전체가 어두워지며 대비가 약해짐

▲오른쪽 절반을 위쪽으로 구부리고, 왼쪽 절반을 아래쪽으로 구부리면, 명부가 밝아지고 암부가 어두워지면서 대비가 강해짐

# 마무리 스텝

## 05 결합 3 · 마무리 하이라이트 ➡ 언샤프 마스크 ➡ 전체 하이라이트 2

세 번째로 레이어 결합을 실행하고 최종 마무리 작업을 한다. 일러스트 완성도를 높이기 위해 리터치 및 가공을 하고, 밝기의 강약을 마지막으로 강조하면 완성이다.

### 01 결합 3 · 마무리 하이라이트
## 안경과 눈동자에 하이라이트 더하기

**세 번째 레이어 결합 24**

색조 보정 레이어로 색감을 조정한 후, 마지막 리터치를 위해 세 번째 결합을 실행한다(색조 보정 레이어도 포함해 결합한다).

**눈동자 디테일 그려 넣기 25**

게이타라는 캐릭터의 인상을 강조하기 위해 눈동자의 세밀한 표현을 다시 그려 넣는다. 눈동자에 [거친 펜]으로 강한 하이라이트를 넣고, 그 하이라이트를 강조하듯이 가장자리에 퍼플 컬러(#ff00ff)와 그린 컬러(#96ff8a)로 선을 넣었다. 눈동자의 하이라이트 가장자리에 컬러를 추가하는 효과나 이유는 p.91에서 자세히 해설한다.
안경테 가장자리에도 [거친 펜]으로 강한 하이라이트를 넣었다.

**레이어 구조 D**

| | | |
|---|---|---|
| | 100% 오버레이<br>전체 하이라이트 2 | 27 |
| | 100% 표준<br>마무리 하이라이트 | 25 |
| | 100% 표준<br>언샤프 마스크 | 26 |
| | 100% 표준<br>결합 3 | 24 |

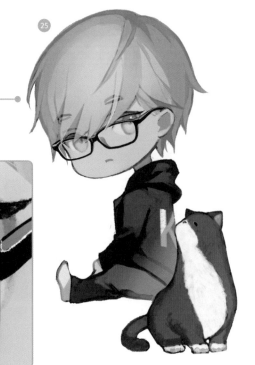

25

■ 눈동자의 하이라이트 (퍼플 컬러)
#ff00ff

□ 눈동자의 하이라이트 (그린 컬러)
#96ff8a

▶ 눈동자 부분 확대. 하이라이트의 양쪽 가장자리에 퍼플 컬러와 그린 컬러로 강조색을 더함

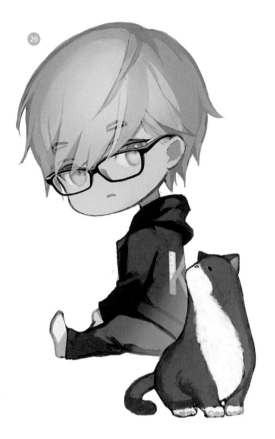

## 02 | 언샤프 마스크
# 컬러 경계의 대비 강화하기

언샤프 마스크로 전체를 뚜렷하게 하기 26

마무리 작업으로 필터 기능을 사용하여 펜과 브러시의 터치를 돋보이게 하고자 한다. 이번에 사용하는 필터 기능은 [언샤프 마스크]다.

[반경] 수치는 너무 올리면 화질이 안 좋아지므로 20 정도로 조정했다.

[강도]는 일러스트에 맞게 원하는 수치로 바꿔도 무방하다. 여기서는 75로 설정했다.

[역치]는 수치를 올리면 가공한 것이 적용되지 않는 범위가 늘어나므로 기본적으로 수치를 변경하지 않고 기본값인 0을 유지한다.

이로써 [언샤프 마스크]의 효과로 일러스트의 인상이 더욱 샤프하고 뚜렷해졌다.

▲언샤프 마스크 대화상자

---

POINT [언샤프 마스크]를 통해 더 좋은 일러스트로 가공하기

[언샤프 마스크]는 필터 기능 중 이미지를 명료하게 하는 샤프 가공 중 하나다. 컬러의 경계선은 대비를 강하게 하여 선명한 느낌으로 한다. [언샤프 마스크]를 선택하면 3가지 값을 조작하는 대화상자가 나타난다. [반경]은 컬러 경계에 걸리는 샤프 가공의 크기, [강도]는 가공의 처리 강도, [역치]는 어느 정도 컬러가 다를 때 가공이 적용되는지를 설정할 수 있도록 한다. 일러스트를 샤프하게 하면 멀리서 일러스트를 봐도 눈길을 끌기 쉽다는 장점이 생긴다. 일러스트는 인터넷에서 휴대폰 화면 혹은 섬네일로 보게 되는 경우가 많다. 따라서 샤프하게 가공해야만 더욱 많은 사람의 시선을 끌 수 있다.

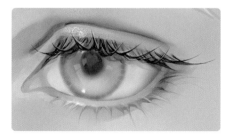

▲[언샤프 마스크] 적용 전

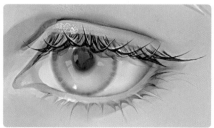

▲[언샤프 마스크] 적용 후

## 03 | 전체 하이라이트 2
# 입체감 강조하기

### 하이라이트 더해주기

마무리 작업으로 리터치 및 가공을 하면서 명암 대비가 조금 약해졌다. 마지막으로 다시 하이라이트를 그려 넣는다. 클리핑한 [오버레이] 레이어를 겹쳐 그리기색을 그레이로 한 [에어 브러시(부드러움)]로 머리 중앙에 그라데이션 넣은 하이라이트를 크게 입힌다. 그다음 [데생 연필]을 사용하여 안경 렌즈에 하이라이트를 더한다. 이때 컬러는 거의 화이트에 가까운 밝은 그레이 컬러(#d5e3f3)를 썼다.

전체 하이라이트 2
#d5e3f3

마지막으로 비표시했던 배경 레이어 ⑧(일러스트를 제작할 때는 늘 표시되어 있었음)를 표시하는 것으로 바꾸면 일러스트는 완성이다.

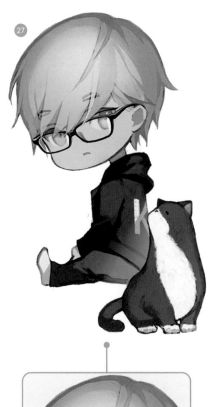

### 완성된 일러스트

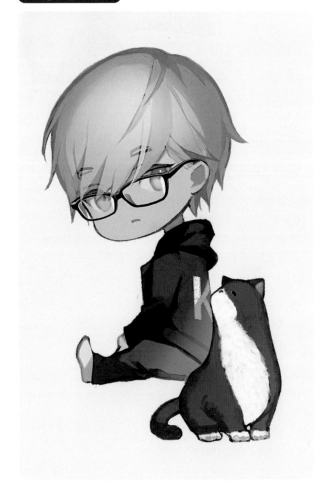

▲리터치한 부분

# Chapter
# 3

## 캐릭터 디자인과 선화

이상 나, 진케이만의 유화 스타일 채색의 기본적인 방법을 해설했다. 제3장부
터는 테마별로 유화 채색의 기술을 더욱 깊이 파고들어 채색 전 단계인 캐릭
터 디자인부터, 구도 정하기, 선화 제작, 밑색 칠하기까지의 내 견해와 기술을
설명한다.

# 캐릭터 디자인

일러스트를 그릴 때는 먼저 '무엇'을 그릴지 결정해야 한다. 대부분의 경우 그 '무엇'은 '누구', 즉 캐릭터를 의미하는 것일 테다. 제3장에서는 캐릭터를 디자인할 때 쓰는 나의 기법을 해설하도록 하겠다.

## 01 설정화 그리기

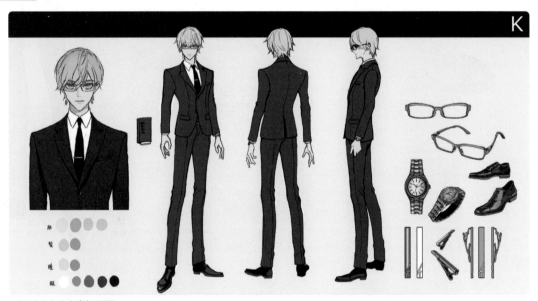

▲'시라카미 게이타'의 설정화

위 일러스트(이 책의 표지를 장식해 주기도 했다)는 내가 창작한 남자 캐릭터 중 한 명인 '시라카미 게이타'의 설정화다. 캐릭터를 디자인할 때 나는 이런 설정화를 준비하는 경우가 많은데, 기본적으로 설정화에는 필요에 따라 아래와 같은 요소를 그려 넣는다.

· 캐릭터의 상반신 일러스트
· 캐릭터가 서 있는 모습(정면과 뒷모습)
· 캐릭터가 몸에 지니고 있는 액세서리
· 캐릭터를 채색할 때 사용할 기본 컬러

이렇게 하는 이유는 캐릭터의 외관이 얼굴(머리카락을 포함), 체격, 의상, 액세서리, 컬러라는 5가지 요소로 결정되기 때문이다. 상반신 일러스트는 얼굴 디자인, 서 있는 모습(정면과 뒷모습)은 캐릭터의 체격과 의상을 확인하기 위한 것이다. 상반신 혹은 서 있는 모습을 그린 일러스트로 형태를 확인하기 어려운 액세서리는 별도로 그려 두면 액세서리를 크게 그려야 하는 앵글이나 상황을 표현 및 제작할 때 편리하다. 캐릭터의 기본 컬러에 대해서는 p.50에서 자세히 설명하겠다.
설정화를 그려 놓으면 캐릭터를 그릴 때 편리한 것은 물론, 타인이 그 캐릭터를 그리고 싶어 하는 경우에도 그 캐릭터의 특징을 쉽게 공유할 수 있다는 장점이 있다.

다음은 게이타 이외에 내가 창작한 남자 캐릭터들의 설정화다. 앞서 해설한 4가지 요소를 기본으로 삼으며 각 캐릭터에 맞는 세부 요소를 채워 넣었다.

### 라시드

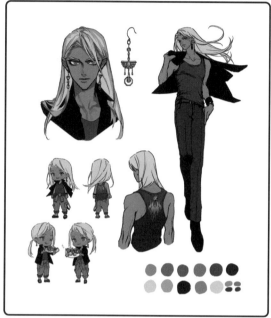

▲두 번째 창작 캐릭터 라시드. 머리 길이를 알 수 있도록 서 있는 모습을 그린 일러스트. 머리가 강하게 휘날리고 있음. 데포르메한 버전의 설정화도 그렸음

### 하오

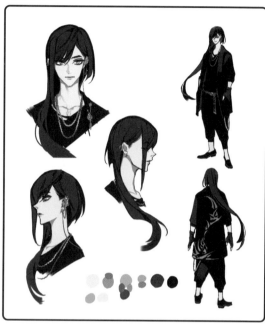

▲세 번째 창작 캐릭터 하오. 좌우 비대칭의 헤어스타일이므로 그것을 확인하기 위해 가슴 위까지 완성한 일러스트를 정면과 좌우 모습까지 3개를 준비

### 기어

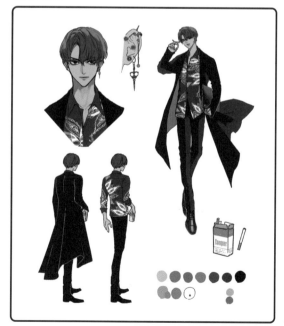

▲네 번째 창작 캐릭터 기어. 롱재킷을 입고 있는 모습, 벗은 모습 모두를 보여주기 위해 뒷모습은 2가지를 준비함. 독특함을 더해주는 귀걸이를 별도로 추가

### 마제드

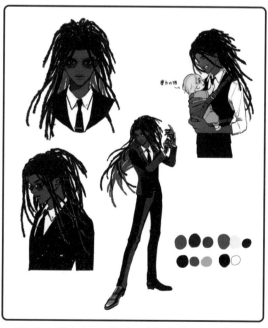

▲5번째 창작 캐릭터 마제드. 서 있는 모습은 생동감 있는 포즈로 캐릭터의 내면이나 성격이 보이면 이미지를 파악하기 쉬움. 육아 도우미라는 설정이기 때문에 아기를 안고 있는 일러스트로도 완성

# 컬러로 캐릭터 표현

컬러는 캐릭터 디자인에 있어서 매우 중요하다. 예를 들어, 대부분의 사람은 특별한 설명이 없는 한 하얀 머리 스타일의 게이타의 머리를 검게 바꾸면 그것을 게이타가 아닌 다른 캐릭터로 인식하지 않을까 한다. 컬러는 사람이 캐릭터를 인식할 때 큰 특징이 되는 경우가 많다.

그래서 나는 캐릭터의 설정화를 그릴 때 머리, 피부, 눈동자, 옷, 각 부분을 채색할 때 사용하는 바탕색(밑색을 칠할 때 사용하는 컬러), 그림자, 하이라이트에 사용할 컬러를 미리 설정해 둔다. 이 컬러들을 보통 기본 컬러라고 부르는데, 캐릭터를 그릴 때 이 기본 컬러를 사용하면 일정한 색조로 캐릭터를 표현할 수 있기 때문이다.

물론 일러스트의 상황이나 조명에 따라서는 같은 캐릭터, 같은 의상일지라도 컬러가 바뀌는 경우가 있다. 나는 먼저 기본 컬러로 채색하고 그 이후에 색조 보정하는 방법(➡p.134)을 쓰고 있다. 상황이나 조명에 맞게 컬러의 통일성을 유지하기 쉽기 때문이다.

캐릭터의 기본 컬러, 특히 바탕색의 수는 많이 늘리지 않는 것이 좋다. 캐릭터에 쓰는 컬러가 너무 많으면 알록달록 화려할 수 있으나 얼핏 봤을 때 캐릭터의 컬러를 인식하기 어려워지기 때문이다. 게이타의 경우 화이트, 블랙, 블루가 캐릭터의 대표 컬러다. 컬러의 수를 한정하면 컬러과 캐릭터의 이미지가 일치해 개성이 강조되거나 인식되기 쉬워진다.

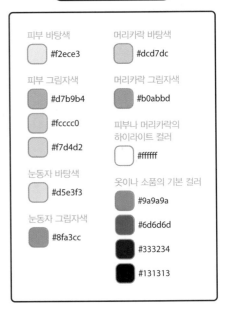

**게이타의 기본 컬러**

| 피부 바탕색 | 머리카락 바탕색 |
| --- | --- |
| #f2ece3 | #dcd7dc |

| 피부 그림자색 | 머리카락 그림자색 |
| --- | --- |
| #d7b9b4 | #b0abbd |
| #fcccc0 | |
| #f7d4d2 | 피부나 머리카락의 하이라이트 컬러 |
| | #ffffff |

| 눈동자 바탕색 | 옷이나 소품의 기본 컬러 |
| --- | --- |
| #d5e3f3 | #9a9a9a |
| 눈동자 그림자색 | #6d6d6d |
| #8fa3cc | #333234 |
| | #131313 |

---

**POINT** 강조색으로 캐릭터의 인상 강화하기

앞서 해설했듯 캐릭터는 기본 컬러의 수가 많지 않은 것이 좋다. 하지만 바탕색과 색감이 다른 강조색을 잊어서는 안 된다. 컬러의 수를 제한하려던 나머지 같은 계열의 컬러만으로 다듬어 버린다면 밋밋해질지 모른다. 강조색이 있으면 색감에 강약이 생겨 보다 인상을 강화할 수 있다. 게이타의 경우 눈동자의 블루 컬러가 이것에 해당한다. 눈동자나 액세서리 등, 작은 부품이지만 눈에 띄는 인상을 더하고 싶다면 해당 부분에 강조색을 넣어보자. 색감이 풍부해지면서 강조하고 싶은 부분을 눈에 띄게 연출할 수 있다.

◀눈동자에 각각 강조색을 배치. 이렇게 하면 보는 사람의 시선을 빠르게 캐릭터의 얼굴과 눈동자로 유도할 수 있음

# 03 바람에 휘날리는 요소 준비

게이타를 그릴 때는 한 가지 주의해야 할 점이 있다. 게이타의 디자인에는 어떤 요소가 부족하다. 그 요소란 바로 '바람으로 인해 휘날리는 부분이 존재하지 않는다는 점'이다.

낯설게 느껴질 수 있으나 이것은 일러스트 메이킹을 위한 캐릭터 디자인에 있어서 특히 중요한 요소 중 하나다(만화 혹은 애니메이션 작품의 캐릭터 디자인에서는 그다지 중요하지 않을지도 모른다). 그 이유는 일러스트를 그릴 때 긴 머리나 큰 옷의 옷자락과 같이 바람에 흩날리는 요소가 있으면 공기감을 표현하거나 일러스트의 공백을 메울 수 있어 편리하기 때문이다.

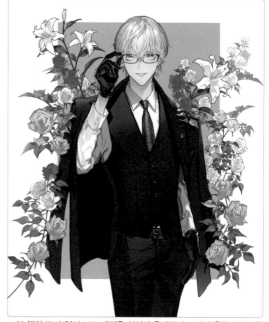

▲이 책의 표지 일러스트. 재킷을 걸쳐서 옷자락과 소매가 흔들리도록 함

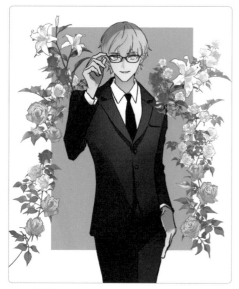

▲재킷을 착용하지 않은 버전. 호리호리한 실루엣 때문에 약간 허전한 느낌이 듦

▲오리지널 캐릭터 라시드. 휘날리는 긴 머리로 화면에 생동감을 연출함

특히 남성 캐릭터의 경우, 여성 캐릭터에 비해 강한 콘트라포스토(➡p.55)를 사용할 수 없어 화면에 공백이 생기기 쉬워서 더욱 중요해진다.

게이타는 짧은 머리인데다가 포멀한 정장 스타일이므로 크게 흔들리는 옷자락이 없다. 그래서 흩날리는 요소 없이도 화면이 채워지도록 구도를 꼼꼼히 검토하거나 흔들리는 요소가 많은 의상으로 교체했다.

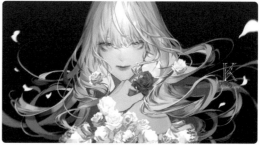

▲오리지널 캐릭터 게이코(➡ p.138). 긴 머리의 움직임으로 양옆 공간을 채움

## 04 | 캐릭터 차별화하기

여러 캐릭터를 디자인할 때 '차별화'는 중요한 요소가 된다. 각 캐릭터의 디자인이 아무리 매력적이라도 비슷한 캐릭터가 늘어서 있으면 눈에 띄지 않는다. 각 캐릭터마다 다른 개성을 연출했을 때 그 차이는 캐릭터의 매력이 된다.

내가 창작한 남성 캐릭터의 요소를 정리하면 아래의 표와 같다. 비교해 보면 캐릭터를 구성하는 요소가 아예 차이난다고는 할 수 없다. 예를 들어 게이타와 라시드는 머리 컬러가 같다. 하지만 헤어스타일(짧은 머리와 긴 머리)이나 피부색(하얀 피부와 갈색 피부), 강조색(파랑과 빨강)을 정반대로 하여 같은 컬러의 머리라도 전혀 다른 느낌이 나도록 디자인했다. 캐릭터 디자인은 자신의 취향이 반영되므로 개성이 비슷해지기 십상이지만, 앞서 설명한 것처럼 다른 요소들을 제대로 차별화하면 전혀 다른 개성을 가진 캐릭터로 완성할 수 있다.

나 또한 처음부터 표처럼 각 캐릭터의 요소를 정리하고 디자인한 것은 아니다. 첫 번째로 창작한 남자 캐릭터 게이타는 대부분 나의 손버릇으로 내 자신의 취향을 반영하여 디자인한 캐릭터다. 그리고 나서 같은 하얀 머리라도 다른 요소가 들어간 라시드, 검은 머리와 의상, 그리고 푹신한 실루엣이 특징적인 하오… 이렇게 게이타를 기점으로 그와 다른 요소로 얼마나 멋진 남성 캐릭터를 창작할 수 있을까를 중점으로 바라보았다.

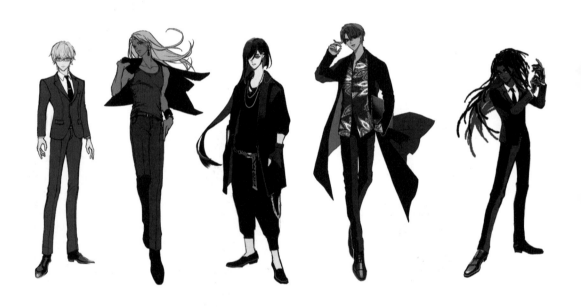

### 창작 캐릭터 특징 정리

| 캐릭터 | 게이타 | 라시드 | 하오 | 기어 | 마제드 |
| --- | --- | --- | --- | --- | --- |
| 머리 컬러 | 화이트 | 화이트 | 블랙 | 그레이 | 블랙 |
| 헤어스타일 | 짧은 머리 | 긴 머리 | 긴 머리 | 짧은 머리 | 드레드 |
| 피부색 | 하얀 피부 | 갈색 | 옐로에 가까운 화이트 | 옐로 브라운 | 짙은 브라운 |
| 키 | 보통 | 높음 | 보통 | 높음 | 약간 낮음 |
| 의상 | 비즈니스 정장 | 탱크탑 + 재킷 | 차이나 스타일 | 알로하셔츠 + 롱 자켓 | 다크 슈트 |
| 강조색 | 블루 | 레드 | 옐로 | 없음 | 화이트 |

# 일러스트 구도

캐릭터 디자인이 정해지면, 다음은 일러스트의 구도(레이아웃)를 검토해 나간다. 구도를 검토할 때는 단순히 '일러스트와 캐릭터를 얼마나 매력적으로 보여줄 것인가'에 그치지 않고 그 일러스트가 어떤 용도로 사용되고 어떻게 실릴지를 염두에 두어 전략을 세울 필요가 있다.

## 01 표지 디자인에 적합한 조건

러프로 그린 본 책의 표지 일러스트를 예로, 일러스트의 구도의 절차를 구체적으로 설명하겠다. 지금 여러분이 읽고 있는 이 책은 원래 '작화 유의(作画流儀)' 시리즈〈SB크리에이티브〉라는 일본 일러스트 작법서 시리즈의 한 작품이다. 오른쪽 표지 이미지를 보면 알겠지만 이미 표지 일러스트 디자인 포맷이 있으므로 그 디자인 포맷에 맞게 구도를 검토한다.

우선 '작화 유의' 시리즈의 표지 디자인의 특징을 정리하면 다음과 같다.

· 표지 중앙에 세로로 긴 프레임이 있고, 캐릭터의 대부분은 그 프레임 안에 들어가 있다.
· 캐릭터 일러스트의 프레임은 흰색 테두리로 둘러싸여 있다.
· 캐릭터 일러스트의 프레임 양쪽에 (일러스트 위로 넘치도록) 검은 글씨의 제목(텍스트)이 배치된다.
· 표지 아래에 1/4 정도는 카피 문구로 가려진다.

위 특징을 고려하여 이 책의 표지 일러스트를 제작한다고 가정하면 아래와 같은 조건이 필요하다.

· 세로로 긴 프레임이기 때문에 바스트 샷이나 얼굴의 클로즈업 샷이라면 가로 폭이 부족하여 일러스트를 억지로 넣은 것처럼 보일 수 있다. 정반대로 전신을 넣으려고 하면 얼굴이 작아져 캐릭터의 인상이 전달되지 않는다. 따라서 캐릭터의 무릎 위를 담은 니 샷 혹은 허리 위까지를 담는 미디엄 샷이 바람직하다.
· 일러스트의 아래는 흰 바탕의 카피 문구로 가려지기 때문에 화면 아랫부분에 중요한 요소는 배치하지 않는 것이 좋다.
· 방해되지 않는 범위에서 제목 등의 텍스트가 일러스트 프레임에서 삐져나오면 입체감이 생긴다.

이러한 조건을 고려해 러프안을 만들어 보자.

※모두 국내 출간되었다. (좌측 상단부터 시계방향으로 각 출판사 영진닷컴, 길찾기, 잉크잼, 이아소 출간)

▲'작화 유의' 시리즈의 표지※

일러스트가 들어가는 프레임

서적 제목

띠지

## 02 | 여러 러프안 제작해 보기

이 책의 표지 일러스트를 제작하기 위해 러프안 3개를 제작했다. 모두 앞서 해설한 일러스트에 요구되는 조건을 고려한 러프들이다. 하지만 앞서 언급한 조건이 정말 맞는지 검토하기 위해서 경우에 따라서는 일부러 조건을 무시하거나 제외하기도 했다. 베리에이션을 비교 및 검토해, 최적의 구도를 모색해 나가자.

### A 도시의 화려한 밤거리를 걷는 게이타

흰 테두리로 둘러싸여 있는 포맷으로부터 고안한 러프안이다. 일러스트 배경을 어두운 컬러로 하는 것이 눈에 띈다고 생각했다. 아시아권의 잠들지 않는 밤거리를 기반으로 레드 컬러 계열의 조명을 많이 배치해 화려한 분위기를 연출했다. 일러스트 위에 입히는 검은 글씨 제목 텍스트를 눈에 띄게 하기 위함이기도 하다.

길거리를 배경으로 했기 때문에 캐릭터가 서 있는 모습은 부자연스러운 인상을 줄 수 있다. 그래서 게이타가 걷는 모습을 그리기로 했다. 정장 위에 입은 롱코트 자락이 움직이는 듯한 생동감을 연출할 수 있고, 하단의 공백을 메워준다.

하지만 조명을 너무 많이 배치하여 화면을 밝게 조정해도 일러스트 위 검은 글씨의 제목 텍스트가 눈에 띄지 않는다는 이유로 최종적으로 채택되지 않았다.

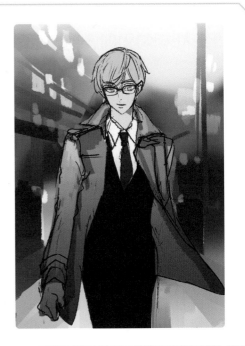

### B 소파에 앉아 있는 게이타

앞쪽에서 '전신을 넣으려고 하면 얼굴이 작아진다'고 했지만, 게이타를 소파에 앉힘으로써 세로폭을 줄이고, 온몸을 넣되 얼굴이 너무 작아지지 않도록 했다.

소파가 비교적 커서 바른 자세로 앉으면 캐릭터가 매우 작아 보인다. 그래서 다리를 꼬아 하체의 볼륨을 늘리고 캐릭터의 존재감이 소파에 지지 않도록 했다. 또한, 조금 몸을 기울여 무게 중심을 일러스트 좌측에 두었다. 콘트라포스토(➡ p.55)를 넣은 셈이다. 앉혀도 얼굴이 인상을 전달하기 어려울 정도로 작아서 오른손으로 턱을 괴게 하여 얼굴로 시선을 유도하도록 했다.

복장은 A안에서와 같은 롱 코트를 어깨에 걸쳤다. 이것 역시 상체의 볼륨을 늘려서 게이타의 인상을 강조하기 위한 방법이었지만 '컬러 수가 적다', '얼굴이 여전히 작다', '발끝이 하단 텍스트에 가려진다'는 이유로 채택되지 않았다.

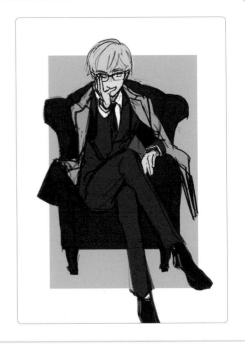

## C 꽃에 둘러싸인 게이타(채택안)

허리 위에서 자른 미들 샷. 중요한 요소가 배치되지 않은 하단, 프레임에서 입체감을 주는 요소인 꽃 등으로 이상적인 러프를 준비했다. 앞서 말했듯 이 책의 표지 일러스트로, 요구되는 조건을 충실하게 반영한 러프안이다.

게이타는 모노톤의 캐릭터로 컬러라고 하면 눈동자의 블루 컬러 밖에 없다. 고로 업 샷 일러스트에 적합한 캐릭터라고 볼 수 있다.

가까운 앵글에서는 컬러감을 더해주는 것이 좋다고 생각하여 주위에 꽃을 배치했다. 꽃과 가지, 잎은 프레임에서 삐져나오는, 즉 입체감을 주는 요소가 된다. 꽃의 화려함에 지지 않도록 의상도 평소에 입는 그레이 컬러 정장으로부터 클래식 정장으로 바꿨다. 캐릭터 실루엣 볼륨을 늘리기 위해 재킷은 어깨에 걸치고 있는 것으로 했다.

포즈는 다른 두 가지 안에 비해 차분한 인상을 주는 것으로 했다. 표지의 중심에 일러스트가 배치되어 있으므로 안정감 있는 포즈가 존재감을 더 강하게 낼 수 있지 않을까 생각했다. 액션이 적은 만큼 화면 우측에 몸을 살짝 기울이거나 안경에 손을 얹어서 너무 경직된 포즈가 되지 않도록 했다.

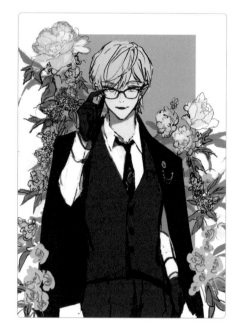

### POINT 콘트라포스토, 남성 캐릭터의 포즈

그림이나 조각, 사진과 같은 시각 예술 표현에서는 인물이 포즈를 취할 때 몸에 S자 곡선을 만들어 실루엣의 아름다움이나 움직임을 강조하는 기법인 콘트라포스토를 많이 활용한다.

단, 남성 캐릭터를 콘트라포스토로 그릴 경우 주의가 필요하다. 여성에 비해 몸을 비틀거나 구부리는 포즈가 어울리지 않기 때문이다. 특히 골반 형태에 차이가 있어 허리의 가동 범위가 다르므로 남성이 만드는 콘트라포스토의 S자는 여성에 비해 소극적이다. 결과적으로 일러스트에 생동감이 적고, 정적인 인상이 되기 쉽다.

움직임이 적은 점을 보완하기 위해서 p.51에서 설명한 '바람으로 인해 휘날리는 요소'를 준비하는 것이 중요하다. 몸으로 S자를 만들 수 없는 만큼 무언가 휘날리는 것으로 곡선을 표현하기 위해서다.

나는 손 모양을 주로 활용한다. 안경에 손을 얹거나, 담배를 피우거나, 얼굴 옆에서 장갑을 끼우고 있거나⋯ 남성 캐릭터를 그릴 기회가 많은 사람이라면 손 모양의 베리에이션을 늘려 보길 추천한다.

▲여성의 콘트라포스토가 만드는 S자

◀남성의 콘트라포스토가 만드는 S자

# SNS에서 주목받는 일러스트 가공술① 프레임 편

트위터나 인스타그램 등 여러 SNS는 일러스트레이터들에게 일러스트 작품을 공개하는 플랫폼으로서 매우 중요하다. 나 또한 SNS에 일러스트를 올린 것을 계기로 활동하는 범위를 넓힐 수 있었다. SNS를 통해 발표한 일러스트는 대부분 스마트폰으로 열람될 테니, SNS에 게시할 때는 스마트폰 화면에 일러스트가 보기 좋게 나타나도록 가공하는 것이 좋다. 이렇게 하면 반응을 얻기도 쉬워진다. 이 칼럼에서는 먼저 스마트폰 특유의 세로 규격의 화면에 적합한 '플레이밍'의 테크닉을 설명한다(대부분의 SNS에 게시된 이미지는 먼저 섬네일로 표시된다. 캐릭터 일러스트라면 대체로 얼굴을 중심으로 한 섬네일이 되는 경우가 많은 편이다).

또 표지 일러스트를 SNS 게시용으로 가공할 때 프레임 변경 이외에도 마무리 효과를 더해주어 색감이나 분위기를 바꾸었다. SNS에서 주목을 받는 일러스트를 만들기 위한 마무리 기술에 대해서는 p.139에서 설명하도록 하겠다.

 ## 2:1 프레임 제공하고 있는 CLIP 데이터

2022년 현재 가장 많이 보급된 스마트폰 화면 가로와 세로의 비율은 19.5:9다. 이 비율을 감안해서 비율이 비슷한 2:1 프레임으로 일러스트를 그리면 화면에 거의 딱 맞는 일러스트 규격이 된다. 다만 일반적인 비율이 아니므로 다른 비율의 기존 일러스트를 SNS 게시용으로서 가공하는 경우가 더 많을 것이다.

2:1 프레임에 맞게 표지 일러스트를 트리밍하여 효과를 더한 것이 아래 그림이다. 세로로 긴 프레임이라면 화면을 세로로 삼분할 하고, 각 영역에 매료시키고 싶은 요소를 배치할 것을 추천한다. 이 예시에서는 특히 3개 요소(얼굴과 안경, 넥타이, 벨트 버클)가 각각의 영역에 배치되도록 트리밍했다.

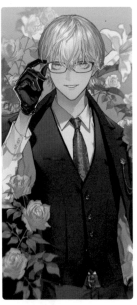

▲2:1 프레임용으로 가공한 이 책의 표지 일러스트

▲2:1 프레임의 경우 화면을 3분할 하여 요소를 배치

 ## 4:3 프레임 ⟨제공하고 있는 CLIP 데이터⟩

스마트폰으로 사진을 촬영할 때 4:3 규격이 기본으로 설정되어 있는 경우가 많으므로 스마트폰 사용자에게는 4:3 프레임이 가장 친숙한 프레임이 아닐까 한다.

이 프레임은 A4나 B5 등 자주 사용되는 용지 사이즈와 종횡비가 가깝기 때문에, 인쇄를 전제로 한 일러스트 그대로 사용할 수 있다는 이점이 있다. 다른 프레임에 비해 특별한 테크닉이 필요하지 않아 좋다. 즉, SNS는 주로 세로 규격의 화면을 통해 보기 때문에 그대로 올리면 일러스트가 작게 보이므로 세로로 긴 프레임(가로세로 3:4)으로 올리는 것이 좋다. 아래 예시처럼 가로로 긴 프레임 일러스트의 경우라면 90도 회전한 상태로 게시하도록 한다.

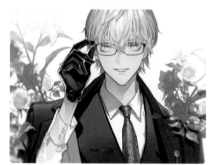  

▲ 4:3 프레임용으로 가공한 이 책의 표지 일러스트　　▲ 4:3 프레임의 경우 화면을 2분할하여 요소를 배치　　▲ SNS 게시용으로 90도 회전시킴

 ## 1:1 프레임 ⟨제공하고 있는 CLIP 데이터⟩

SNS 중에서도 특히 인스타그램 게시물을 위한 프레임이다. 인스타그램은 사진 공유에 유용한 SNS다. 정사각형의 사진 및 이미지를 보는 것에 특화된 UI(사용자 인터페이스) 디자인으로 이루어져 있기에 우리의 일러스트 또한 정사각형의 비율로 업로드하는 것이 바람직하다. 정방형 프레임의 경우 화면을 4분할하여 요소를 각 균형있게 배치하는 것이 좋다. 예시로 쓰고 있는 표지 일러스트는 캐릭터가 정면을 향하고 있어 무난하게 해결이 가능하다. 십자선 가이드를 따라 가슴보다 위를 넣으면 완성이다. 1:1 플레이밍 일러스트를 스마트폰으로 보면 아무래도 크기가 작아진다. 그러므로 얼굴을 제대로 보여줄 수 있는 업샷 구도를 추천한다.

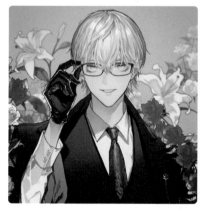 

▲ 1:1 프레임용으로 가공한 이 책의 표지 일러스트　　▲ 1:1 프레임의 경우 화면을 4분할하여 요소를 배치

## 밑그림으로 디테일 정하기

러프가 정해지면 보통 바로 선화 제작에 들어가지만, 표지 일러스트(예시)의 경우에는 채택된 러프를 바탕으로 밑그림에 세세한 부분을 그려 넣었다. 서적의 표지를 장식하는 일러스트라 이미지를 더욱 확실히, 꼼꼼하게 하고 싶었다. 러프안 단계에 대강 그렸던 부분을 세밀히 그려 각 요소를 재검토해 나가자.

기본적인 포즈는 그대로 두고 체형 등을 더욱 정확하게 그리도록 신경썼다. 머리 비율을 맞추고, 또 형태를 대충 잡은 팔 등을 더욱 정성 들여 그렸다.

게이타를 둘러싼 꽃의 종류와 배치한 위치도 재검토했다. 러프 단계에서는 장미와 모란꽃을 그렸는데, 모란꽃은 일본풍 느낌이 강해서 클래식한 정장 스타일과 어울리지 않았다. 러프 다음 단계인 밑그림 단계에서 장미과 백합꽃으로 변경했고, 화면을 화려하게 장식하기 위해 라이트 블루 외 진한 블루 컬러를 추가했다.

밑그림이 완성되고 일러스트의 이미지가 정해졌으면 이어서 선화 그리는 작업에 들어간다.

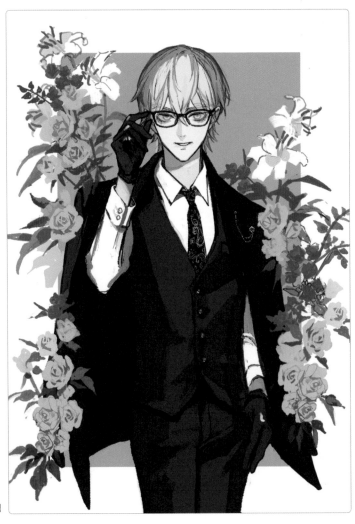

▶밑그림

# 선화 그리기 테크닉

유화 스타일로 채색할 때 선화는 채색을 거듭하며 칠한 곳과 일체화되기에, 완성본을 기준으로 보면 그렇게까지 존재감이 강하지 않다. 하지만 금방 덮어진다 해도 채색 시 중요한 가이드가 된다. 정확한 형태를 선으로 잡아둠으로써 일러스트의 퀄리티가 눈에 띄게 향상될 것이다.

## 01 정확한 형태 그리기

밑그림을 바탕으로 선화를 그릴 때는 밑그림 레이어의 불투명도를 25% 정도로 낮추고 그 위에 선화용 레이어를 겹쳐 그린다①. 이때 선을 클린업하는 것뿐 아니라 다시 한번 형태를 다듬자. 이 과정은 무척 중요하다. 선화 다음에는 채색 공정에 들어가므로 모티브의 형태를 손쉽게 수정할 수 있는 마지막 기회기 때문이다②.

유화 스타일 작업이라면 채색한 후 형태가 마음에 들지 않더라도 위에서부터 덧칠하듯 덧그리면 일러스트를 수정할 수 있다. 하지만 나중에 채색한 후에 수정하는 것은 손과 시간이 많이 가므로 최후의 수단이라고 여기는 편이 좋다.

### 툴을 구사하여 다듬기

선화를 다듬을 때는 밑그림을 그렸을 때와 마찬가지로 [자유 변형]이나 [픽셀 유동화] 도구 등을 사용해도 무방하다. 이 도구들은 반복해 사용하면 선의 화질이 점점 나빠지지만 유화 채색에 있어서 선이 얼마나 선명한지는 그다지 중요하지 않으므로 선이 다소 거칠어진다 하더라도 형태 다듬기를 우선으로 작업한다.

### 선화 단계에서는 모든 부분을 그려 넣지 않는다

형태를 다듬되 모든 부분을 선화로 세세하게 그려 넣지는 않는다. 예를 들어, 캐릭터의 머리카락은 최종적으로 채색하면서 추가로 그리기 때문에 이미지를 파악할 수 있을 정도만 그리면 된다. 코 또한 선으로 표현하면 인상이 너무 강해지므로 선화에서는 그리지 않는다. 이처럼 채색으로 표현하는 부분에 대해서는 대략적인 선화를 그대로 둔다.

완성된 선화는 다음 페이지에서 볼 수 있다.

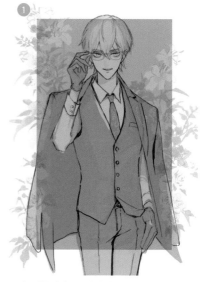

▲밑그림을 가이드로 하여 선화를 그림

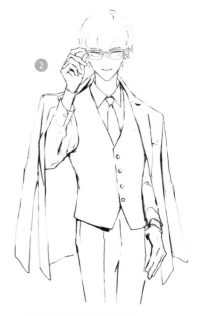

▲밑그림을 바탕으로 그린 선화

**완성된 캐릭터 선화**

▲얼굴을 그린 선화. 코는 그림자를 칠하는 것으로 표현할 예정이므로 선화를 그리지 않음

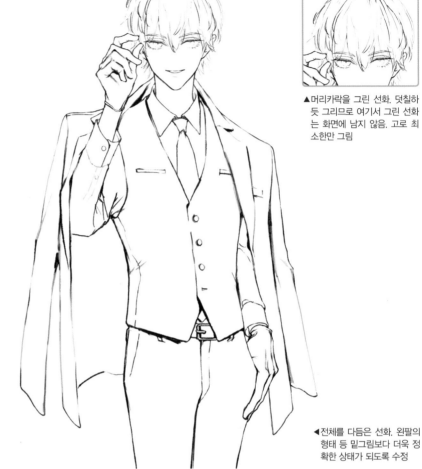

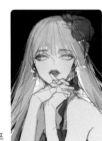

▲머리카락을 그린 선화. 덧칠하듯 그리므로 여기서 그린 선화는 화면에 남지 않음. 고로 최소한만 그림

▲오른손 셔츠 소매에는 복잡한 모양으로 주름이 지기 때문에 선화 단계에서 어느 정도 그려 넣어 모양을 파악해 둠

◀전체를 다듬은 선화. 왼팔의 형태 등 밑그림보다 더욱 정확한 상태가 되도록 수정

---

**POINT** **선화 여부의 차이**

내가 평소 SNS에 올리는 일러스트는 제작할 때 밑그림이나 선화를 디테일하게 그리는 경우가 드물다. 대강 그린 밑그림만 준비하여 그것을 본보기 삼아 채색을 통해 형태나 세세한 부분을 직접 다듬는 편이다. SNS 게시용 일러스트 제작에는 보통 사나흘이 걸리는데, 머리에 떠오른 이미지가 날아가기 전 일러스트를 빠르게 완성할 수 있다.

이 책의 표지 일러스트처럼 시간을 들여 제작하기로 했다면 애초에 떠올렸던 이미지를 제작 기간 내내 그대로 유지하기가 어렵다. 그러므로 밑그림이나 선화를 꼼꼼하게 그려 이미지를 구체화해 둘 필요가 있다. 나에게 밑그림이나 선화는 일러스트의 이미지를 기억하기 위한 작업이다.

▶컬러 러프

◀완성된 일러스트

## 02 선화 소재를 복사&붙여넣기로 활용하기

'형태가 거의 같고', '화면 내에 많이 배치되는' 것은 자기 스타일로 그리지 말고 선화 소재를 만들어 복사&붙여넣기를 하는 것이 효율적이다.

### 꽃 소재 예시

표지 일러스트에는 많은 꽃이 그려져 있다. '중간 사이즈의 장미꽃(연한 블루 컬러)', '작은 사이즈의 장미꽃(진청색)', '백합(화이트 컬러)' 3종으로 나뉘며, 해당 선화 소재를 별도로 만들어 그 소재를 복사&붙여넣기 한 후 확대나 축소, 회전, 반전을 통해 조합한다. 이를 사용하면 작업 시간이 단축된다. 이 방법은 꽃외에도 책장에 장식된 책이나 개별 포장된 과자 등을 일러스트에 넣을 때 유용하다. 선화 소재를 만들 때는 캔버스의 기본 컬러를 '그레이'로 맞춘다. 설정을 '컬러'로 하면 소재의 선을 일괄 변경할 수 없다.

참고로 이번에 제작한 꽃 선화 소재는 다운로드 소재로 제공되고 있다(➡p.142). 독자 여러분이 일러스트를 제작할 때 많이 활용하길 바란다.

▲선화 소재를 제작하는 캔버스는 기본 표현색을 '그레이'로 설정

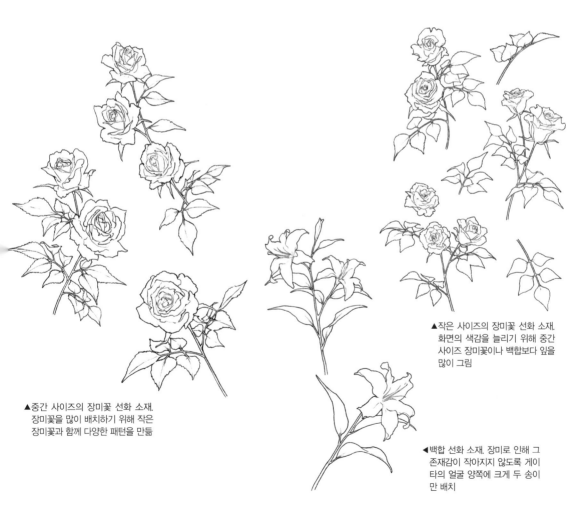

▲중간 사이즈의 장미꽃 선화 소재. 장미꽃을 많이 배치하기 위해 작은 장미꽃과 함께 다양한 패턴을 만듦

▲작은 사이즈의 장미꽃 선화 소재. 화면의 색감을 늘리기 위해 중간 사이즈 장미꽃이나 백합보다 잎을 많이 그림

◀백합 선화 소재. 장미로 인해 그 존재감이 작아지지 않도록 게이타의 얼굴 양쪽에 크게 두 송이만 배치

### 선화 소재 사용 후 추가로 그려 넣기

선화 소재가 완성되면, 소재를 프레임 내에 배치한다. 일단 복사&붙여넣기로 그려 넣는데 그것만으로는 조금 부자연스럽다. 모두 배치한 후 일부 꽃의 선화에 잎을 더해서 같은 패턴의 반복을 없앤다.

다시 복사&붙여넣기, 추가로 그려 넣기를 반복하면 선이 복잡하게 얽히면서 어디에 무엇이 그려졌는지 한눈에 알기 어려워진다. 그러므로 이미 그린 부분의 선화를 [레이어 컬러] 기능으로 컬러를 변경하거나, 캐릭터만 그레이로 채우면(밑색을 칠할 때 실행하는 선택 범위 작성용 채우기 ➡ p.65), 작업 중인 선이 잘 보이게 된다.

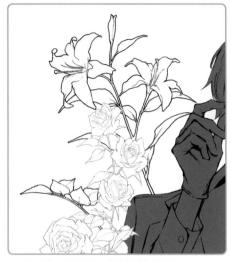

▲캐릭터를 그레이 컬러로 채워 장미꽃 선화의
컬러를 바꾼 상태

**캐릭터와 배경 선화 완성본**

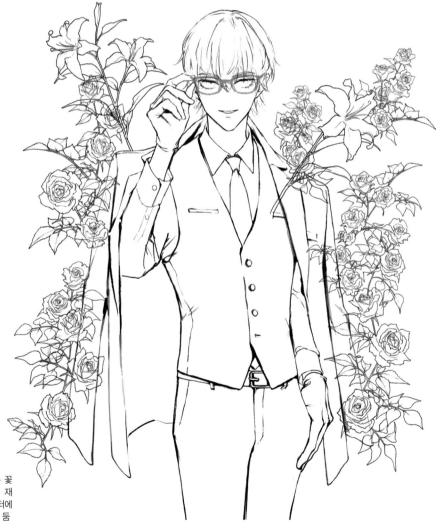

▶선화 완성. 배경이 되는 꽃
선화는 나중에 위치를 재
조정할 수 있도록 캐릭터에
가려지는 부분까지 그려 둠

## POINT 선화 레이어를 나눌 때의 견해

나는 유화 스타일로 채색할 때 일러스트 선화 레이어를 너무 세세하게 나누지 않는다. p.18에서 설명했듯 레이어를 결합하면 레이어를 세세히 나누는 장점이 없어지기 때문이다. 하지만 이 책의 표지 일러스트와 같이 요소가 많아 치밀히 그려야 하는 일러스트라면 레이어를 최소한이라도 나눈다.

이번에는 캐릭터의 신체를 메인 선화로 하여 얼굴, 안경, 배경(전경), 배경(후경)을 별도로 레이어를 만들어 그렸다. 캐릭터 일러스트에서 가장 중요한 얼굴은 나중에 수정할 수 있도록, 배경은 나중에 위치를 조정하기 쉽도록, 안경은 다른 버전을 제작하기 위해서 레이어를 각각 나누었다.

작업 후반부에 형태나 위치를 수정할 가능성이 높으므로 다른 버전을 제작해 둘 예정이다. 해당되는 부분의 레이어는 나눠서 작업하길 추천한다.

### 레이어 구조

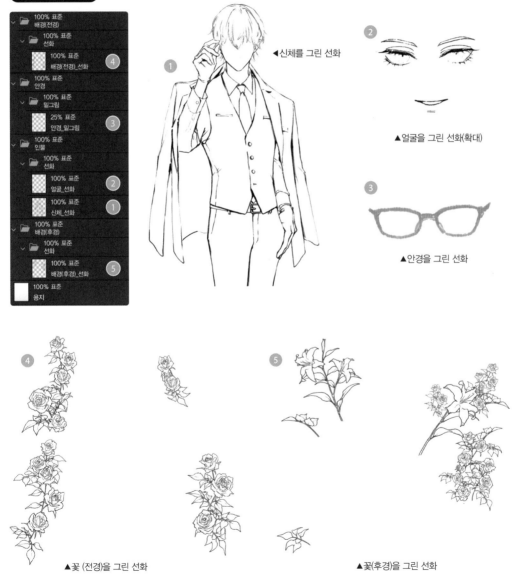

▲신체를 그린 선화

▲얼굴을 그린 선화(확대)

▲안경을 그린 선화

▲꽃(전경)을 그린 선화

▲꽃(후경)을 그린 선화

# 04 밑색 칠하기 테크닉

선화가 완성되면 밑색을 칠해 나간다. 선화의 선을 약간 거칠게 만들었기에 부분별로 깔끔하게 칠하는 데 손이 조금 간다. 디테일이 복잡한 일러스트라면 채색할 때 실수하기 쉬우므로 꼼꼼한 노력이 필요하다.

## 01 채색에 사용하는 컬러 세트

밑색을 칠하기 전에 컬러 세트를 준비한다. 컬러 세트라고 해서 거창한 것은 아니고, 캐릭터를 처음 고안했을 때 결정한 기본 컬러와 마무리 작업에 사용하는 다크 톤 컬러를 등록한 것으로, 심플하다.

p.48~49에서 소개한 창작 남성 캐릭터의 컬러 세트는 그림에 맞게 설정되어 있다. 다크 톤의 컬러는 기본적으로 합성 모드 [발광닷지]나 [스크린]으로 사용하는 컬러다. 채색 컬러로 따뜻한 색부터 차가운 색까지 12가지를 등록했다(순서대로 나열하면 색상환, 즉 컬러써클이 된다).

▼사용하는 컬러 세트

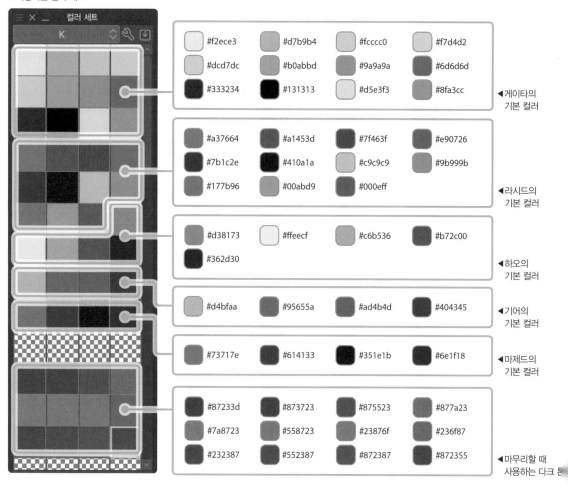

이것 외의 컬러는 컬러 세트에 등록하지 않았다. 컬러 세트에 너무 많은 컬러를 등록하면 어떤 컬러를 사용할지 망설여지기 쉽다. 기본 컬러 외의 컬러를 사용하고자 하는 경우에는 컬러 팔레트를 사용하여 그때그때 컬러를 만든다.

# 02 눈에 띄는 컬러로 실수를 방지하기

밑색 칠하기의 절차는 Chapter2에서 해설한 바와 같다. 먼저 밑색을 칠할 때 사용할 선택 범위를 만들고, 그다음에 [채우기] 도구나 [올가미 채색] 도구를 이용해 부분별로 컬러를 채운다. 디테일이 많은 일러스트를 그리는 경우에는, 처음부터 고유색(사물이 가진 본래의 색)으로 밑색을 칠하지 말고, 우선은 잘 보이는 컬러로 부분마다 칠하기를 추천한다. 눈에 띄기만 한다면 어떤 컬러를 사용해도 무방하다. 인접한 부분을 비슷한 컬러로 칠하지 않는 것에만 주의를 기울이자. 이렇게 하면 유사한 색조가 많아 세세한 부분을 빠뜨렸다거나, 컬러를 잘못 칠하는 등의 실수를 피할 수 있다.

표지 일러스트에서는 인물, 배경(전경), 배경(후경) 3가지의 선택 범위를 만들었다. 그리고 그림과 같이 부분마다 눈에 띄는 컬러로 칠했다.

▲선택 범위를 채운 것(인물)

▲선택 범위를 채운 것(전경)

▲선택 범위를 채운 것(후경)

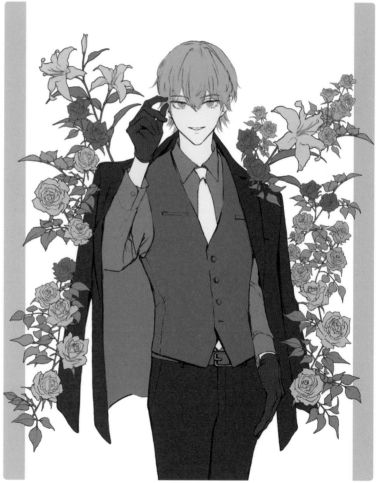

▲눈에 띄는 컬러로 밑색을 칠한 일러스트

# 03 밑색을 고유색으로 바꾸기

튀는 컬러를 사용한 밑색 칠하기가 끝나면 이번에는 각 부분을 본래의 고유색으로 바꾼다. 컬러를 바꾸는 절차는 다음과 같다.

① 튀는 컬러로 채운 각 부분의 밑색 칠하기 레이어 위에 클리핑한 [표준] 레이어를 만든다.
② 클리핑한 [표준] 레이어에서 [채우기] 도구를 사용하여 고유색으로 해당 부분을 채운다.
③ 고유색으로 채운 레이어를 아래 레이어와 결합한다([표준] 레이어를 채우는 것이기 때문에 아래 레이어의 튀는 컬러로 채운 것은 사라진다).

이 순서를 그대로 실행하면 상당히 손이 많이 가므로 오토 액션(➡ p.68)에 등록한다.

내가 각 밑색 칠하기 레이어의 채워진 부분을 그대로 [채우기] 도구로 칠하지 않는 이유는 이것이다. [채우기] 도구의 설정인 [복수 참조]를 항상 켠 상태로 사용하기 때문이다. [복수 참조]를 해지하면 그 순서로 진행해도 문제없지만, 툴의 설정을 자주 바꾸면 실수할 우려가 있어 절차가 늘어나더라도 일부러 그렇게 진행한다.
각 부분의 고유색에 있어서 게이타의 피부, 눈썹, 눈동자는 기본 컬러로 선택했다. 머리카락은 예외다. 머리카락을 기본 컬러 그대로 사용하면 배경의 그레이 컬러와 일체화되므로 컬러를 살짝 바꾸었다. 의상 또한 평소에 사용하는 정장과 다르므로 다른 컬러를 사용했다.
일러스트의 색감은 최종적으로 색조 보정 레이어 등으로 조정하므로 밑색을 선택하는 데 별로 집착하지 않는다. 밑색이 너무 밝거나 반대로 너무 어두우면 그림자나 하이라이트를 넣기 어려워지므로 명도가 너무 극단으로 가지 않게만 주의한다.

---

**POINT** [채우기] 도구의 [복수 참조]

[채우기] 도구에는 [복수 참조]의 설정이 다른 [편집 레이어만 참조]와 [다른 레이어 참조]가 있다. [편집 레이어만 참조]는 [복수 참조]가 꺼져 있고 편집 레이어의 그리기만을 참조한다. 이를테면 '선화' 레이어 아래에 '밑색 칠하기' 레이어를 만들어 '밑색 칠하기' 레이어로 밑색을 칠하면 전체가 채워지는 것이다. [다른 레이어 참조]의 경우에는 [복수 참조]가 켜져 있으므로 '선화' 레이어에서 그린 내용까지 참조해 부분마다 밑색 칠하는 작업이 수월해진다.

▲[채우기] 도구의 도구 속성.
빨간 원 표시를 클릭하면
복수 참조가 켜짐

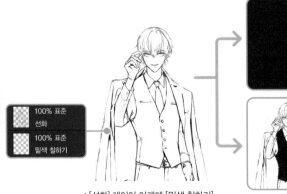

▲[선화] 레이어 아래에 [밑색 칠하기]
레이어를 만들고 밑색을 칠함

◀[복수 참조]를
해지하여 채
운 경우

◀[복수 참조]를
켜고 채운 경우

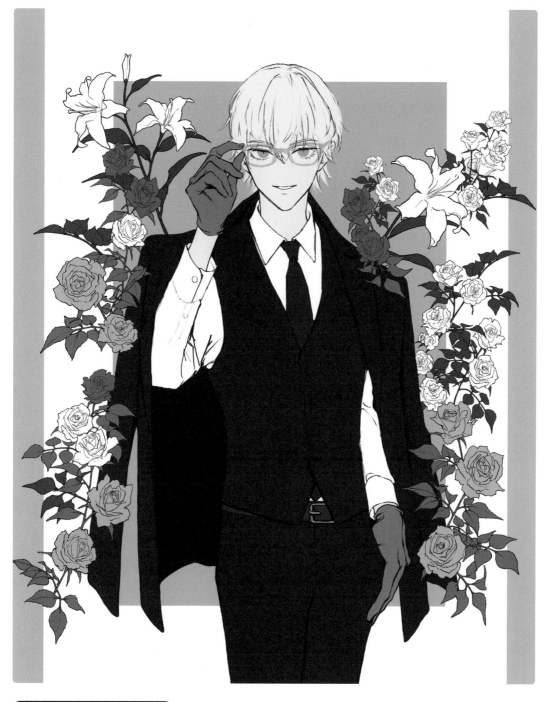

### 게이타의 밑색에 사용한 컬러

| 피부 #f2ece3 | 눈동자 #8fa3cc | 눈썹 #dcd7dc | 머리카락 #efeaee | 입속 #ffffff |
| --- | --- | --- | --- | --- |
| 와이셔츠 #fdfdfd | 넥타이 #2a292c | 조끼 재킷 바지 #242325 | 재킷 안감 #000000 | 장갑 #777778 |
| 벨트 #493531 | 벨트 버클 #9a9a9a | | | |

# 오토액션으로 작업의 효율성 높이기

오토 액션은 CLIP STUDIO PAINT의 기능 중 하나다. 미리 설정된 여러 동작을 자동으로 수행해주는 기능으로 잘 활용하면 작업 효율성을 높여, 작업 시간을 단축할 수 있다. 오토 액션을 사용하려면 [오토 액션 팔레트]가 표시되도록 한다. 초기 상태의 작업 공간에는 [레이어 팔레트]로 정리되어 있으며 팔레트 상단의 [오토 액션] 버튼을 클릭하면 전환된다.

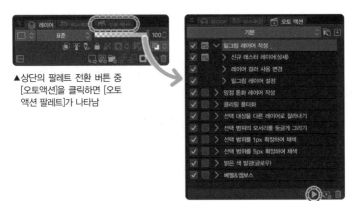

▲상단의 팔레트 전환 버튼 중 [오토액션]을 클릭하면 [오토 액션 팔레트]가 나타남

◀오토 액션 [밑그림 레이어 작성]을 선택한 상태. 오른쪽 하단의 빨간 원 부분이 실행 버튼 부분

[오토 액션 팔레트]에는 등록되어 있던 오토 액션의 리스트가 표시된다. 사용하고자 하는 오토 액션을 선택하고 오른쪽 하단의 실행 버튼을 클릭하면 액션이 실행된다. 아래는 내가 유화 스타일 채색으로 일러스트를 제작할 때 자주 사용하는 오토 액션이다. 모두 기본 제공인 것은 아니고, 추가로 만든 오토 액션이다(오토 액션은 스스로 설정하거나 CLIP STUDIO ASSETS에서 내려받아 추가할 수 있다).

### 밑그림 레이어 만들기
이 오토 액션은 [신규 래스터 레이어] → [레이어 컬러 변경] → 그리기 색을 블루, 불투명도를 50%로 변경 → 레이어를 [밑그림 레이어로 설정]까지를 디폴트값으로 설정하여 한 번에 자동 적용되도록 한 것이다(➡ p.37).

### 그리기 범위의 컬러 변경
p.66에서 설명한, 밑색 컬러를 변경할 때 사용되도록 하는 오토 액션이다.

### 선택 범위 만들기
선택 범위를 스톡하고 그 선택 범위를 불러일으킬 수 있는 오토 액션이다. p.29의 밑색을 칠할 때 등 유용하다.

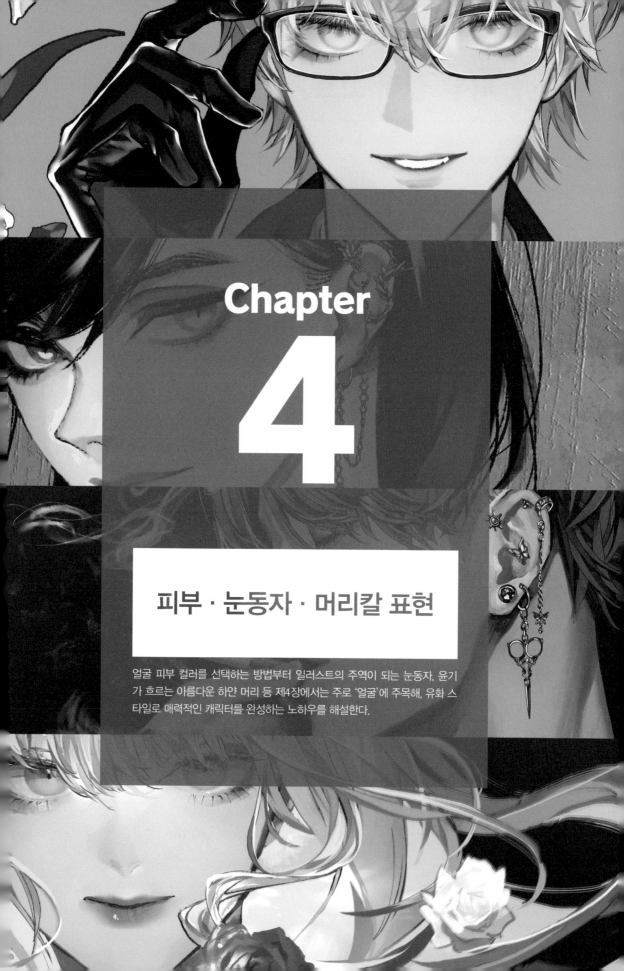

# Chapter

# 4

## 피부 · 눈동자 · 머리칼 표현

얼굴 피부 컬러를 선택하는 방법부터 일러스트의 주역이 되는 눈동자, 윤기가 흐르는 아름다운 하얀 머리 등 제4장에서는 주로 '얼굴'에 주목해, 유화 스타일로 매력적인 캐릭터를 완성하는 노하우를 해설한다.

# 01 피부 컬러 고르기

피부를 그리기 전에 어떤 컬러를 선택할지에 따른 나의 견해와 그 방법을 이야기하려고 한다. 인간은 피부색이 천차만별이다. 창작한 남자 캐릭터 3명을 예로 설명할 텐데, 캐릭터마다 컬러 고르는 방법을 알게 되면 다른 컬러로 피부를 칠할 때도 응용할 수 있어 컬러 선택 시 유용할 것이다.

## 01 피부의 바탕색, 음영색, 명암 경계색

나는 피부를 칠할 때 바탕색, 그림자 색, 명암 경계색, 이 3가지 컬러를 바탕으로 정한다. 그 3가지 컬러를 피부의 기본 컬러로 삼고 캐릭터에 따라서는 다른 컬러를 더해주거나, 반대로 줄일 때도 있다.

### 바탕색
일반적인 조명 환경에서의 빛나는 부분(밝은 부분)의 피부색을 가리킨다. 즉 피부의 고유색을 말한다. 캐릭터 피부의 인상을 결정짓는 메인 컬러로서, 밑색을 칠할 때도 이 바탕색을 사용한다.

### 그림자 색
빛이 닿지 않아 그림자가 되는 부분(어두운 부분)을 칠할 때 사용하는 기본 그림자 색이다. 바탕색의 명도를 낮추어 살짝 붉은 빛을 더해 색조를 조정한 컬러다. 혈색이 좋지 않은 캐릭터를 표현하고 싶을 때 등 극단적이거나 예외적인 경우도 있지만, 기본적으로는 붉은 기를 더하길 추천한다.

### 명암 경계색
밝은 부분(명)에서 어두운 부분(암)의 경계 영역 컬러를 말한다. (편의상 '명암 경계색'으로 부르고 있다) 밝은 쪽 컬러는 조명이 비추는 빛으로 인해 명도가 낮아진 것처럼 보이는 반면 빛이 별로 닿지 않는 어두운 부분과 그 경계 부근은 채도가 상대적으로 높아 보인다. 바로 그 영역의 컬러가 명암 경계색이다. 보통 명암 경계색에는 그림자 색으로부터 채도를 약간 올린 컬러를 사용한다.

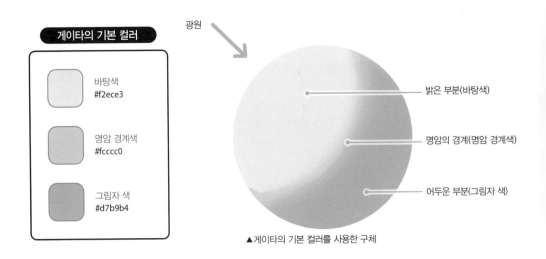

광원

**게이타의 기본 컬러**

바탕색
#f2ece3

명암 경계색
#fcccc0

그림자 색
#d7b9b4

밝은 부분(바탕색)

명암의 경계(명암 경계색)

어두운 부분(그림자 색)

▲게이타의 기본 컬러를 사용한 구체

# 02 오리지널 캐릭터들의 피부

내가 창작한 오리지널 캐릭터 게이타와 하오, 라시드의 피부 기본 컬러를 토대로 설명한다. 나는 일러스트 제작 후반에 합성 모드 [오버레이] 레이어를 추가해 그림자를 칠할 때가 많다. [오버레이] 레이어를 겹쳐서 어두운 그레이 컬러로 채웠을 때 예시를 실어 보았다.

### 게이타(붉은빛이 살짝 도는 하얀 피부)

게이타의 경우 바탕색, 그림자 색, 명암 경계색 이외에 별도로 붉은빛이 도는 컬러를 준비한다. 게이타는 하얀 피부이므로 붉은빛이 도는 컬러를 준비하지 않으면 혈색이 너무 연해지기 때문이다. 그 네 번째 기본 컬러는 손가락 끝 등 주로 주위보다 붉은 기가 생기는 부분을 채색할 때 사용한다.

[오버레이]로 블랙 컬러를
겹친 컬러

바탕색
#f2ece3

명암 경계색
#fcccc0

그림자 색
#d7b9b4

[오버레이]로 블랙
컬러를 겹친 컬러

네 번째 기본 컬러
#f7d4d2

(볼, 손가락 끝 등 혈색을
보여줄 때 겹치기)

### 라시드(브라운 컬러의 피부)

라시드와 같이 짙은 바탕색을 사용하는 경우 [오버레이] 레이어를 사용하면 그림자 부분이 너무 어두워서 그라데이션이나 선명함이 잘 느껴지지 않는다. 그러므로 [오버레이] 레이어를 통해 블랙 컬러가 된 부분을 투명색의 [에어브러시(부드러움)]으로 깎아서 그라데이션 처리하거나 [스크린] 레이어를 얹혀 청자색(셀라돈 그린) 계열의 컬러를 겹치면 그림자 부분에 투명감과 풍부한 컬러감을 표현할 수 있다.

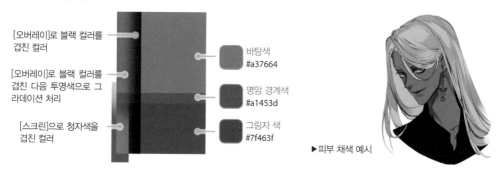

[오버레이]로 블랙 컬러를
겹친 컬러

[오버레이]로 블랙 컬러를
겹친 다음 투명색으로 그
라데이션 처리

[스크린]으로 청자색을
겹친 컬러

바탕색
#a37664

명암 경계색
#a1453d

그림자 색
#7f463f

▶피부 채색 예시

### 하오(채도가 높은 피부)

하오는 사교적이고 활동적인 성격의 캐릭터로, 바탕색도 그 성격을 반영하여 채도가 높은 선명한 컬러를 선택했다. 그에 맞춘다면 그림자 색 또한 선명해지므로 채도 높은 명암 경계색을 사용하지 않아도 아름다운 피부를 표현할 수 있다.

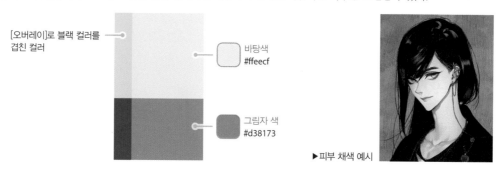

[오버레이]로 블랙 컬러를
겹친 컬러

바탕색
#ffeecf

그림자 색
#d38173

▶피부 채색 예시

# 02 흰 피부 표현하기

표지 일러스트 캐릭터, 게이타의 얼굴 부분을 예로 흰 피부 메이킹 과정을 설명하겠다. 먼저 그림자나 명암 경계색을 대강 칠해 서로 결합하여 전체 색감을 조정한다. 디테일 리터치로 인해 명암의 차이가 약해지면 그림자를 크게 넣어 밝기를 수정한다. 어두워진 선화의 컬러를 수정하고 세세한 부분을 리터치하면 완성이다.

## 01 그림자를 칠하고 명암 경계색으로 테두리 넣기

**기본 그림자 색으로 그림자 부분 칠하기❶**

밑색은 게이타의 바탕색을 그대로 사용한다. 입은 살짝만 그려 넣고 화이트(#ffffff)로 채워 둔다.

밑색 칠하기가 끝나면 '피부_밑색 칠하기' 레이어 위 '그림자 1' 레이어를 만들어 클리핑한다. 그다음 [유화 채색 평붓]이나 [데생 연필], [거친 펜]으로 그림자를 칠한다. 이때 그리기 색은 게이타의 그림자 색을 그대로 사용한다.

머리카락에 지는 그림자, 눈동자 주위, 코, 입술, 귀, 목 등에 지는 그림자는 반사광을 고려해 그라데이션 처리한다. [유화 채색 평붓]으로 그림자를 대강 채운 후 투명색의 [에어브러시(부드러움)]로 경계를 덧그려 그림자가 흐려지도록 다듬으면 된다.

**명암 경계색으로 그림자를 돋보이게 하기❷**

'피부_그림자' 레이어 위에 '피부_명암 경계' 레이어를 만들어 클리핑한다. [데생 연필을 사용하여 명암 경계선을 그리는데, 그리기 색은 마찬가지 게이타의 명암 경계선을 그대로 사용한다.

명암 경계선 이외에도 눈가와 얼굴의 윤곽, 귀 안쪽 등에도 붉은 기를 더해준다.

일러스트 전체의 밸런스를 확인하면서 얼굴 채색 정도를 조정하기 위해 레이어 통합 전은 이 정도로 마친다.

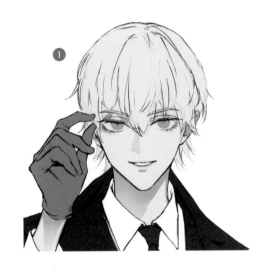

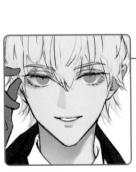

▲리터치한 부분

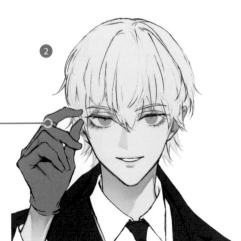

# 02 레이어 결합하여 명암 그려 넣기

### 명암의 대비를 넣기 ❸

채색을 진행하고 선화를 컬러 트레이스한 후, 첫 번째로 레이어 결합을 실행한다. 색감의 강약이 희박해지므로 합성 모드 [곱하기]로 '색감 조정' 레이어를 만들어 컬러를 다듬는다. [에어브러시(부드러움)]을 사용해 볼 부분에 붉은빛이 도는 피부색을 넣고, 턱에는 따뜻한 느낌의 그레이 컬러, 손목 부분에 상아 빛이 도는 피부색을 희미하게 입힌다.

이어서 클리핑한 [발광 닷지] 레이어를 겹쳐 [에어브러시(부드러움)]을 사용해 양쪽 귀 안쪽 부분을 채도 높은 오렌지 컬러로 칠한다. 이렇게 하면 귀에 투명감(➡p.75)을 표현할 수 있다.

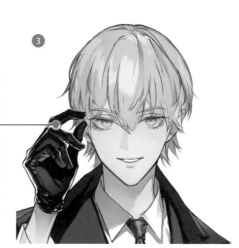

▲ '색감 조정'으로 그린 부분

▲ 귀에 넣은 붉은 기

### [오버레이] 레이어로 세세한 음영 그려 넣기 ❹

클리핑한 합성 모드 [오버레이] '피부_그림자 2' 레이어를 겹쳐 [데생 연필]이나 [둥근 펜]을 사용하여 앞머리에 생기는 그림자와 눈 주변에 있는 음영, 그리고 속눈썹에 드리우는 그림자를 리터치한다. 그리기 색은 블랙 컬러에 가까운 그레이를 사용한다. 그라데이션으로 표현하고 싶다면 투명색의 [에어브러시(부드러움)]로 그림자의 경계를 덧그린다.

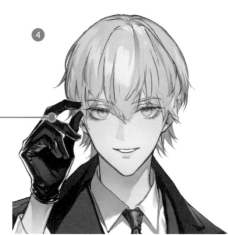

▲ 리터치한 부분

## 03 | 귀, 눈가, 목 등 디테일 그리기

귀, 눈가 목의 형태 그려 넣기 ⑤

합성 모드 [표준]으로 '피부_리터치' 레이어를 작성하여 귀와 눈가, 목 주변을 리터치해 나간다. 눈가와 목은 그림자의 윤곽을 피부의 그림자 색으로 칠해 음영을 강조했다. 귀는 안쪽 부분의 형태를 세세히 그려 넣었다.

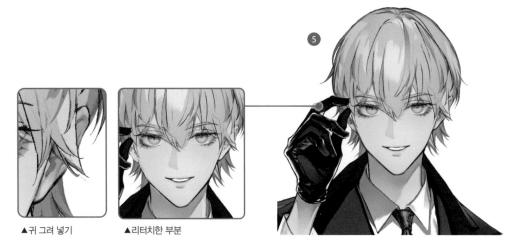

▲ 귀 그려 넣기    ▲ 리터치한 부분

## 04 | 레이어 결합 후 입속 모양 그리기

전체 밸런스를 확인하면서 입속 모양 그려 넣기 ⑥

다른 부분 채색을 마쳤다면 두 번째 결합을 실행한다. 결합한 레이어의 복사본을 만들어 머리 모양을 수정한 다음 머리카락을 그려 넣고 얼굴을 마무리한다.

같은 레이어에서 입 모양도 리터치한다. [데생 연필]로 윗입술의 그림자를 채우고 투명색의 [에어브러시(부드러움)]으로 형태를 다듬는다.

다음으로 투명색의 [둥근 펜]으로 입안(입술로 둘러싸인 흰 부분)의 형태를 다듬고 마찬가지로 [둥근 펜]으로 송곳니의 그림자를 그려 넣는다. 송곳니는 좌우 양쪽에 그려져 있었으나 일러스트 전체의 느낌을 확인했을 때 시원스럽지가 않아 최종적으로 오른쪽을 지우고 왼쪽만 남기기로 했다.

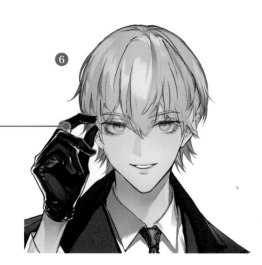

▲ 양쪽에 송곳니를 그린 상태    ▲ 왼쪽 송곳니만 그린 상태

# 매혹적인 귀 그리기

### 귀의 형태

귀는 얼굴 중에서도 굉장히 복잡한 형태를 가진 부위다. 꼼꼼히 그려 넣으면 강한 존재감을 발휘하지만 머리카락으로 가려지거나 밸런스를 맞춘다는 이유로 원래 모습 그대로 그리는 경우는 드물다.

나는 머리카락과 (이번 일러스트에는 없지만)귀걸이를 디테일하게 그려 넣는 편이기에 귀도 그것에 맞춰 세세히 그린다. 아래 그림에 내가 특히 중요하게 여기는 포인트를 표시했다. 유화 채색 스타일로 귀를 세밀히 그려 넣는다면 일러스트를 더욱 매력적으로 만들어 줄 것이다.

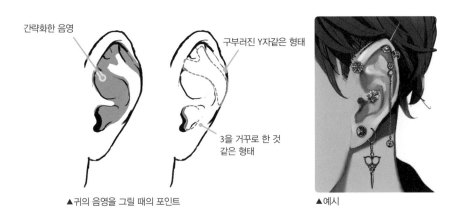

간략화한 음영

구부러진 Y자같은 형태

3을 거꾸로 한 것 같은 형태

▲귀의 음영을 그릴 때의 포인트

▲예시

### 서브서피스 스캐터링(Subsurface Scattering, SSS)

인간의 피부는 반투명 물질이다. 피부에 강한 빛을 비추면 빛이 반투명한 피부를 통과해 피부의 밑부분에서 난사하며 그로 인해 피부의 표면 부근이 빨갛게 빛나게 된다. 이 현상을 '서브서피스 스캐터링'이라고 부른다. 손을 광원 쪽으로 가까이 대 보면 이해할 수 있을 것이다. 신체 중 귀는 특히 더 얇은 부위이므로 빛이 극단적으로 강하지 않아도 이 현상이 생기기 쉽다. 서브서피스 스캐터링의 현상을 잘 이해하여 묘사할 때 참고하면 더욱 사실적인 귀를 표현할 수 있다.

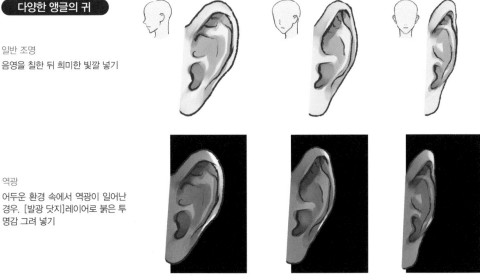

**다양한 앵글의 귀**

일반 조명
음영을 칠한 뒤 희미한 빛깔 넣기

역광
어두운 환경 속에서 역광이 일어난 경우. [발광 닷지]레이어로 붉은 투명감 그려 넣기

▲옆에서 본 귀

▲비스듬히 본 귀

▲앞에서 본 귀

## 05 | 어두운 그림자 그려 넣기

### 희미해진 대비를 강하게 하기 ❼

디테일을 그리고 나니 밝기의 강약이 다시 희미해졌다. 이를 해소하기 위해서 '인물_그림자' 레이어(합성모드 [오버레이])를 겹쳐 그림자가 지는 부분을 그레이 컬러로 덧칠했다.

면적이 커서 그라데이션이 들어가는 그림자 부분에는 [에어브러시(부드러움)]을 사용하고, 머리카락과 얼굴에 드리우는 것 등 면적이 작은 그림자의 경우 [데생 연필] 혹은 [둥근 펜]을 사용해 짙은 그레이 컬러로 덧칠한다.

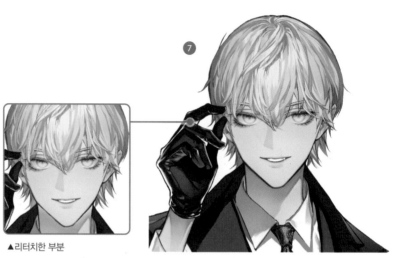

▲리터치한 부분

### 어두워진 선화를 밝게 수정하기 ❽

[오버레이] 레이어로 그림자를 덧칠했더니 턱 윤곽선이 너무 진해졌다. 이를 완화하려면 합성모드 [컬러 비교(밝음)]로 만든 '얼굴_선화 컬러 조정' 레이어를 겹쳐 그레이 컬러의 [에어브러시(부드러움)](➡ p.40)로 만든 '얼굴_선화 컬러 조정' 레이어를 겹쳐 그레이 컬러의 [에어브러시(부드러움)]로 턱의 윤곽선을 채운다. 그렇게 하면 턱의 윤곽선이 밝아지면서 주위에 컬러와도 잘 어우러진다. 또 [컬러 비교(밝음)]로 '입_선화 컬러 조정' 레이어를 겹쳐서 입 선화 컬러를 조정한다. [에어브러시(부드러움)]를 사용해 입 주변을 어두운 레드 컬러로 덧그리듯 채운다.

▲'얼굴_선화 컬러 조정' 부분

▲'입_선화 컬러 조정' 부분

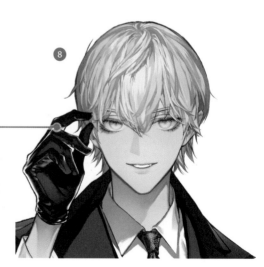

# 06 | 눈가와 입술 리터치

눈가와 입술을 입체적으로 표현하기 ⑨

마지막으로 다크서클과 입술 그림자를 조금 짙게 칠한다.
여기에서는 [곱하기] 레이어를 사용해 리터치했다. 리터치 후 어떻게 완성될 지 파악하기가 쉽고, 더 이상 그려 넣을 것이 없어
컬러가 탁해지는 것을 신경쓰지 않아도 된다는 이유가 있기 때문이다. 피부 채색 작업은 이것으로 끝이 났다.

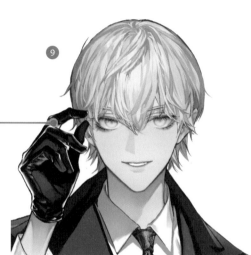

▲리터치한 부분

## POINT 남성 캐릭터의 입술

이번 일러스트는 얼굴이 비교적 작은 요소라 입 모양도 심플하게
표현했다. 하지만 얼굴이 중요한 일러스트 경우에는 조금 더 세세
하게 그려 넣을 필요가 있다. 디테일을 너무 많이 그리다 보면 일
러스트가 칙칙해질 수 있다. 나는 아래에 제시한 항목에 주의를 기
울이면서 그리고 있다.

· 입술을 입체적으로 나타나게 하는 음영에 붉은 기가 아주 살짝
  가미된 컬러를 사용한다.
· 윗입술의 음영만 강조하고 나머지 음영은 [흐리기] 도구로 그라
  데이션을 넣어 약간만 다듬는다.
· 강한 하이라이트를 넣지 않는다.

캐릭터와 상황에 따라 세밀한 조정이 들어가지만 위 항목대로 고
려하면 망설임 없이 입술을 표현할 수 있다.

입술을 입체적으로
나타내는 음영

윗입술 음영

▲입술 채색 예시

## 03 피부의 굴곡 표현하기

관절이 있어 굴곡이 많은 손은 얼굴과 마찬가지로 피부 표현의 본보기로 사용하기에 최적이다. 본 장에서는 실버 링을 낀 손의 일러스트를 예로 굉장히 디테일한 버전의 그리기 방법을 설명한다.

### 01 피부를 그려 넣을 때의 주의점

이 책의 표지 일러스트는 무릎 위를 그린 니 샷이다. 옷을 겹겹이 입어서 피부가 노출된 부분이 적다. 즉, 면적이 가장 큰 얼굴도 화면 전체에서는 작은 요소에 그친다. 그러므로 피부 표현 작업은 너무 세세하게 하지 않아도 된다.

그렇지만 업 샷이나 바스트 샷 같이 얼굴이 주된 요소인 일러스트의 경우, 얼굴 피부가 화면 내를 차지하는 비중이 커지므로 상대적으로 세부 요소를 많이 그려 넣어야 한다. 이럴 때마다 나는 아래에 표시한 항목에 따라 작업한다.

· 더 세세한 그림자를 그려 넣어야 하므로 중간 컬러를 사용하여 폭넓은 그림자 색을 사용하여 칠한다.
· 중간 컬러로 세세한 그림자를 그려 넣으면 명암의 균형이 희미해진다. [곱하기] 레이어 혹은 [소프트 라이트] 레이어 (➡p.83)를 사용한 색감과 명도를 자주 조정한다.
· 멀리서 봤을 때 안 보이는 (눈에 띄지 않는) 하이라이트를 그려 넣는다.

남성 캐릭터의 경우, 여성에 비해 몸에 굴곡이 많다. 그러므로 그려 넣어야 할 음영이나 하이라이트도 상당히 많아진다. 바스트 샷의 경우 울대뼈와 목갈비근(목에 V자로 구성되어 있는 2줄의 근육), 쇄골 등에 굴곡이 크게 나타난다. 해부학 지식을 통해 근육과 뼈의 굴곡을 세세하게 그리면 현실적이고 매력있는 피부를 표현할 수 있다.

구체적으로 신체의 어느 부분에 어떤 굴곡이 생기는지는 해부학 전문 서적을 확인하기 바라며 손 그림을 예로 굴곡 있는 피부 그리기를 이어서 설명하도록 하겠다.

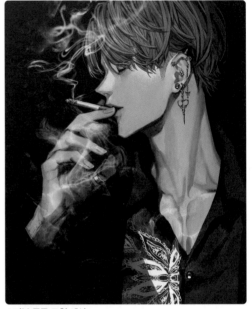

▲피부 굴곡 표현 예시

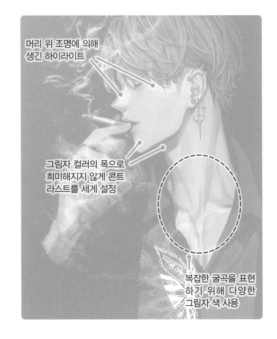

머리 위 조명에 의해 생긴 하이라이트

그림자 컬러의 폭으로 희미해지지 않게 콘트라스트를 세게 설정

복잡한 굴곡을 표현하기 위해 다양한 그림자 색 사용

## 02 선화를 그려 밑색 칠하기

### 선화에 강약 주기 ①

먼저 [데생 연필]로 선화를 그린다. 손 그림은 자기 손을 참고로 할 때가 많다. 자기 손을 관찰하기 어려운 구도나 앵글의 경우엔 거울을 사용하거나 (자신의) 손을 사진으로 찍어서 참고해 그리기도 한다.

### 밑색 칠하기와 컬러 트레이스 ②

선화가 완성되면 밑색을 칠한다. 눈에 띄는 컬러로 채운 다음에 바탕색으로 수정해 나간다(➡ p.65). 그다음 '선화' 레이어 위에 클리핑한 레이어를 겹쳐서 선과 채색이 서로 어우러지도록 선을 어두운 레드 컬러로 컬러 트레이스한다.

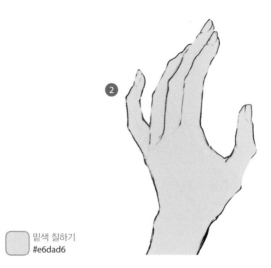

▶선화의 선을 굵게 한 부분. 손가락끼리 겹쳐서 음영이 생기는 부분과 뼈로 굴곡진 부분, 손등과 관절, 주름이 생기는 엄지 손가락 끝 등 강조

밑색 칠하기
#e6dad6

## 03 손의 음영 칠하기

### 에어브러시로 손가락 끝에 붉은 기 더해주기 ③

클리핑한 '그림자 1' 레이어를 만들어 그림자를 그려 넣는다. 먼저 [에어브러시(부드러움)]로 손가락 끝에 그림자를 대강 입힌다. 앞에 조명이 있는 설정이므로 새끼손가락이나 엄지 등 짙은 그림자가 지는 부분은 [데생 연필]이나 [올가미 채색] 도구로 꼼꼼히 그림자 색을 입힌다.

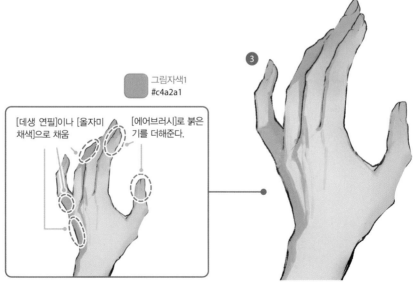

그림자색1
#c4a2a1

[데생 연필]이나 [올자미 채색]으로 채움

[에어브러시]로 붉은 기를 더해준다.

79

## 짙은 그림자 색을 더해 입체감 나타내기 4

얼굴에 비해 굴곡이 많은 손은 컬러 팔레트에 등록한 피부의 그림자 색만으로는 음영을 표현할 수 없다. 그러므로 기본 컬러보다 짙은 그림자 색을 택하여 그림자를 그려 넣는다. 먼저 [둥근 펜]으로 손톱의 윤곽을 그리고, [흐리기] 도구로 선을 흐려 손과 피부의 경계를 표현한다. 손목으로부터 엄지손가락에 걸친 윤곽과 손가락 관절의 그림자는 [데생 연필]로 그려 넣는다.

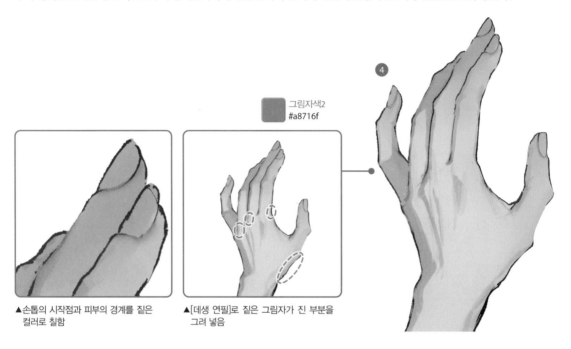

그림자색2
#a8716f

▲손톱의 시작점과 피부의 경계를 짙은 컬러로 칠함

▲[데생 연필]로 짙은 그림자가 진 부분을 그려 넣음

## 비교적 밝은 그림자 그려 넣기 5

다음으로는 [데생 연필]로 비교적 밝은 그림자 색을 그려 넣어 손에 입체감이 더욱 나타나도록 한다. 손목 관절은 손가락 관절에 비해 크고 완만한 굴곡이므로 그 질감을 표현하기 위해 그림자에 명암 경계선을 그려 넣는다. 그리고 검지와 가운뎃손가락, 약손가락의 겹쳐진 부분에는 [거친 펜]으로 짙은 그림자를 넣는다.

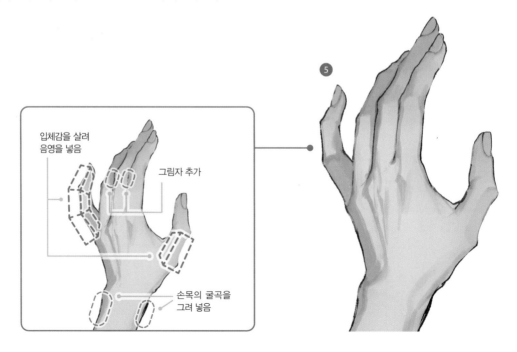

입체감을 살려
음영을 넣음

그림자 추가

손목의 굴곡을
그려 넣음

# 04 레이어 결합 후 리터치

### 손톱 끝을 그리고 엄지 모양 수정하기 ⑥

여기서 레이어를 한번 결합하여 결합한 레이어에서 리터치를 진행한다. 먼저 [둥근 펜]으로 손톱 끝의 흰 부분을 칠한다. 엄지손가락 모양을 다시 잡기 위해 [픽셀 유동화] 툴을 사용해서 윤곽을 살짝 수정했다.

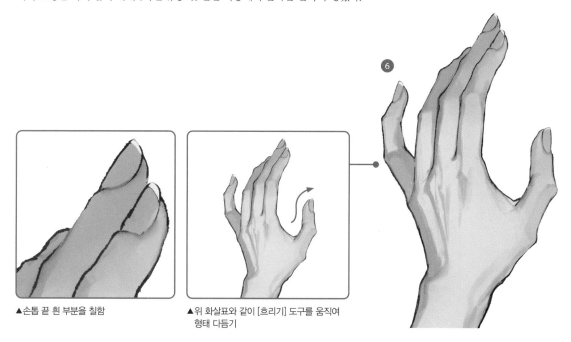

▲손톱 끝 흰 부분을 칠함

▲위 화살표와 같이 [흐리기] 도구를 움직여 형태 다듬기

### 선화를 베껴 손 형태 수정하기 ⑦

끊겨 있는 선화를 위해 [거친 펜]을 사용하여 짙은 적갈색으로 윤곽선을 리터치했다. 손가락 형태가 다시 부자연스러워진 것을 볼 수 있는데, [픽셀 유동화] 도구로 전체를 조정했다.

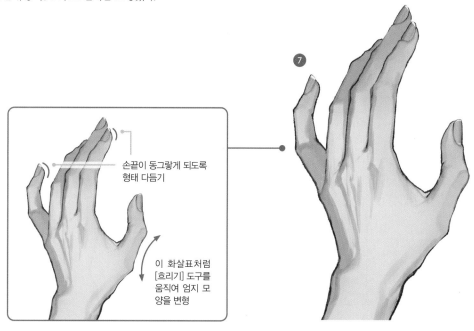

손끝이 동그랗게 되도록 형태 다듬기

이 화살표처럼 [흐리기] 도구를 움직여 엄지 모양을 변형

## 05 일러스트 전체 색감 조정하기

### 웜 그레이로 색감 짙게 하기 8

그레이 컬러로 배경을 만들었다(이후 책에는 표지하지 않음). 배경의 컬러를 합치니 피부가 너무 밝아져서 합성 모드 [곱하기]로 만든 '색감 조정' 레이어를 겹치는 방법으로 컬러를 조정했다. 레이어 전체를 웜 그레이(#d8d2cb)로 채우고 자신이 이미지한 컬러가 되도록 불투명도를 조정한다. 이번에는 50%로 설정했다.

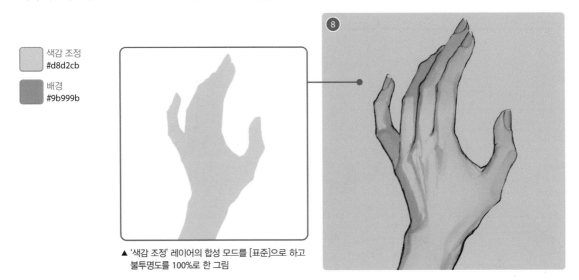

색감 조정
#d8d2cb

배경
#9b999b

▲ '색감 조정' 레이어의 합성 모드를 [표준]으로 하고 불투명도를 100%로 한 그림

## 06 하이라이트로 명암의 강약 주기

### 가라앉아 보이는 부분 밝게 하기 9

색감 조정으로 인해 밝은 부분의 컬러가 가라앉아 보이기에 명부를 조금 밝게 했다. 합성 모드 [소프트 라이트]로 한 '하이라이트' 레이어에 [에어브러시]를 사용해 검지부터 엄지, 손목에 걸친 밝은 부분에 화이트 컬러에 가까운 그레이를 입혀 나간다. 하이라이트를 대강 칠한 다음 투명색의 [에어브러시(부드러움)]로 칠한 부분을 깎아서 그라데이션을 만들어 밝게 연출한다.

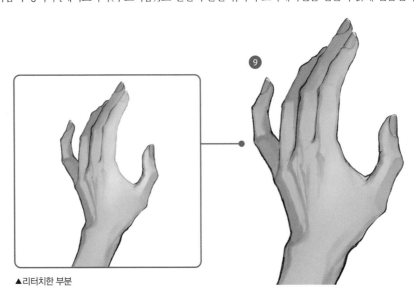

▲리터치한 부분

## POINT　[소프트 라이트] 레이어로 부드러운 빛 넣기

겹쳐진 컬러의 농도에 따라 다른 효과를 추가하는 레이어다. 밝은 컬러끼리 겹치면 [닷지]처럼 밝아지고, 반대로 어두운 컬러끼리 겹치면 [번]처럼 어둡게 표시된다. 채색한 부분에 겹치지 않고 묘사한 경우라면 화이트 컬러로 그려진다. [오버레이] 레이어를 사용해도 비슷한 효과가 나타나지만 [소프트 라이트] 레이어로는 보다 부드럽고 밝은 느낌으로 완성된다.

윤기가 없는 질감을 밝게 할 때 [오버레이] 레이어를 사용하면 광택 질감이 나타낼 수 있으니 피부와 같은 요소는 [소프트 라이트]로 밝고 부드러운 컬러를 입히자.

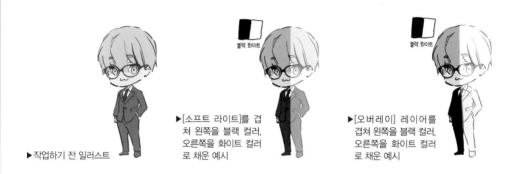

▶작업하기 전 일러스트

블랙 화이트

▶[소프트 라이트]를 겹쳐 왼쪽을 블랙 컬러, 오른쪽을 화이트 컬러로 채운 예시

블랙 화이트

▶[오버레이] 레이어를 겹쳐 왼쪽을 블랙 컬러, 오른쪽을 화이트 컬러로 채운 예시

## 07　그림자 디테일 그려 넣기

**어두운 부분을 더욱 어둡게 하기 ⑩**

합성 모드 [오버레이]로 '그림자 2' 레이어를 만든다. [데생 연필]을 사용하여 붉은 기를 조금 더한 그레이 컬러로 짙은 그림자를 추가한다. 손가락이 겹쳐진 부분이나 엄지손가락의 안쪽, 손등 근육 등에 그려 넣는다. 새끼손가락의 손등에 생긴 그림자에는 큰 그라데이션이 생긴다. [에어브러시(부드러움)]로 그림자 색을 칠한 다음, 투명색으로 변경해 칠한 부분을 깎는 방식으로 그라데이션을 표현한다.

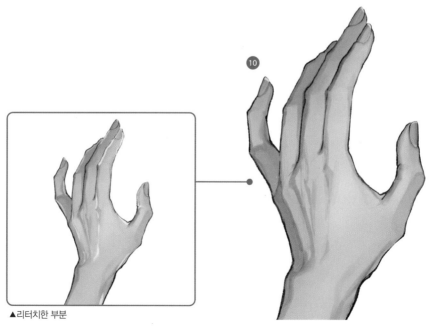

▲리터치한 부분

손톱과 피부 질감 표현

손의 세세한 부분을 각각의 질감에 맞게 그려 넣기 ⑪

여기서 작업 레이어를 또 한번 결합하고 이 결합 레이어 상에서 리터치를 진행한다. 먼저 약손가락의 형태를 수정하고자 그림자 색을 [스포이트] 도구로 추출하여 다시 그렸다. 그다음 [데생 연필]을 사용하여 손톱에 밝은 하이라이트를 리터치한다. 컬러는 화이트에 가까운 컬러를 사용한다.

손끝 살은 완만한 곡면으로 되어 있다. 러프하게 다듬은 티가 남아 있으면 손이 거칠어 보일 테니 [흐리기] 도구를 통해 해당 부분을 조금 흐리게 하였다.

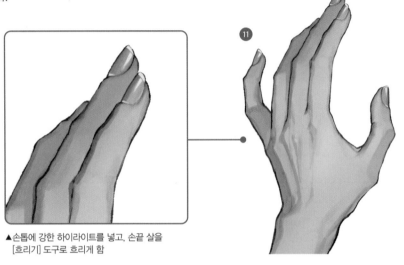

▲손톱에 강한 하이라이트를 넣고, 손끝 살을 [흐리기] 도구로 흐리게 함

**완성된 일러스트**

엄지에 실버 링을 그려 넣어 손등 그림자를 아주 살짝 수정했다. 실버 링은 Chapter1에서 해설한 방법으로 그리면 되는데, 이번에는 손 일러스트의 일부라는 생각으로 너무 디테일한 표현은 자제하고 피부의 반사(피부 컬러를 조금 섞은 그림자)를 표현해 주었다. 마지막으로 색조 보정을 하면 일러스트는 완성이다.

제공하고 있는 CLIP 데이터

# 04 눈 그리는 법

디테일이 많은 눈동자는 유화로 채색, 묘사하기에 적합하다. 하지만 이 책의 표지 일러스트에서만큼은 일부러 심플하게 표현했다. 모처럼 유화 채색에 최적인 부분인데, 왜 세세하게 그려 넣지 않았을까? 본 장에서는 심플하게 그려도 눈이 주는 강한 인상을 표현하는 방법에 관해 설명한다.

## 01 눈동자 디테일 정도

'눈은 마음의 거울'이라는 말이 있듯이 눈동자는 인물의 내면과 감정을 나타내기에 무척 중요하다. 그것은 여느 캐릭터 일러스트에 있어도 마찬가지다. 캐릭터의 내면이나 감정을 전달하는 일러스트라면 세밀히 표현한 눈동자가 바로 가장 시선을 끄는, 빛나는 부분이다. 광택, 투명감, 비침과 같은 세세한 포인트로 그려진 눈동자는 위에서 말했듯 유화 채색에 있어서 최적인 소재다. 컬러와 빛을 겹겹이 덧칠해 나가면 보석같이 영롱한 눈동자를 그릴 수 있다.

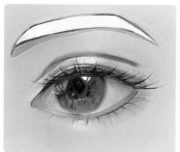
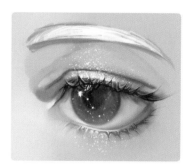

▲유화 채색으로 그려 넣은 일러스트 예시

위 일러스트를 보면 알 수 있듯, 과거에는 나 역시 눈동자를 디테일하게 표현하곤 했다. 하지만 어느 시점에서 디테일을 줄인 심플한 눈동자 스타일로 바꾸었다. 왜냐? 바로 게이타를 비롯한 '안경 미남'을 그리는 일이 많아졌기 때문이다.

눈동자와 마찬가지로 광택, 투명감, 비침과 같은 세세한 요소가 많은 안경은 유화 채색에 최적인 모티브다. 그런데 안경을 세밀히 표현해 그리면 세세한 모티프가 충돌하면서 디테일의 양이 너무 많이 인접하게 된다. 처음에 나는 그 부분을 크게 신경쓰지 않았지만 '안경과 눈동자가 각자의 인상만 강조하고 있다.'라는 생각을 지울 수 없었다. 현재는 눈동자를 심플하게 묘사하고 있다.

▲눈동자와 안경, 눈썹을 모두 세밀히 그렸을 때

▲눈동자를 심플하게, 안경을 디테일하게 그렸을 때

85

라시드나 하오를 그리면서도 게이타와 마찬가지로 눈 디테일을 많이 그려 넣지 않았다. 대신 속눈썹을 묘사하는 데 힘을 쓰게 되었다. 이는 눈동자를 간략히 묘사하면서 일어나는, 눈의 존재감이 희미해지는 현상을 보완함과 동시에 안경과는 다른 질감의 소재로서 각각의 인상을 살린다.

▲눈동자 디테일을 다소 생략하여 속눈썹으로 눈의 존재감을 드러냄

눈동자를 심플하게 표현하는 나의 방법이 꼭 최선이라고는 할 수 없다. 일러스트 스타일에 따라 방식도 달라질 테고 나 역시 생각이 달라질 가능성도 없지 않다. 어디까지나 현시점에서의 나를 기준으로 하여 다음 항목부터 표지 일러스트를 따라 눈 그리기를 해설하겠다.

## POINT 눈의 구조와 데포르메

캐릭터 일러스트에서 눈은 데포르메하기 쉬운 부분이므로 실제 눈과 형태가 달라지는 경우가 많다. 그러므로 캐릭터의 눈을 그릴 경우 실제 눈을 참고하여 그리는 사람은 많지 않다. 특히 일러스트 초보자라면 이미 데포르메된 캐릭터의 눈을 참고로 연습하고 있어 실제 인간의 눈을 관찰해 본 적이 없는 사람도 있을 것이다. 데포르메된 눈을 그릴 경우에도 실제 눈을 관찰한 경험이나 구조에 관한 지식은 유용하다. 옆에서나 아래에서 보이는 앵글로 눈을 그리고자 할 때 큰 도움이 되기 때문이다. 캐릭터 일러스트의 눈은 평면적일 때 데포르메하기 좋지만 앵글이 바뀌면 눈의 구조에 관한 지식을 갖춰야 형태를 잡기 쉬울 것이다.

실제 눈을 분석하여 자신이 데포르메한 눈과 비교해 어떤 부위를 어떻게 데포르메했는지 파악하면 표현의 폭과 퀄리티를 높일 수 있다.

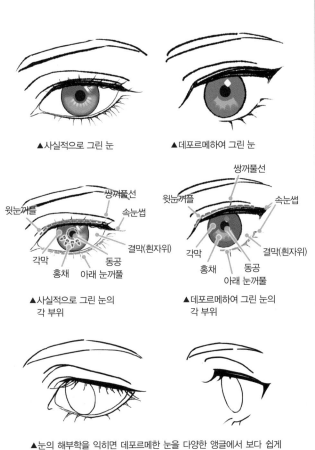

▲사실적으로 그린 눈　　▲데포르메하여 그린 눈

쌍꺼풀선
윗눈꺼풀　　속눈썹
각막　　결막(흰자위)
홍채　　동공
아래 눈꺼풀

▲사실적으로 그린 눈의 각 부위　　▲데포르메하여 그린 눈의 각 부위

▲눈의 해부학을 익히면 데포르메한 눈을 다양한 앵글에서 보다 쉽게 그릴 수 있음

# 02 그림자와 하이라이트로 입체감 표현하기

### 흰자위 ①

먼저 흰자위의 밑색을 칠하여 그림자를 넣는다. '피부_밑색 칠하기' 레이어 위에 클리핑한 '흰자위_밑색 칠하기'레이어를 만든다. 흰자위를 [데생 연필]을 사용하여 화이트(#ffffff)로 채운다. 실제 눈에는 희미하게 색감이 있지만 그림자를 그려 넣을 때나 마무리 단계에서 색조 보정(➡ p.132) 시 색감을 더해주므로 지금은 화이트만 칠해 두면 된다. 이어서 클리핑한 '흰자위_그림자' 레이어를 만들어 [에어브러시]로 그림자를 넣는다. 그레이로 눈의 위쪽 절반을 채운 다음 투명색의 [에어브러시(부드러움)]으로 깎아 그라데이션을 만든다.

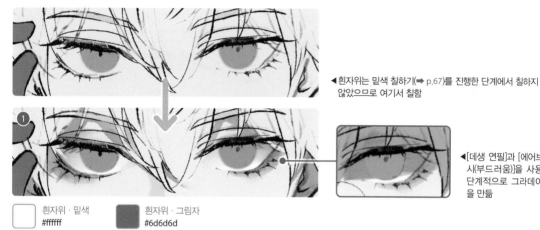

◀흰자위는 밑색 칠하기(➡ p.67)를 진행한 단계에서 칠하지 않았으므로 여기서 칠함

◀[데생 연필]과 [에어브러시(부드러움)]을 사용해 단계적으로 그라데이션을 만듦

| 흰자위 · 밑색 #ffffff | 흰자위 · 그림자 #6d6d6d |
|---|---|

### 자연스러운 눈동자 표현 ②

'눈동자_밑색 칠하기' 레이어를 사용하여 눈동자의 윤곽을 [흐리기] 도구로 덧그려 흰자위와 눈동자의 경계를 자연스럽게 다듬는다. '눈동자_밑색 칠하기' 레이어 위에 클리핑한 '눈동자_그림자 1' 레이어를 만들어 [유화 채색 평붓]으로 눈동자 위쪽 절반을 짙은 블루로 채우는데, 이때 한번에 칠하는 것이 포인트다. 그다음 투명색의 [데생 연필]과 [에어브러시(부드러움)]로 그림자 아랫부분을 깎아 그라데이션을 만든다.

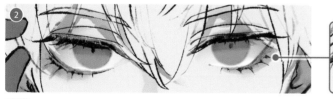

◀빨간 부분: [유화 채색 평붓]으로 칠함. 노란 부분: [에어브러시 (부드러움)]로 칠해진 것을 깎음

 눈동자 · 그림자 1 #73717e

### 눈동자의 아랫부분에 큰 하이라이트 칠하기 ③

클리핑한 '눈동자_하이라이트 1' 레이어를 만들어 [둥근 펜]으로 눈동자 아래쪽 절반을 반원으로 그려 넣는다. 이때 연한 블루 컬러를 사용한다. 아래쪽은 [흐리기]로 덧그린 다음 동공 주위를 투명한 [둥근 펜]으로 깎는다. 마지막으로 투명색의 [에어브러시(부드러움)]로 가볍게 덧칠하면 하이라이트 표현은 끝이다.

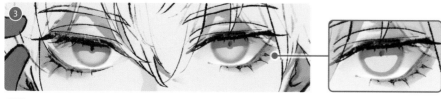

◀[둥근 펜]으로 눈동자 안쪽 아래 절반을 반원 형태로 채움

눈동자 · 하이라이트 1 #d5e3f3

## 03 속눈썹 강조하기

### 속눈썹 그림자 그리기 ④

클리핑 한 '눈동자_그림자 2' 레이어를 만들어 눈동자에 지는 그림자를 그려 넣는다. 이때 컬러는 '눈동자_그림자 1'에서 사용한 블루 컬러보다 명도를 더 낮춘 어두운 블루 컬러를 사용한다. [둥근 펜]으로 위 속눈썹 형태에 맞게 그림자를 그려 넣는다. 끝 부분은 짙게 그리고 모근으로 갈수록 [흐리기] 도구를 통해 연하게 표현한다. 그림자 형태를 수정하고 싶을 경우에는 [픽셀 유동화] 도구를 사용한다.

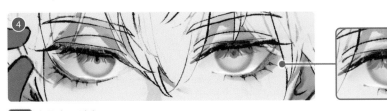

◀리터치한 부분

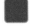 눈동자 · 그림자 2
#3f386c

### 하이라이트로 속눈썹 그림자를 돋보이게 하기 ⑤

클리핑한 '눈동자 하이라이트 2' 레이어를 만들어 더 강한 하이라이트를 리터치한다. 돋보이게 하고 싶은 부분이므로 밑색의 보색인 연한 옐로 컬러를 사용한다. 속눈썹과 그림자 사이에 [둥근 펜]으로 그려 넣고 이어서 투명색의 [에어브러시]로 밑부분을 연하게 하여 그라데이션을 만든다. 레이어 결합 전 채색은 이로써 마친다.

◀리터치한 부분

눈동자 · 하이라이트 2
#ffeed0

---

**POINT** 속눈썹의 컬링으로 캐릭터 인상 바꾸기

눈 모양으로 캐릭터의 이미지를 바꿀 수 있듯 속눈썹으로도 캐릭터의 인상을 바꿀 수 있다. 속눈썹의 길이나 볼륨의 차이 정도는 바로 생각날 수 있지만, 컬링의 종류를 의식해서 그리는 사람은 많지 않으리라 생각한다.

예를 들어 게이타를 그릴 때, 평소 속눈썹의 컬을 필요 이상으로 강조하지 않는다. 하지만 화장한 게이타(➡ p.138)라면 멋지고 화려한 분위기를 위해 속눈썹 컬을 세게 집는다. 이렇듯 속눈썹이 퍼지는 정도의 차이만으로도 캐릭터의 인상을 바꿀 수 있다.

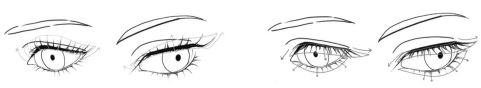

▲속눈썹의 컬을 세게 집음　　　　　　　▲속눈썹의 컬을 집지 않은 원래의 모습

# 04 눈동자 내부 리터치하기

**눈동자 내부를 세세하게 그려 넣기 6**

다른 부위를 채색한 다음 인물의 작업 레이어를 결합하여 '인물_통합 1' 레이어로 둔다. 이 위에 클리핑한 '눈동자_리터치' 레이어를 만들어 눈동자를 디테일하게 리터치한다. 속눈썹을 그리면서 동공의 인상이 희미해졌으므로 [둥근 펜]을 사용해 동공을 그려 넣고 이어서 동공을 둘러싸는 그림자를 다시 그려 넣는다. 눈동자 윗부분이 약간 어두워서 속눈썹 그림자 사이 [둥근 펜]으로 밝은 그레이 컬러를 칠했다.

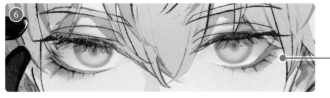 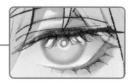

◀리터치한 부분

# 05 윤기 있는 속눈썹 표현하기

**속눈썹 형태 다듬기 7**

클리핑한 '속눈썹_하이라이트 1' 레이어를 만들어 속눈썹을 다듬는다. 브러시 사이즈를 작게 한 [둥근 펜]으로 속눈썹을 리터치하는데, 먼저 피부를 채색할 때 끊겼거나 그린 자국이 거칠어진 아래 속눈썹을 다시 그린다. 위 속눈썹도 몇 가닥 추가했다. 속눈썹을 리터치하고 그 수를 늘린 다음 [둥근 펜]의 그리기 색을 연한 그레이로 맞춰 속눈썹을 덧그리듯 하이라이트를 추가로 그려 넣는다.

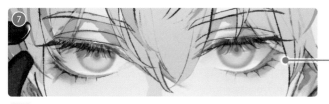 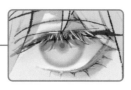

◀리터치한 부분

속눈썹 · 하이라이트 1
#f2ece2

**속눈썹에 하이라이트를 넣어 돋보이게 하기 8**

클리핑한 '속눈썹_하이라이트 2' 레이어를 만들어, 앞서 추가한 속눈썹 위에 더욱 강한 하이라이트를 그려 넣는다. 좀 전에 사용한 것과 거의 동일한 그레이 컬러로, 브러시 사이즈를 작게 설정한 [둥근 펜]을 통해 속눈썹에 하이라이트를 덧그린다. 속눈썹 뿌리에 있는 큰 하이라이트는 [올가미 채색] 도구로 삼각형을 만들어 채운다.

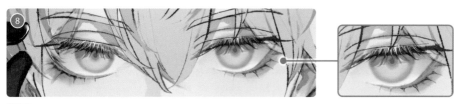

◀리터치한 부분

속눈썹 · 하이라이트 2
#f2ece2

# 06 | 두 번째 레이어 결합 후 리터치

### 하이라이트에 강조색 넣기 ⑨

두 번째 레이어 결합을 실행한다. 결합한 '인물_결합 2' 레이어에 직접 그려 넣기로 하는데, 안경과 앞머리 리터치, 색조 보정, 다시 눈 리터치 순으로 작업한다. 안경과의 균형을 맞추고, 앞머리에 지는 그림자와 반사를 염두에 두어 그린 이후에는 안경과 앞머리의 그리기 레이어를 표시하여 진행한다.

먼저 [둥근 펜]을 사용하여 눈머리의 긴 위 속눈썹에 그레이 컬러로 하이라이트를 넣는다. 이것으로 앞머리의 컬러가 반사되는 것을 표현했다. 이어서 아래 속눈썹의 아이라인, 특히 눈꼬리 쪽의 선이 거칠어져 있으므로 [흐리기] 도구로 어우러지게 한다.

명암의 차이가 희미해졌으므로 눈동자 아래 절반을 밝게 수정한다. 합성 모드 [스크린]으로 '눈동자_명도 조정' 레이어를 만들고 [데생 연필]을 사용하여 눈동자 안쪽을 그레이 컬러로 채운 다음 [흐리기] 도구나 투명색의 [에어브러시(부드러움)]로 윤곽을 자연스럽게 다듬는다.

마지막으로 가장 강한 하이라이트의 윤곽에는 [둥근 펜]을 사용하여 두 가지 강조색을 그려 넣는다. 강조색으로는 보색을 고르는 경우가 많지만, 이 일러스트는 대조색을 사용하면 인상이 너무 강해져서 두 가지 중 하나는 눈동자와 비슷한 색조의 블루 컬러로 선택했다.

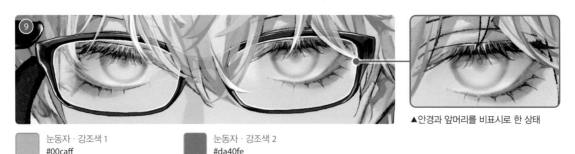

▲안경과 앞머리를 비표시로 한 상태

| | |
|---|---|
| 눈동자 · 강조색 1<br>#00caff | 눈동자 · 강조색 2<br>#da40fe |

### 앞머리에 지는 그림자 그려 넣기 ⑩

이 공정은 '05 어두운 그림자를 그려 넣어 명암의 대비 넣기(p.76)'에서 해설한 '인물_그림자' 레이어 채색 과정과 같다. 얼굴 전체의 균형을 확인하면서 그리기 위해 동일한 레이어에 피부와 눈동자 그림자를 그려 넣는다. 동공과 눈꼬리, 눈 앞머리에 어두운 그림자를 넣어 명암에 강약을 더해준다. [둥근 펜]으로 그려 넣고 [흐리기] 도구로 어우러지게 다듬으면 된다. 마찬가지로 [둥근 펜]으로 짙은 속눈썹에 지는 그림자를 리터치하면 비로소 눈동자 작업이 완료된다.

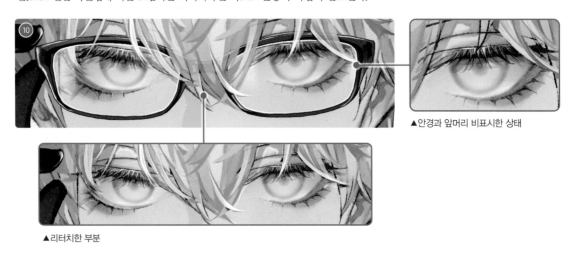

▲안경과 앞머리 비표시한 상태

▲리터치한 부분

## POINT   눈동자의 하이라이트에 강조색 넣기

나는 눈동자에 넣는 가장 강한 하이라이트를 그릴 때 채도가 높은 두 가지 컬러의 하이라이트를 강조색으로 적게 그리고 있다. 강조색에 의해 눈동자의 하이라이트가 강조돼서 눈동자가 가진 인상을 강렬하게 연출할 수 있기 때문이다.

▲하이라이트를 강조하는 두 가지 강조색(블루 컬러와 퍼플 컬러)

굉장히 적게 그려 넣었기 때문에 위 그림에서 확인하기 어려울 수도 있다. PC나 스마트폰 등 액정 상에서 작업하여 일러스트를 표시하면 큰 효과가 느껴질 것이다.

두 가지 강조색은 눈동자의 밑색(고유색)과 대조되는 보색 종류(색상환에서 대략 120도~150도 떨어진 곳에 위치하는 컬러)을 사용하길 추천한다. 색조가 정반대로 달라진 컬러와의 조합이므로 다이내믹한 인상을 줄 수 있다. 물론 이 책의 표지 일러스트를 보면 반드시 대조색과 조합하는 것만이 정답은 아니다. 다양한 컬러를 조합해 보는 것도 좋으니 참고하자.

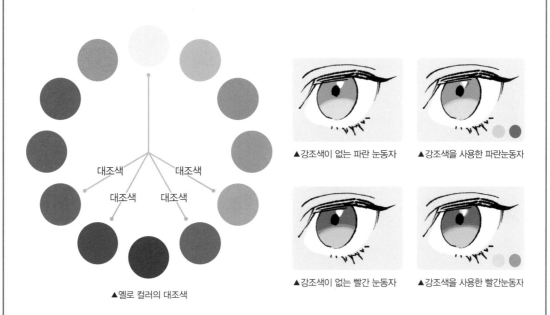

대조색   대조색

대조색   대조색

▲옐로 컬러의 대조색

▲강조색이 없는 파란 눈동자   ▲강조색을 사용한 파란눈동자

▲강조색이 없는 빨간 눈동자   ▲강조색을 사용한 빨간눈동자

# 07 세밀한 눈동자 작업 테크닉

앞 항목에서 눈동자는 이미 완성되었다. 하지만 디테일한 눈동자를 그려야 하는 독자도 있기에 세세하게 그리는 눈동자 테크닉
또한 간략히나마 해설한다.

### 눈동자의 하이라이트 나눠 그리기

표지 일러스트 같은 예시에서 눈동자의 하이라이트는 윗부분에만 아주 조금 밝게 넣었다. 어떤 광원에 의해 생긴 하이라이트인
지를 구별해 여러 개 그려 넣으면 더욱 리얼한 눈동자를 표현할 수 있다.

▲눈 일러스트

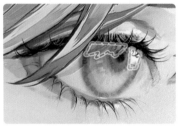

▲빨간 테두리: 확산광에 의해 생긴 하이라이트
　노란 테두리: 조명에 의해 생긴 하이라이트

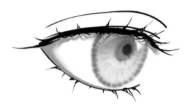

▲눈 부분만 잘라낸 그림

### 홍채 그려 넣기

수많은 선으로 구성된 홍채는 눈동자에 보석 같은 반짝임을 더해준다. 눈동자를 어느 정도 완성한 단계(앞 항목에 해당)에서 합
성 모드 [오버레이] 레이어로 홍채를 그려 넣는다. 동공과 검은자위 윤곽 부근에 오는 선은 짙은 블랙 컬러로, 중간 부분은 그레
이로 그리면 아름다운 홍채를 표현할 수 있다.

▶홍채의 선. 동공의 윤곽 부근, 중간,
눈동자의 윤곽 부분으로 영역을 나
누어 컬러나 형태를 미묘하게 바꾸
면 홍채의 복잡한 질감을 표현할 수
있음

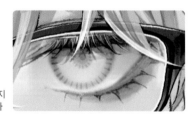

▶홍채를 추가한 표지
일러스트의 눈동자

### 눈꺼풀에 하이라이트 더하기

눈동자를 세세하게 그리는 경우는 보통 얼굴이 잘 보이는 일러스트를 그릴 때일 텐데, 시선이 가까운 만큼 피부의 거친 질감도 잘
보일 것이다. 거친 하이라이트를 눈꺼풀에 그려 넣으면 눈꺼풀의 입체감과 피부의 질감을 모두 표현할 수 있다.

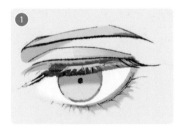

▲하이라이트를 리터치하기 전 일러스트. 그대
로 두면 하이라이트가 눈에 뛰지 않으므로
[곱하기] 레이어를 겹쳐서 어둡게 함

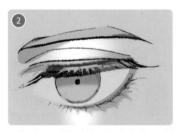

▲일러스트를 어둡게 하고 [발광 닷지] 레이어
를 겹쳐서 [에어브러시(부드러움)]로 눈꺼풀
에 광택 느낌이 나도록 하이라이트를 그림

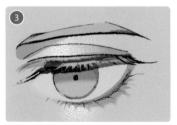

▲투명한 [톤 깎기]나 [물보라] 브러시 등 입자
상태를 표현할 수 있는 브러시를 써서 하이
라이트를 깎고, 레이어의 불투명도를 낮추어
서 자연스레 어우러지게 함

# 눈꺼풀을 데포르메하기

캐릭터 일러스트에 있어서 눈꺼풀은 그다지 디테일하게 그리지 않는 부분이다. 도안에 따라서는 '아이라인 위에 그리는 가는 선'이라고 아주 간략한 개념으로 표현될 때도 있다. 하지만 나 같이 사실적인 일러스트를 추구하며 남성 캐릭터를 창작하는 일러스트레이터들에게는 눈꺼풀이란 빼놓을 수 없는 중요한 부위다. 안구의 입체감을 강조하여 눈 주변이 디테일해지며, 눈의 인상을 강하게 남기기 때문이다.

눈꺼풀의 형태는 크게 동양계와 서양계 두 가지로 나뉜다. 각각 그 특징을 정리했다.

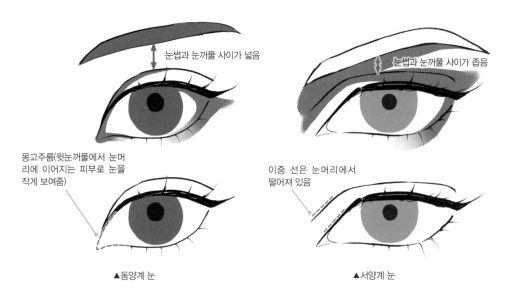

눈썹과 눈꺼풀 사이가 넓음

눈썹과 눈꺼풀 사이가 좁음

몽고주름(윗눈꺼풀에서 눈머리에 이어지는 피부로 눈을 작게 보여줌)

이중 선은 눈머리에서 떨어져 있음

▲동양계 눈

▲서양계 눈

나는 눈꺼풀을 그릴 때 동양계와 서양계 양쪽의 특징을 모두 가져와 데포르메 한다. 눈썹과 눈꺼풀 사이가 좁은 서양계는 조각 같은 얼굴 생김새가 특징이지만 나는 이중 선을 삼중으로 그려 눈머리를 향해 눈꺼풀의 선이 좁아지는 동양계의 특징을 가져와 눈을 샤프하게 보여줬다. 데포르메로 원하는 형태를 추구할 수 있는 것은 일러스트의 장점이 아닐까 한다.

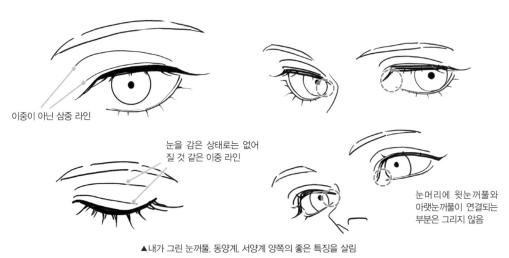

이중이 아닌 삼중 라인

눈을 감은 상태로는 없어질 것 같은 이중 라인

눈머리에 윗눈꺼풀과 아랫눈꺼풀이 연결되는 부분은 그리지 않음

▲내가 그린 눈꺼풀. 동양계, 서양계 양쪽의 좋은 특징을 살림

# 05 하얀 머리칼 그리기

사람의 머리카락은 평균 10만 올이다. 고로 표현 방법에 따라 매우 복잡해진다. 먼저 머리카락을 구성하는 머리 다발을 예시로 백발 스타일 채색에 필요한 기초적인 기술에 대해서 해설하도록 하겠다. 머리 다발 그리기를 잘 익히면 그 다발의 집합체인 머리카락을 전체 칠하는 방법에도 이해가 더욱 깊어질 것이다.

## 01 선화를 그려 밑색 칠하기

**백발이지만 화이트 컬러로 칠하지 않기**

'선화' 레이어를 만든 후 '밑색 칠하기' 레이어를 겹쳐서 밑색을 칠한다. 하얀 머리라고 해서 밑색에 화이트(#ffffff)를 사용해 버리면 그보다 밝은 컬러가 없어 하이라이트를 넣을 수 없게 된다. 화이트 컬러는 밝은 하이라이트를 위해 남겨두고, 밑색은 화이트 컬러보다 명도가 조금 낮은 연한 그레이 컬러를 사용한다(예시에서는 게이타의 바탕색으로 사용되고 있음). 단, 무채색으로만 칠하면 딱딱한 금속 같은 인상이 되어 버리니 희미하게 색감을 더해주어야 한다.

밑색
#dcd7dd

---

**POINT 하얀 머리 색감 고르기**

화이트는 주위의 컬러를 반사하기 쉽다는 특징이 있다. 그러므로 고유한 컬러가 아무리 완전한 흰색이라고 해도 희미하게나마 색감을 띤다. 흰머리를 칠할 때도 마찬가지로 아주 특별한 경우가 아닌 한 무채색으로만 표현하는 것이 아니라 옅은 색감을 더한 화이트 컬러를 사용한다. 어떤 컬러를 더하는 것이 맞는지는 캐릭터의 이미지와 상황에 따라 달라지는데 아무래도 블루 계열의 컬러가 가장 무난하다. 왜냐, 자연광의 환경에서는 흰 물체가 하늘의 컬러를 반사하여 푸르스름하게 보이기 때문이다. 머리뿐 아니라 흰색 물체를 채색할 때는 푸른 색감을 더해주는 것이 자연스럽다.

▲무채색의 흰색 머리    ▲레드 계열의 흰색 머리    ▲옐로 계열의 흰색 머리    ▲그린 계열의 흰색 머리

※블루 계열의 흰색 머리 예시는 p.97로

# 02 그림자와 하이라이트 칠하기

## 머리 다발의 입체감 내기

클리핑한 '그림자 1' 레이어를 겹쳐 그림자를 더해준다. 그림자를 채워 넣을 때는 다발이
얼마나 두꺼운지, 어떻게 겹쳐져 있는지 떠올려 보자. 그러면 어디에 음영이 생기는지 파
악하기가 쉬워진다. 바나나 두 개가 붙어있는 것 같은 형태의 머리카락 다발 예시가 오른
쪽과 아래에 있다.

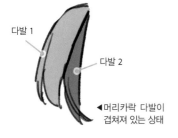

다발 1
다발 2
◀머리카락 다발이
겹쳐져 있는 상태

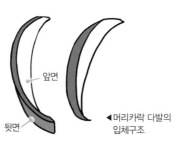

앞면
뒷면
◀머리카락 다발의
입체구조

각 다발이 어떤 입체인지를 생각하여 그림자를 그린다. 다발에 입체감을 표현할 수 있으
면 다발끼리 겹치는 부분에 생기는 그림자를 그려 넣는다.

그림자 1
#afabbc

## 부드러운 하이라이트 넣기 ③

합성 모드 [오버레이]로 만든 '하이라이트 1' 레이어를
겹쳐 하이라이트를 추가한다. 오른쪽 예시를 보면 약간
긴 머리다. 머리카락이 완만한 곡선을 띠는데, [에어브
러시]로 화이트 컬러를 가볍게 입힌다.

하이라이트 1
#ffffff

▲리터치한 부분

## 레이어를 결합하여 짙은 그림자 그려 넣기 ④

그림자와 하이라이트를 그려 넣고 작업 레이어를 결합
한다. 그 위에 클리핑한 '그림자 2' 레이어를 만들어 짙은
그림자를 추가한다.

그림자 2
#606473

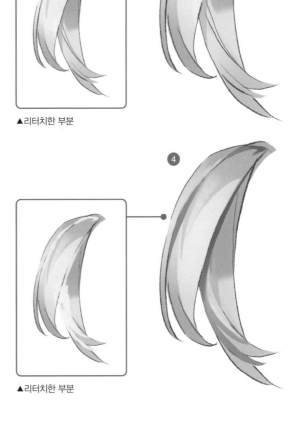

▲리터치한 부분

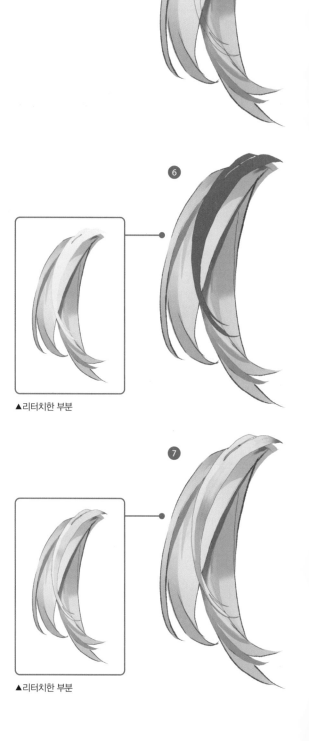

# 03 결합하여 다발 추가하기

실제 머리카락은 수많은 면과 선이 모인 복잡한 형태를 이루고 있다. 밑그림과 선화 단계에서마저 이상적인 형태를 잡을 수 있다는 보장은 없다. 나는 그리기가 진행된 이후에도 머리카락의 방향을 바꾸거나 새로운 다발, 뭉치, 가닥을 추가하곤 한다. 이상 추가로 머리 다발을 그리는 절차에 대해 해설하도록 하겠다.

## 머리 다발의 선화 그리기 ⑤

'그림자 2' 레이어 위에 클리핑한 '추가 다발 선화' 레이어를 만든다. 추가로 그리고 싶은 다발의 형태를 선화로 그린다.

## 밑색 칠하기 ⑥

'추가 다발_선화' 레이어 아래에 '추가 다발_선화' 레이어를 만들어 밑색을 칠한다. 추가로 다발을 칠할 때 밑색은 짙은 그레이 컬러를 사용한다(처음 밑색을 칠했을 때의 컬러를 선택하면 앞서 그린 2개의 다발과 구분이 어려워지기 때문).

 추가 다발 · 밑색 칠하기
#606473

▲리터치한 부분

## 다른 다발과 어우러지게 하기 ⑦

'추가 다발_밑색 칠하기' 레이어 위에 '추가 다발_그림자 · 하이라이트' 레이어를 만든다. 추가한 다발을 밝은 화이트 컬러로 칠하여 다른 다발과 어우러지게 하고, 그림자와 하이라이트를 리터치한다.

 추가 다발 · 하이라이트
#e7e5e7

 추가 다발 · 그림자
#606173

▲리터치한 부분

# 04 그림자 디테일과 하이라이트 넣기

대비를 약하게 하여 머리카락다운 질감 만들기 **8**

흰색 머리의 경우 명암의 대비가 너무 강하면 금속 같은 질감으로 보이기 십상이다. 그러므로 색조 보정 레이어 [톤 커브]를 만들고 대비를 약하게 하여 머리카락의 부드러운 질감을 표현한다. 색감은 그대로 두고 [RGB] 채널의 톤 커브만을 조정한다.

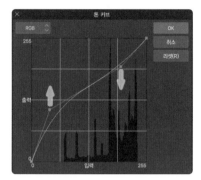

▲톤커브를 조정

그림자 디테일과 하이라이트를 리터치하여 완성 **9**

'리터치' 레이어를 만든다. 추가한 다발로 인해 생긴 그림자나 세세한 하이라이트를 리터치하면 완성이다.

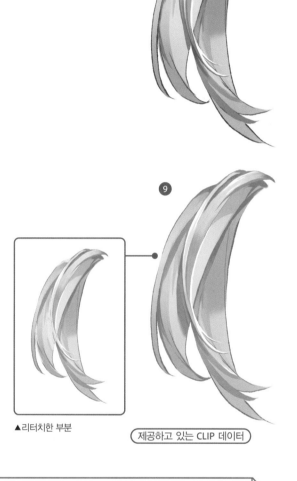

**8**

**9**

▲리터치한 부분

제공하고 있는 CLIP 데이터

---

## POINT 검은 머리 그리는 법

하얀 머리를 그리는 방법은 다른 컬러의 머리(특히 밝은 컬러)를 칠할 때에도 응용할 수 있지만 어두운 머리의 경우 컬러를 칠하는 순서가 정반대가 되므로 잘 고려해야 한다. 흰색 머리는 '밝은 밑색을 칠하고 음영을 그려 넣는' 순서지만 검은 머리는 '어두운 밑색을 칠하고 하이라이트를 그려 넣는' 순서로 진행된다.

흰색 머리가 세밀한 그라데이션으로 머리카락의 윤기를 표현하는데 반해 검은 머리는 강약이 느껴지는 국소적인 하이라이트를 통해 윤기를 표현한다.

## 06 캐릭터의 흰색 머리 표현

캐릭터의 흰색 머리를 그린다. 앞 항목에서 해설한 다발 채색 순서와는 기본적으로 비슷한 과정을 따르지만 리터치로 그리기 작업이 꼼꼼히 진행된다는 점이 차이점이라면 큰 차이점이다. 세세한 그라데이션이나 음영을 그려 넣어 머리에 윤기를 표현한다. 만족스러운 질감이 만들어질 때까지 신경써 보자.

## 01 헤어스타일 정하기

레이어 결합 전에 마친 채색은 머리카락의 형태를 대강 정하는 작업이었다. 레이어 결합 후 리터치할 때는 컬러가 거의 채워지므로 디테일한 수정은 나중에 하고, 아직 전체적인 느낌을 우선으로 진행해 보자.

### 조명의 설계를 바탕으로 그림자 넣기 ①

'머리카락_밑색 칠하기' 레이어 위에 클리핑한 '머리카락_그림자 1' 레이어를 만든다. [유화 채색 평붓]으로 대강 큰 그림자를 그려 넣는다. 그림자와 하이라이트를 다듬고 싶은 경우 역시 투명색의 펜과 브러시로 칠한 부분을 깎는다. 밑그림에서는 빛이 정면에 오는 것으로 설정했지만 더 자연스러운 느낌이 되도록 왼쪽 위에서 빛이 비스듬히 오는 것으로 바꾸었고, 빛도 약하게 했다.

머리카락 · 그림자 1
#dcd7dc

### 큰 다발에 지는 그림자 그리기 ②

이어서 '머리카락_그림자 2' 레이어를 만들어 클리핑한다. ①에서 칠한 그림자 색보다 낮은 명도의 컬러를 사용해 머리카락 뭉치에 지는 짙은 그림자를 [둥근 펜]으로 추가한다.

머리카락 · 그림자 2
#b0abbd

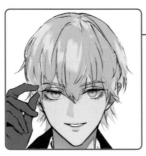

▲리터치한 부분

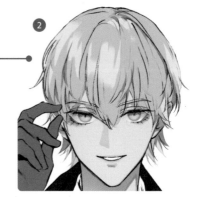

### 다발마다 입체감 내기 ③

클리핑한 '머리카락_그림자 3' 레이어를 만든다. '둥근 펜'으로 정수리 등 머리카락 다발로 인해 생긴 그림자를 넣어 머리에 입체감을 표현한다. 큰 그림자는 투명색의 [에어브러시]로 덧그려 그라데이션을 만든다.

머리카락 · 그림자 3
#9d94a4

▲리터치한 부분

### 윤곽 강조하기 ④

클리핑한 '머리카락_그림자 4' 레이어를 만들어 [둥근 펜]으로 가장자리에 짙은 그림자를 그려 넣는다. 사실적인 묘사를 위한 거라기보다는 머리카락 윤곽의 컬러를 그레이 컬러 배경과 구분하기 위한 작업이며, 데포르메 작업의 일종이다. 만일 배경이 블랙 계열의 컬러라면 반대로 윤곽을 밝게(하얗게) 한다.

 머리카락 · 그림자 4
#9d94a4

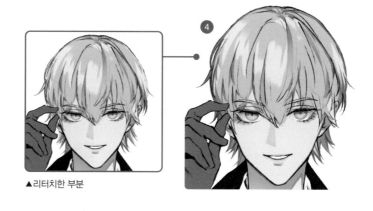

▲리터치한 부분

---

## 02 | 머리스타일 구체화하기

다른 부위를 채색한 다음에 인물의 작업 레이어를 결합한다('인물_결합 1' 레이어). 여기까지 그려 넣은 것들을 가이드로 삼아 [스포이트]로 중간 컬러를 추출하면서 꼼꼼히 머리카락을 리터치해 나간다.

### 디테일 더해주기 ⑤

그림자를 다듬기 전에 '인물_통합 1' 레이어에서 [픽셀 유동화] 도구로 좌우 양쪽 머리카락의 사이드 볼륨을 조금만 깎았다. 수정하기 전과 후의 일러스트를 겹쳐야 겨우 알 수 있을 정도의 미세한 수정이다. 실루엣의 미세한 수정이 끝나면 클리핑한 '머리카락_리터치 1' 레이어를 만든다. [데생 연필]로 필적을 남기면서 그림자와 하이라이트의 디테일을 더욱 살려 준다.

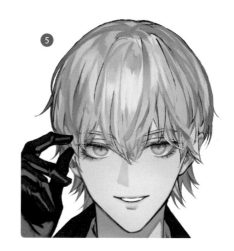

### 흐름이 다른 다발을 추가 ⑥

클리핑한 '머리카락_리터치 2' 레이어를 만들어 브러시 사이즈를 작게 한 [둥근 펜]으로 더욱 세밀히 다듬는다. 정수리에서 뻗어 나가는 머리카락의 전체적인 흐름도 추가했는데, 머리카락이 모두 이상적인 흐름만으로 이루어져 있으면 아무리 세세하게 표현해도 돋보이지 않는다. 흐름이 다른 다발을 포인트로 하고 정수리를 그려 넣어 입체감을 낸 머리카락을 강조한다.
옷 등을 그려 넣고 인물 작업 레이어를 다시 결합하기로 한다('인물_결합 2' 레이어).

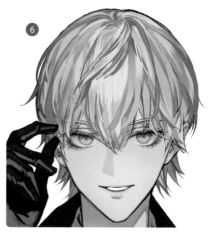

## 03 안경 위의 앞머리 그리기

'인물_결합 2' 레이어 위에 '안경' 폴더를 만들어 안경을 그려 넣는다(➡ p.118). 이어서 그 '안경' 폴더 위에 '앞머리' 폴더를 만들어 안경에 닿는 앞머리를 리터치한다.

### 불투명도를 조정하여 앞머리에 투명감 내기 ⑦

'앞머리' 폴더 내에 '앞머리 1' 레이어를 만들어 [둥근 펜]으로 안경 뒤에 숨어 버린 앞머리를 덧그리듯 다듬는다. 그리기 색은 이미 칠한 머리카락의 컬러를 [스포이트] 도구로 추출한 것을 사용한다. 모두 그렸으면 레이어의 불투명도를 85%로 낮춰 머리카락에 투명감을 표현한다.

### 투명감 차이로 자연스러운 앞머리 표현하기 ⑧

'앞머리 1' 레이어 위에 '앞머리 2' 레이어를 만들어 [둥근 펜]으로 더욱 다발을 수정한다('앞머리 1' 레이어에서 그린 부분 이외에도 수정하므로 클리핑하지 않는다). 이 '앞머리 2' 레이어는 불투명도를 조정하지 않는다. 투명감이 있는 다발과 없는 다발을 만들어 다발마다 머리카락 양의 차이를 표현해 자연스러운 앞머리를 만든다.

### 앞머리에 지는 그림자 그리기 ⑨

'앞머리_그림자' 레이어를 만들어 리터치한 앞머리에서부터 얼굴, 안경, 렌즈에 지는 그림자를 [둥근 펜]으로 더해준다. 그리기 색은 얼굴, 안경, 렌즈에서 [스포이트] 도구로 추출하자.

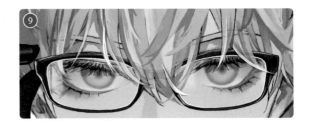

---

**POINT** 3개로 나누어 생각하는 헤어스타일

아래 그림은 게이타의 헤어 스타일 구조를 나타낸 것이다. 사람의 머리카락은 정수리를 기점으로 앞머리, 옆머리, 뒷머리 3가지로 나눈다. 게이타는 심플한 머리 스타일로, 표지 일러스트도 정면 구도이므로 머리카락의 구도를 준비할 필요는 없다. 하지만 복잡한 머리스타일이나 앵글로 일러스트를 그리는 경우에 이 그림을 준비해 두면 고민하지 않고 바로 그릴 수 있을 것이다.

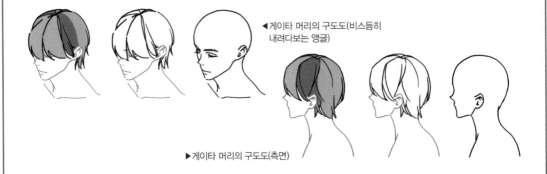

◀게이타 머리의 구도도(비스듬히 내려다보는 앵글)

▶게이타 머리의 구도도(측면)

# 04 꼼꼼하게 형태 다듬기

### 머리카락의 실루엣 조정하기 ⑩

머리카락에 볼륨이 많다는 느낌이 들어 머리의 실루엣을 조정하기로 했다. '인물_결합 2' 레이어를 복제하고 '인물_변형 · 리터치' 레이어를 만든다. 복제는 수정하기 전과 후의 상태를 비교할 수 있게 하기 위함이다. '인물_변형 · 리터치' 레이어를 사용해 [올가미 채색] 도구로 머리카락의 실루엣을 선택하고 [자유 변형]을 통해 조금 작게 만든다.

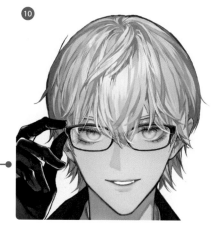

▶바꾸기 전(옐로 컬러로 표시한 부분)과 바꾼 후를 겹침

### 명암의 차이 만들기 ⑪

'인물_변형 · 리터치' 레이어 위에 '머리카락_리터치 3' 레이어를 만든다. 앞으로 진행하는 다듬기는 끈기 있게, 만족할 때까지 이어가는데, 머리카락의 그림자나 하이라이트를 세세하게, 계속 리터치한다.
명암의 대비가 약해지면 하이라이트를 집중적으로 그려 넣는다. 머리카락 외에 부위를 채색할 경우 [오버레이] 레이어 등을 겹치고 나서 [에어브러시(부드러움)]를 사용해 크게 명암을 만든다. 머리카락의 경우 모발이 뭉친 섬세한 질감을 표현해야 하기에 화이트 컬러의 [둥근 펜]으로 하나하나 하이라이트를 그려 넣는다.

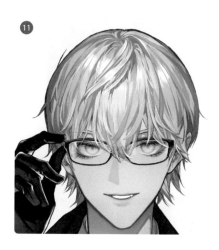

### 튀어나와 있는 머리카락으로 리얼리티 내기 ⑫

'머리_리터치 4' 레이어를 만든다(이 레이어 역시 클리핑하지 않는다). 마지막으로 머리카락의 흐름에서 삐져나온 몇 가닥을 표현한다. ⑥에서 다듬은 흐름이 다른 다발과 같이 머리카락의 흐름을 따르지 않는 모발 가닥을 포인트 삼아 입체감을 표현한다. 튀어나와 있는 머리카락을 수정하는 방법은 p.96에서 해설한 머리 다발 리터치 방법과 순서가 같다. 보다 섬세하게 그림자나 하이라이트를 그려 넣는다는 점에서만 차이가 있다.

여기까지 게이타를 예로 흰색 머리 그리는 방법을 설명했다. 하얀 머리라고 해도 헤어스타일 혹은 머릿결, 데포르메 정도에 따라 표현이 달라진다.

### 긴머리 웨이브펌
긴머리 웨이브펌의 경우 브러시(펜)의 스트로크를 길게 해서 다발을 묘사하면 긴 머리의 아름다운 흐름을 표현할 수 있다. 웨이브된 다발은 꼬인 리본을 예로 설명되는 경우가 많다. 유화 채색 스타일로 머리카락을 세세히 그리려면 리본에 두께를 더해 보자.

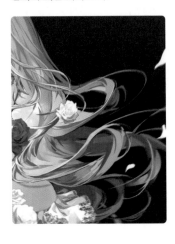

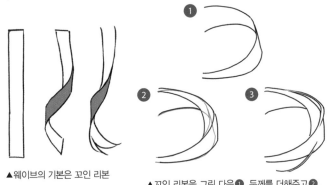

▲웨이브의 기본은 꼬인 리본

▲꼬인 리본을 그린 다음❶, 두께를 더해주고❷, 삐져나온 머리카락을 추가❸

### 곱슬머리
곱슬머리의 경우 컬을 넣은 머리카락을 많이 그려 넣는다. 그러면 현실적으로 표현할 수 있다. 컬의 형태에 맞게 머리에 세세한 굴곡이 생기므로 음영과 하이라이트의 대비를 세게 하여 입체감을 강조한다.

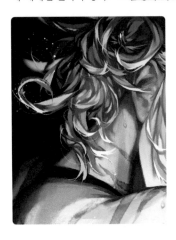

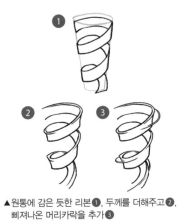

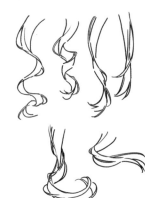

▲원통에 감은 듯한 리본❶, 두께를 더해주고❷, 삐져나온 머리카락을 추가❸

▲곱슬머리 예시

### 데포르메가 강한 헤어스타일
데포르메가 강한, 실루엣이 특징인 헤어스타일의 경우에는 머리카락의 질감을 섬세하게 표현하지 않는 것이 좋다. 리얼하게 재현하기가 어려워, 머리를 자세히 묘사할수록 비현실적인 느낌이 확 나타나기 때문이다.

# 07 프리즘 이펙트와 감성적인 흰색 머리

하얀 머리는 주변 컬러를 반사하기 쉬우므로 주변 상황이나 조명 설정에 따라 다채로운 분위기를 연출할 수 있다. 검은 머리로는 할 수 없는 흰색 머리만의 강점이다. 간단한 이펙트를 추가하여 마치 보석인 것처럼 빛나게 하는 방법을 해설하며 본 장을 마무리한다.

## 01 이펙트가 빛나는 흰색 머리

오른쪽 일러스트는 흰색 머리 캐릭터에 색조 보정 레이어로 색감을 더해주고 간단한 이펙트를 추가하여 만든 것이다. 하얀 머리는 다양한 색감을 반사하기에 마무리 단계에서 조정 시 금세 효과를 보인다. 조금만 가공해도 눈에 띄는 일러스트를 쉽게 만들 수 있는 것이다. 본 섹션에서는 초보자도 흰 헤어스타일을 더욱 보기 좋게, 간단하게 연출하는 (오른쪽 일러스트에서도 사용한) 프리즘 이펙트 추가 방법을 설명하도록 하겠다.

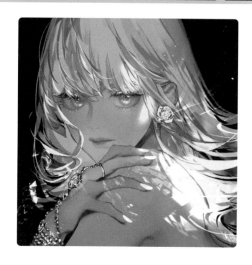

## 02 프리즘 이펙트 만들기

◀[표준] 레이어를 만들어 뾰족한 타원을 그리기 (컬러는 상관없다)

◀클리핑한 [표준] 레이어를 만들어 명도를 낮춘 컬러로 타원에 무지개 컬러를 칠하기

◀[필터] 메뉴 → [흐리기] → [이동 흐리기] 선택. 아래와 같이 설정하여 타원을 흐리게 하기
흐림 효과 거리 : 50.00
흐림 효과 각도 : 90°
흐림 효과 방향 : 앞뒤
흐림 효과 방법 : 박스

◀완성한 프리즘 소재를 복제. 각도를 바꿔서 배치

◀배경을 어둡게 하기. 프리즘 소재를 배치한 레이어의 합성 모드를 [발광 닷지]로 맞추기

## 03 표지 일러스트에 프리즘 이펙트 배치하기

**일러스트를 어둡게하기 ①**

프리즘 이펙트는 밝은 배경으로는 눈에 띄지 않으므로 먼저 배경을 블랙 컬러로 한다. 그다음 색조 보정 레이어를 사용하여 일러스트의 색감을 조정한다. [톤 커브]와 [색조·채도·명도]를 사용하여 일러스트 전체에 퍼플 컬러를 더하는 등 어둡게 바꾸었다. 역광을 표현하기 위해 [발광닷지] 레이어를 겹쳐 화면 오른쪽을 중심으로 화이트 컬러의 [에어브러시(부드러움)]을 사용해 하이라이트를 그려 넣는다.

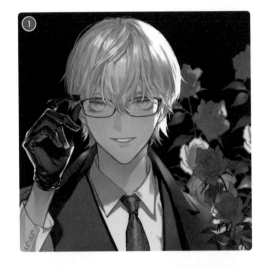

**이펙트 추가하기 ②**

레이어를 겹쳐 앞 항목에서 만든 프리즘 이펙트를 배치한다. 오른쪽 안쪽에서부터 역광이 비춰지고 있다는 설정으로 머리카락에 걸치는 큰 프리즘 이펙트 3개, 귀에 걸치는 작은 프리즘 이펙트를 3개 배치하였다.

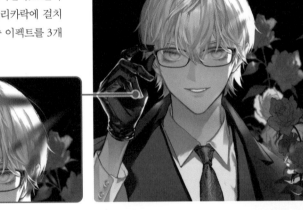

▶프리즘 이펙트를 배치한 레이어의 합성 모드를 [표준]으로 한 상태

**역광으로 빛나는, 삐져나온 머리카락 ③**

프리즘 이펙트를 배치한 시점에서 완료해도 되지만 마지막으로 오른쪽 역광으로 인해 강하게 빛나는 머리카락을 리터치했다. 튀어나온 머리카락을 리터치함으로써 프리즘 이팩트를 배치한 주변의 정보량이 늘어났다. 이팩트에 의한 반짝임이 더욱 돋보인다.
이 프리즘 이펙트 전용 브러시를 제작했다. CLIP STUDIO ASSETS에 업로드되어 있으므로 관심이 있으면 다운로드하길 바란다콘텐츠 ID : 1956023).

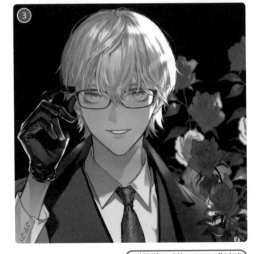

프리즘 효과 브러쉬 (プリズムエフェクトブラシ)
콘텐츠 ID : 1956023
⬇ 7,103    ♥ 좋아요! 268

제공하고 있는 CLIP 데이터

104

# Chapter

# 5

## 의상 · 소품 · 안경 표현

캐릭터를 매력적으로 보여주기 위한 옷과 액세서리 그리는 방법을 설명한다. 특히 안경에 관해서는 기본적인 지식부터 그리기 스킬, 안경을 둘러싸는 다양한 표현 방법까지 심도 있게 해설한다.

# 01 의상 그리기 준비

질감을 정밀하게 표현하는 유화 채색 일러스트에는 '관찰'이 무척 중요하다. 특히 옷은 일상적인 물체고 누구에게나 익숙해서 조금이라도 부자연스러운 질감으로 묘사하면 보기 안 좋다. 본 챕터에서는 옷을 더 사실적으로 묘사하기 위해 나 진케이만의 준비 작업에 대해서 해설한다.

## 01 자료 수집하기

나의 경우 실제로 존재하는 의상을 토대로 그릴 기회가 많아 일러스트 제작용 자료(옷이나 액세서리)를 다양하게 수집하고 있다. 아래는 내가 소지하고 있는 일러스트 제작용 아이템 중 일부다.

### 옷, 천 등
· 정장
· 와이셔츠
· 넥타이
· 가죽 장갑
· 가죽 신발
· 단추

### 액세서리 등
· 각종 안경
· 헤어핀
· 실버링
· 액세서리 체인
· 귀걸이
· 넥타이핀
· 리본(머리 장식)

◀일러스트 제작용 자료:
가죽 장갑과 리본

▶일러스트 제작을 위해
수집한 액세서리 일부

물론 자료를 참조할 수 없는(실제로 존재하지 않는) 옷을 그릴 수도 있지만 소재는 실제로 존재하는 것인 경우가 많으므로 일러스트 제작용 자료를 모아 관찰하는 것이 일러스트의 퀄리티를 높일 수 있다.

## 02 의상 구조 알아보기

솔기는 어디에 있는지, 단추는 몇 개 있는지, 소매 원통의 굵기는 어떤 디자인인지 등 옷의 구조를 이해하면 묘사할 때 리얼리티가 한층 더 높아진다.

구조를 이해하려면 실제 옷을 관찰하는 것이 가장 좋지만 그다음 좋은 방법으로는 인터넷과 책, 잡지를 통한 자료 조사다. 이 과정에서 생각지도 못하게 잘못된 생각이 깨지기도 한다. 나 또한 이 책의 표지 일러스트를 그리는 중간까지 베스트의 프론트 다트의 형상을 잘못 알고 있었다(➡p.110).

여유가 있다면 사전에 패션 스타일을 설정하고, 그 과정에서 조사해 두자. 그러면 일러스트 메이킹 실전 단계에서 결코 실패하지 않을 수 있다.

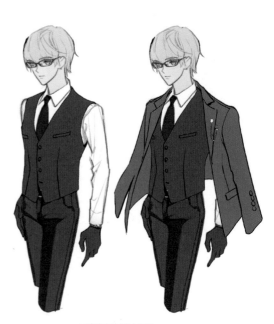

▲게이타의 의상 설정

# 와이셔츠 주름 그리기

게이타 의상 중 흰 와이셔츠의 주름이 눈에 띈다. 이 와이셔츠를 예시로 주름이 어떻게 생기는지를 관찰해 그리기 방법을 해설하도록 하겠다. 머리카락과 마찬가지로 세밀한 그라데이션 처리를 통해 주름의 음영을 표현한다.

## 01 와이셔츠의 주름 표현하기

### 그림자 칠하기

밑색을 다 칠한 단계부터 시작한다. '와이셔츠_밑색 칠하기' 레이어 위에 '와이셔츠_그림자 1' 레이어를 만들어 클리핑한다. [유화 채색 평붓]으로 팔과목, 재킷, 조끼로부터 와이셔츠에 드리우는 그림자를 그린다. 그림자는 하얀머리를 채색했을 때와 마찬가지로(➡ p.94) 푸른 기를 더한 그레이 컬러를 사용한다.

와이셔츠 · 그림자 1
#9d94a4

### 소매에 세세한 그림자를 넣기 ②

'와이셔츠_그림자 2' 레이어를 만들어 클리핑한다. 셔츠 오른쪽 소매는 주름도 많이 생기고 얼굴 가까이에 위치해 있다. [유화 채색 평붓]이나 [데생 연필]을 사용하여 [스포이트] 도구로 중간 컬러를 추출하면서 세심하게 주름의그림자를 그려 넣는다. 면 원단의 질감을 내기 위해 필압을 조절해도 좋고, 투명색의 [에어 브러시(부드러움)] 혹은 [흐리기] 도구를 사용하여 그림자에 부드럽게 그라데이션을 넣는 방법도 좋다.

### 어두운 그림자로 입체감 내기 ③

'와이셔츠_그림자 3' 레이어를 작성해 클리핑한다. 더 어두워지는 부분을 [데생 연필]로 칠하는데, 짙은 그림자임을 드러내기 위해 블랙에 가까운 그레이 컬러를 사용한다.

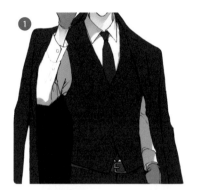

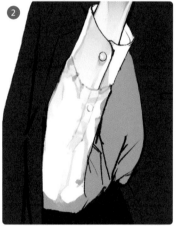

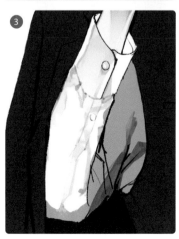

## 02 | 레이어 결합 후 주름 리터치하기

### 셔츠의 세세한 주름 표현하기 4

다른 부위의 채색 작업을 마치고 레이어를 결합한다('인물_결합 1' 레이어). '와이셔츠_리터치' 레이어를 만들어 [데생 연필]이나 [둥근펜]으로 디테일한 그림자나 주름을 리터치한다.

와이셔츠에 주름이 너무 많으면 지저분해 보인다. 관절의 움직임에 맞게 주름을 그려 넣되 가슴과 같이 평평한 부분은 주름 표현을 거의 생략하여 밸런스를 유지한다. 심지가 있는 소맷단이나 옷깃 또한 주름을 그려 넣지 않는다.

주름의 형태를 잘 파악하지 못하겠다면 선으로 한번 주름을 그려 보고 그것을 가이드 삼아 덧그려 보자.

▲주름이 없는 선화

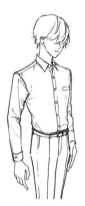

▲주름 가이드 선화

## 03 | 소매의 단추를 그려 넣기

단추 그리기 방법을 간단히 소개한다. 다른 레이어를 사용해서 먼저 하나 그리고, 그것을 복사하여 2개로 디자인한다.

### 단추 밑색 칠하기 5

'와이셔츠_(단추)' 폴더를 만들고 '단추(와이셔츠)_밑색 칠하기' 레이어를 만든다. '와이셔츠_리터치' 레이어로 미리 그려 놓은 단추의 그림자 위에 단추 밑색을 칠한다.

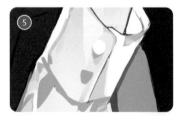

### 단추 그려 넣기 6

'단추(와이셔츠)_그림자 · 하이라이트' 레이어를 만들어 [둥근 펜]으로 단추의 세세한 부분을 그려 넣는다.

### 단추를 복사&붙어넣기 하기 7

'단추(와이셔츠)_밑색 칠하기' 레이어와 '단추(와이셔츠)_그림자 · 하이라이트' 레이어를 결합(레이어 이름은 '와이셔츠_단추 1') 및 복사한다(레이어 이름은 '와이셔츠_단추 2'). '와이셔츠_단추 2' 레이어로 단추 위치를 움직여 두 번째 단추를 만든다.

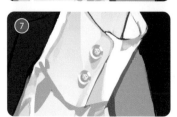

# 03 정장의 질감과 주름 그리기

표지 일러스트의 게이타가 입은 정장은 브리티시 스타일로, 천이 두껍고 바느질이 탄탄하다는 특징이 있다. 이 정장을 예시로 질감과 주름을 그려 보자. 도톰한 원단의 질감을 표현하기 위해 주름은 최소한만 그리고, 천이 겹쳐진 부분에는 날렵하고 강한 음영을 넣으면 된다.

## 01 도톰한 조끼의 천 질감 표현하기

**큰 그림자 그라데이션 그리기 ①**

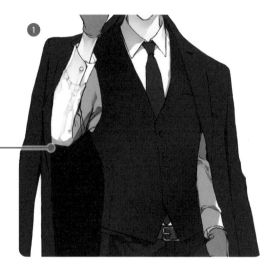

울 원단으로 된 조끼는 도형으로 말하면 찌그러진 원통 모양이다. 도톰하기 때문에 주름은 거의 생기지 않는다.

밑색 칠하기가 끝난 시점부터 시작한다. 먼저 '조끼_밑색 칠하기' 레이어 위에 클리핑한 '조끼_그림자 1' 레이어를 만들어 [에어브러시(부드러움)]로 그림자를 크게 넣어 부드러운 입체감을 표현한다.

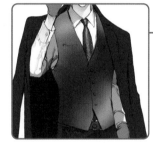

베스트 · 그림자 1
#000000

**재킷과 팔 그림자 그리기 ②**

'조끼_그림자 2' 레이어를 만들어 클리핑한다. 재킷과 앞여밈, 팔 부분에 생기는 그림자를 그려 넣는다. [둥근 펜]이나 [올가미 채색] 도구를 사용하여 뚜렷한 경계를 가진 그림자를 넣고, 허리 부분 몸의 휜 형태에 맞게 생긴 작은 주름을 그려 넣는다. 팔에 지는 그림자는 몸통의 둥근 형태에 맞추어 그라데이션이 생기므로 [올가미 채색]으로 그림자의 실루엣 범위를 정한 뒤에 [에어브러시(부드러움)]으로 선택 범위 내를 칠한다.

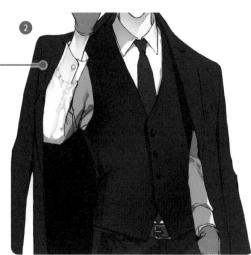

▲[올가미 채색]으로 선택 범위를 작성하고 [에어브러시(부드러움)]으로 팔에서 지는 그림자를 칠함

### 주름 형태 꼼꼼히 그려 넣기 ③

레이어를 결합하고('인물_결합 1' 레이어), 그
위에 '조끼_리터치 1' 레이어를 만들어 클리핑
한다. 주름이 많이 생기지 않는 소재는 주름을
적게 해서 천의 질감을 표현해야 한다. 나는 주
름 형태를 몇 번에 걸쳐 그려서 최종적으로 네
장의 레이어('조끼_리터치 1~4')를 만들었다.
조끼와 자켓 안감의 경계는 본래 어두워지지만
조끼의 실루엣을 드러내기 위해 밝게 했다.

▲조끼와 자켓 안감의
경계 부분

### 하이라이트로 입체감 내기 ④

첫 번째 레이어 결합 후('인물_결합 1' 레이어) 합성 모드 [스크린]의
'조끼 재킷_하이라이트'를 만들어 클리핑한다. 그리기 색을 연한 그레
이 컬러로 한 [에어브러시(부드러움)]로 조끼와 재킷 상단을 한꺼번에
밝게 한다.

### 단추 리터치 후 프론트 다트※ 수정하기 ⑤

셔츠의 소맷단의 단추와 동일하게(➡ p.108) 다른 레이어 상에서 그린
단추를 복사해 배치한다('조끼_단추 1~4' 레이어).
여기서 잠깐. 두 번째로 레이어 결합('인물_결합 2' 레이어)을 한 뒤, 프
런트 다트를 잘못 그린 것을 발견했다. 프론트 다트가 가슴 주머니까
지 뻗어 있는데 정확하게는 가슴 아래까지여야 했다. 클리핑한 '프론
트 다트_수정' 레이어를 만들어 [스포이트] 도구로 주위에서 컬러를 추
출해 솔기 부분 위부터 칠하여 다트의 형태를 수정했다.

※Front Dart, 재킷이나 조끼 앞 부분에 가슴 굴곡 모양을 잡아 입체감을 드러내는 부분

▲리터치한 부분

▲조끼의 프런트 다트. 왼쪽이 정확한 예시, 오른쪽이 잘못 그린 예시

# 02 슬랙스 입체적으로 표현하기

센터 크리스와 사타구니 쪽 주름 만들기 ①~③

바지는 조끼와 같은 모직 원단이지만 조끼보다 얇아서 주름
이 많이 진다.

먼저 '슬랙스_밑색 칠하기' 레이어 위에 '슬랙스_그림자' 레
이어를 만들어 클리핑한다. 슬랙스 앞면에는 센터 크리스라
고 불리는 바지 중앙의 주름, 즉, 다리를 입체적으로 보여주
기 위한 선이 있다. 이 접힌 부분에 의해 면의 일그러지는 것
을 표현하기 위해서 우선 [유화 채색 평붓]으로 큰 그림자를
그려 넣는다. 또, 바짓가랑이는 고관절의 움직임을 위해 넉
넉한 사이즈로 만들어졌으므로 큰 주름이 생긴다. 이 주름을
[데생 연필]로 그려 넣는다.

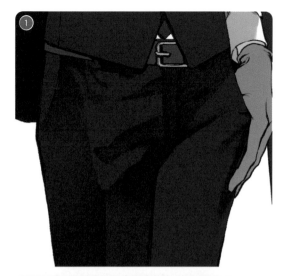

▲슬랙스에 생긴 주름. 고관절 부분에 큰 주름이 생김

레이어를 결합하고('인물_결합 1' 레이어), '슬랙스_리터치'
레이어②를 만들어 클리핑한다. ①의 주름과 그림자를 더
자세히 그린다.

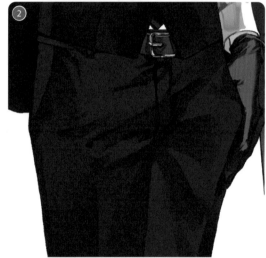

③ 합성 모드 [스크린](불투명도 50%)로 만든 레이어를 겹
친다. 그리기 색을 진한 그레이 컬러로 한 [에어브러시(부드
러움)]로 바지 윗부분을 밝게 칠한다. 이어서 투명색의 [에
어브러시(부드러움)]로 그라데이션을 만들면 슬랙스 작업
이 완료된다('슬랙스_하이라이트').

 슬랙스 · 하이라이트
#36353a

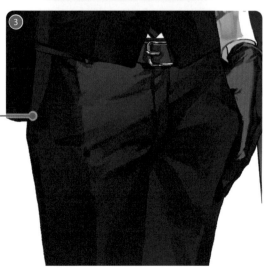

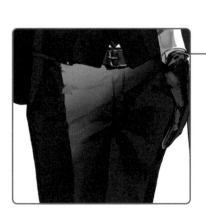

# 04 넥타이 그리기

표지 일러스트의 게이타가 착용하고 있는 넥타이에는 화초와 눈 모양으로 화려한 곡선 페이즐리 무늬의 자수가 놓여 있다. 디지털 페인트 소프트만의 복사&붙여넣기 기능과 [자유 변형] 등을 잘 활용하면 시간을 단축하여 세밀한 페이즐리 무늬를 그릴 수 있다.

## 01 명암으로 입체감 표현하기

**넥타이의 입체감 그리기 ❶ ❷**

'넥타이_밑색 칠하기' 레이어 위에 클리핑한 '넥타이_하이라이트 1' ❶ '넥타이_그림자' 레이어 ❷를 만들어, [에어브러시(부드러움)]로 하이라이트를 넣고, [데생 연필]로 그림자를 그려 입체감을 나타낸다.

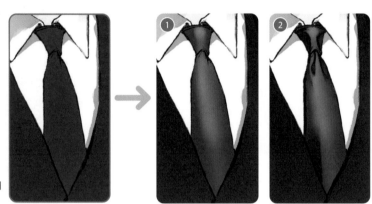

▶그림자와 하이라이트를 그리기 전 밑색만 칠한 상태

## 02 페이즐리 무늬 만들기

**직접 그린 것과 복사&붙여넣기를 조합한 무늬 그리기 ❸ ~ ❺**

'넥타이_무늬' 폴더를 생성해 페이즐리 무늬를 그린다. 먼저 '넥타이 무늬 1' 레이어 ❸를 만들어 [둥근 펜]으로 무늬 패턴의 하나를 직접 그린다. 그것을 복사하여 회전하거나 크기를 바꾸어 배치한다('넥타이_무늬 2~4' ❹). 매듭 부분의 무늬는 주름 형태를 따르도록 [픽셀 유동화] 도구로 왜곡시킨다. 같은 방법으로 다른 무늬도 그려 넣어 페이즐리 무늬를 완성해 나간다('넥타이_무늬 5~9' ❺). 나중에 복사한 레이어를 클리핑할 것이기 때문에 이 단계에서는 무늬가 넥타이에서 삐져나와도 괜찮다.

 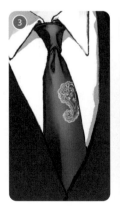 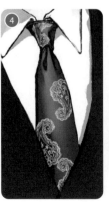 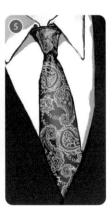

▲페이즐리 무늬. 안쪽 하늘색 무늬부터 작업하여 바깥쪽 핑크 컬러 무늬, 그린 컬러 무늬 순서로 그리면 형태를 다듬기 쉬움

**페이즐리 무늬에 입체감 더해주기⑥⑦**

'넥타이 무늬 1~9'까지 레이어를 결합하여 '넥타이 무늬_결합' 레이어로 묶어 둔다. 이 '넥타이무늬_결합' 레이어를 복사해 레이어 이름을 '넥타이 무늬_자수 그림자'⑥로 하고 '넥타이 무늬_결합' 레이어 아래로 이동시킨다. [레이어 컬러] 혹은 클리핑한 [표준] 레이어를 겹쳐 칠하는 방법 등으로 무늬를 블랙 컬러로 바꾼다. 블랙 컬러로 한 페이즐리 무늬를 [선택 범위] 도구로 선택하여 몇 px만 위치를 옮기면 섬세한 자수의 그림자가 된다.

불투명도를 75%로 한 [표준] 레이어('넥타이_그림자'⑦)를 만들어 [에어브러시(부드러움)]로 넥타이의 굴곡에 맞게 그림자를 그린다. '넥타이_무늬' 폴더 작업은 이것으로 마친다.

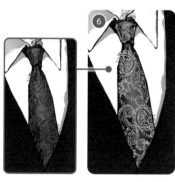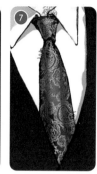

▶블랙 컬러로 바꾼 무늬만
표시한 상태

## 03 페이즐리 패턴 넥타이에 붙여넣기

**결합된 무늬 레이어를 붙여넣어 하이라이트 리터치⑧⑨**

⑥~⑦의 작업 레이어의 복사본을 결합해('넥타이_무늬_결합'⑧), '넥타이_그림자' 레이어 위에 이동시켜 클리핑한다. 넥타이에서 삐져나온 무늬가 사라진 것을 볼 수 있다.

마지막으로 불투명도 50%로 한 [오버레이] 레이어('넥타이_하이라이트 2'⑨)를 만들고, 밝은 그레이의 [에어브러시(부드러움)]로 매듭 부근에 하이라이트를 그려 넣으면 넥타이는 완성이다.

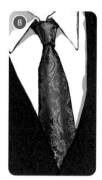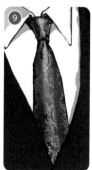

---

**<u>POINT</u> 직접 그려 복사&붙여넣기한 패턴, 더 정교한 패턴**

페이즐리 무늬는 직접 무늬를 그려 그것을 복사&붙여넣기했지만 [대칭자] 도구(➡ p.118) 등을 사용하여 좀 더 정교한 패턴을 만드는 것이 좋은 경우도 있다.

유화 채색으로 일러스트를 그릴 경우 선이 너무 세세하면 과하게 튀어 보인다. 기본적으로는 무늬를 직접 그린 것이 잘 어우러지긴 하나 아라베스크 무늬와 같은 좌우 대칭 무늬일 경우 대칭을 잃어버리면 보기 안 좋아진다. 그러한 패턴은 도구를 사용하여 정확한 무늬로 만들어 가는 것이 좋다. 각 패턴 특성에 맞게 최적의 방법을 선택해보자.

▲직접 그린 소재를
페이스트한 패턴

▲도구로 제작한 소재를
페이스트한 패턴

# 가죽 장갑 그리기

가죽 장갑은 다른 의상에 비해 아주 작은 비중을 차지하지만 신축성과 광택의 질감 등을 세세하게 묘사하면 강한 존재감이 발휘된다. 안경에 대고 있는 오른손의 가죽 장갑을 예시로 그리기 테크닉을 해설하도록 한다. 손을 묘사하는 능력도 필요하니 손을 그리는 방법은 p.79를 참조하기 바란다.

## 01 | 레이어 결합 전의 과정

손 형태에 맞게 그림자 그려 넣기 ❶

'장갑_밑색 칠하기' 레이어 위에 클리핑한 '장갑_그림자 1' 레이어 ❶를 만들어 [유화 채색 평붓]으로 큰 그림자를, [데생 연필]로 세세한 그림자를 그려 넣는다.

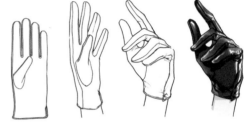

▲손가락을 폈을 때와 구부렸을 때의 주름 차이. 구부렸을 때는 주름이 많이 생김. 표지 일러스트에서는 같은 색감의 정장과 구분되도록 주름을 더욱 과장하여 잡음

## 02 | 결합한 후의 리터치

주름과 하이라이트를 그려 넣어 가죽의 질감 표현하기 ❷〜❹

다른 부위의 채색을 진행하여 인물의 레이어를 결합한다('인물_결합 1' 레이어). '장갑_리터치 1' 레이어 ❷를 만들어 클리핑하고, [둥근 펜]과 [데생 연필]로 그림자를 더욱 세세하게 그려 준다. 하이라이트와 주름으로 인해 생긴 그림자의 윤곽은 뚜렷하게 표현하고, 그 외의 그림자는 그라데이션을 만들어 가죽다운 질감을 표현한다.

합성 모드 [오버레이]로 불투명도 75%의 '장갑_명도 조정' 레이어 ❸를 만들어서 어두운 그레이의 [에어브러시(부드러움)]로 채워 컬러를 어둡게 한다.

'장갑_리터치 2' 레이어 ❹를 만들어 클리핑한다. 화이트 컬러의 [둥근 펜]으로 강한 하이라이트를 그려 넣어 광택 느낌을 표현하고, 하이라이트는 광원의 위치를 고려해 손가락의 굴곡이나 볼록한 주름을 중심으로 그려 넣는다. 윤곽에도 하이라이트를 넣어 가죽 장갑의 존재감을 드러낸다. 윤곽 부분의 하이라이트는 광원의 위치를 기준으로 생각하면 일부 부자연스럽기는 하지만 멋진 일러스트가 되는 것을 우선시하여 허용했다.

[스포이트] 도구로 중간 색을 추출하여 약간의 하이라이트도 추가하고 솔기도 그려 넣었다.

  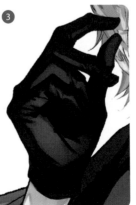 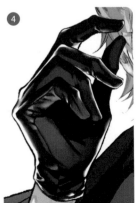

# 06 라펠 핀 그리는 법

라펠 핀이란 정장 아랫깃에 장착하는 액세서리를 의미한다. 표지 일러스트의 포멀하기만 한 다크 그레이 슈트의 인상을 조금 더 화려하게 만들어 준다. 이 책의 다운로드 소재인 [체인 브러시](➡ p.142)를 사용하면 손이 많이 가는 체인도 간단하게 그릴 수 있다.

## 02 전용 브러시를 활용한 라펠 핀 그리기

**가이드가 되는 그림자로 라펠 핀 그리기❶❷**

라펠 핀은 인물의 작업 레이어 위에 별도로 폴더 '라펠 핀'을 만들어 그 폴더 내에서 작업한다. 먼저 '라펠 핀_밑색 칠하기' 레이어❶를 만들어 [둥근 펜]으로 라펠 핀의(그림자도 포함) 밑색을 칠한다. 그 위에 '라펠 핀_그림자 · 하이라이트' 레이어❷를 만들어 클리핑한다. [둥근펜]으로 라펠 핀의 물림쇠를 그리고, 금속과 다이아 모두 명암에 대비를 많이 주면 실감나는 질감이 된다.

▶ 라펠 핀의 물림쇠 디자인

**[체인 브러시]로 체인 그리기❸~❺**

고정구를 그린 레이어 아래에 '라펠 핀_그림자' 레이어❸를 만들어 [데 생 연필]로 라펠 핀의 음영을 그려 넣는다. 이 그림자는 체인을 그릴 때 의 가이드가 된다.

'라펠 핀_그림자' 레이어 위에 '라펠 핀(체인)' 레이어❹를 만들어 그림 자를 따라 [체인브러시](➡ p.142)로 체인을 그린다. 이 레이어를 복사하 고 [편집] → [휘도를 투명도로 변환]을 선택한다. 그러면 화이트 컬러로 채색한 부분이 투명해져 선화가 된다('라펠 핀(체인)_선화❺).

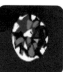

## 그림자와 하이라이트 그리기 ❻ ❼

❹와 ❺레이어 사이에 클리핑한 '라펠 핀(체인)_그림자' 레이어❻를 만들어 체인을 [올가미 채색] 도구 등으로 짙은 그레이 컬러로 채운다. 그 위에 '라펠 핀(체인)_하이라이트' 레이어❼를 만들어 [둥근 펜]으로 화이트 컬러와 그레이 컬러로 하이라이트를 그려 넣는다.

## 레이어를 결합하여 도구로 형태 다듬기 ❽ ❾

'라펠 핀_그림자' 이외의 레이어를 결합('라펠 핀_결합'❽)한다. 체인의 형태가 마음에 들지 않아서 [자유 변형]으로 형태를 조정했다. '라펠 핀_그림자' 레이어와 '라펠 핀_결합' 레이어를 모두 선택하여 [자유 변형]을 사용하면 그림자도 동시에 변형시킬 수 있다.

합성 모드 [발광 닷지]로 '라펠 핀_하이라이트' 레이어❾를 만들어 클리핑한다. 화이트 컬러로 맞춘 [에어브러시(부드러움)]로 하이라이트를 더해주면 완성이다.

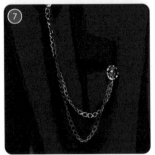

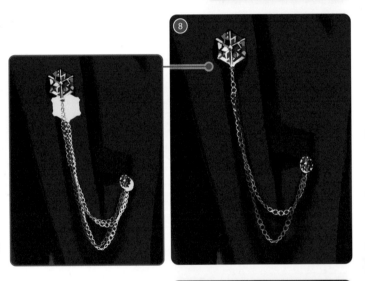

▶[자유 변형]으로 변형하기
　전의 라펠 핀(옐로)

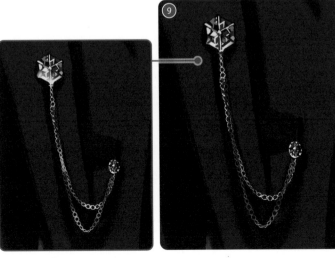

▶그린 부분을 강조

116

# 07 안경 그리기(기본)

눈에 착용하는 안경은 캐릭터의 인상을 결정짓는 중요한 아이템이다. 프레임도 렌즈도 소재가 풍부하여 어떤 것을 선택하느냐에 따라 다양한 인상을 표현할 수 있다. 캐릭터와 질감 묘사, 양쪽 표현의 폭을 넓힐 수 있는 안경은 그야말로 유화 스타일 채색의 일러스트에 있어 안성맞춤의 아이템이다.

## 01 안경의 기본 부품과 대표적인 프레임

앞서 말했듯이 안경은 유화 채색 일러스트에 적합한 아이템이다. 세밀한 작업을 위해서, 이 책의 표지 일러스트 속 게이타가 쓰고 있는 안경을 예시로 안경 구성 부품을 설명하겠다. 또한 대표적인 안경테 디자인도 소개한다.

### 안경의 각 부품

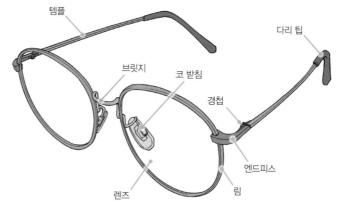

**렌즈**
도수에 따라 두께가 바뀜

**림**
렌즈를 고정하는 테두리

**브릿지**
좌우 렌즈를 연결하는 부품

**코 받침**
코 양쪽에 얹어 안경을 지탱하는 부품

**엔드피스**
안경 양쪽 끝에 위치한 림과 템플을 연결하는 부품

**경첩(힌지)**
템플과 엔드피스를 연결하는 부품

**템플**
엔드피스에서 귀를 향해 뻗어 있는 부품

**다리 팁**
템플 끝의 귀에 걸리는 부분을 덮는 부품

### 안경테의 베리에이션

**라운드**
둥근 안경 중 가장 원형에 가까운 프레임

**오벌**
타원형으로 된 작은 프레임

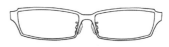

**스퀘어**
가로로 긴 사각형 프레임

**보스턴**
둥근 역삼각형 프레임

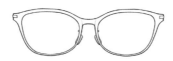

**웰링턴**
역사형으로 약간 둥근 프레임

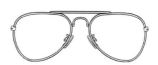

**티어 드롭**
눈물 방울 같이 축 처진 프레임

# 02 안경테 그리기

이 책의 표지 일러스트를 예시로 하여 안경 그리기를 해설한다. 정면 구도인데다가 약간 당기는 듯한 앵글이므로 조금 덜 그려 넣어 심플하게 표현했다. 심플하지만 그 심플함에 안경을 칠하는 기본적인 기술이 사용되고 있다.

### 좌우 대칭 안경테 그리기 ❶ ❷

안경을 그릴 때는 '인물' 레이어 위에 작성한 '안경' 폴더 내에서 작업한다. 먼저 '밑그림' 레이어(➡ p.37)로 설정한 '안경_밑그림' 레이어를 만들어 대략 안경테의 형태를 그린다❶.
프레임은 선화가 아니라 밑색 칠하기부터 시작한다. 그다음 도구로 밑색을 칠한 윤곽선을 추출해 그것을 선화로 만든다.
'안경_밑그림' 레이어 위에 '안경(안경테)_밑색 칠하기' 레이어❷를 만든다. 이 일러스트는 정면 구도이므로 [대칭자] 도구를 사용하여 [둥근 펜]으로 안경테를 그린다. 투명색으로 설정한 펜으로 깎거나, [픽셀 유동화] 도구로 다듬는 등 안경의 형태를 꼼꼼히 그린다.

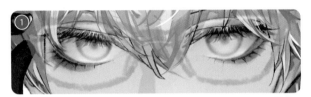

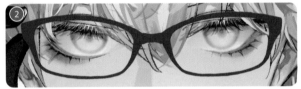

 안경테 (프레임) · 밑색 칠하기
#3a3a3a

---

**POINT** [대칭자]로 좌우대칭의 선 그리기

[자] 도구 내의 보조 도구 중 하나로, 대칭이 되는 그림이나 선을 그리고 싶을 때 사용하는 도구다. 이 자로 그은 선 한 쪽에 선 혹은 도형을 그리면 다른 쪽에 자동으로 선이나 도형이 그려진다. 다른 [자] 도구나 [도형] 도구와 다르게 직접 그린 선을 대칭으로 복사하기만 하면 되므로 선이 잘못 엇나가는 일은 없다.
이 기능은 주로 좌우 대칭 무늬의 소재나 정면 구도의 안경, 공산품 등을 그릴 때 편리하다.

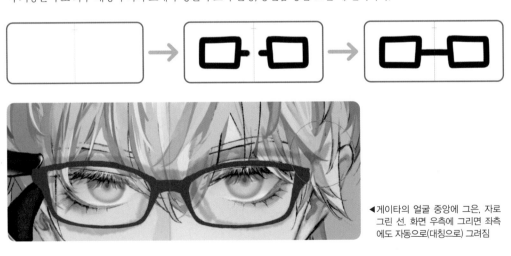

◀게이타의 얼굴 중앙에 그은, 자로 그린 선. 화면 우측에 그리면 좌측에도 자동으로(대칭으로) 그려짐

## 도구를 사용하여 선화 만들기 ③

'안경_밑그림' 레이어 위에 '안경_선화' 레이어③를 만든다. '안경(안경테)_밑색 칠하기' 레이어의 그리기 범위를 선택하고 그리기 색을 블랙 컬러로 설정한다. [편집] → [선택 범위에 테두리 넣기]를 선택하여 창이 열리면 [안쪽에 그리기] 선 두께를 1px로 설정하여 테두리를 완성했다. 이로써 안경의 선화를 간단히 만들었다.

▲[선택 범위에 테두리 넣기] 설정 화면

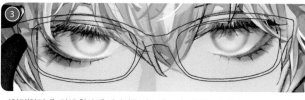

▲'안경(안경테)_밑색 칠하기' 레이어를 비표시로 하고 '안경_선화' 레이어를 표시한 상태

## 두 가지 하이라이트를 나누어 칠하기 ④

'안경_밑그림' 레이어 위에 '안경(안경테)_하이라이트' 레이어④를 만들어 클리핑한다. [에어브러시(부드러움)]나 [유화 채색 평붓]을 사용하여 면적이 크고, 그라데이션 있는 하이라이트부터 그려 넣는다. 왼쪽 상단에 광원이 있으므로 주로 오른쪽에 하이라이트가 생길 것이다. 이에 맞게 화이트 컬러의 [둥근 펜]으로 가장자리나 윤곽 부근에 강한 하이라이트를 더해준다. 브릿지와 엔드피스가 안경테와 일체화된 안경이므로 아래와 같이 전체 형태를 고려해 하이라이트를 그려 넣는다.

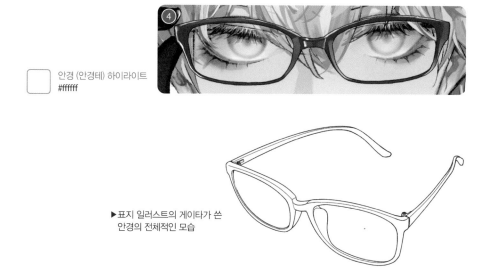

안경 (안경테) 하이라이트
#ffffff

▶표지 일러스트의 게이타가 쓴
안경의 전체적인 모습

## 안경테에 그림자 넣기 ⑤

'안경(안경테)_하이라이트' 레이어 위에 '안경(안경테)_그림자' 레이어⑤를 만들어 클리핑한다. [유화 채색 평붓]이나 [둥근 펜]을 사용하여 그림자를 그려 넣었다. 안경테의 입체감이 한층 더 잘 표현되었다.

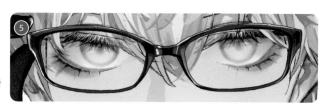

안경(테두리) · 그림자
#000000

## 03 | 안경 렌즈 그리기

렌즈는 빛이 비치는 방법에 따라 느낌이 크게 달라지는 소재로 이루어져 있다. 여러가지 상황이 있지만 여기서 해설하는 3가지 하이라이트대로 그려 넣으면 렌즈다운 질감을 표현할 수 있다.

### 밑색을 칠하는 대신 선택 범위를 작성하기 ⑥

투명한 소재인 렌즈는 하이라이트를 겹쳐서 표현하므로 밑색을 칠하는 공정이 따로 없다. 밑색을 칠하지 않아도 하이라이트를 쉽게 칠할 수 있도록 렌즈 부분에 [선택] → [선택 범위 스톡]을 만든다(➡ p.29).

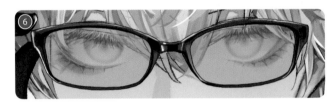

### 광원의 반사광 그려 넣기 ⑦

'안경(테두리)_밑칠' 레이어 아래에 렌즈의 채색용 레이어 '안경(렌즈)_하이라이트 1' ⑦을 만든다. 먼저 왼쪽 상단에 있는 광원의 반사광을 그린다. [유화 채색 평붓]으로 (앞에서 보는 기준) 렌즈 왼쪽에 큰 하이라이트를 그리고, 투명색의 [데생 연필]로 형태를 다듬는다. 레이어의 불투명도를 50%로 하면 투명 렌즈의 반사광다운 질감이 생긴다.

▲리터치한 부분

안경 (렌즈) 하이라이트 1
#ffffff

### 렌즈의 윤곽에 하얀 테두리 넣기 ⑧

림에 접하는 렌즈 가장자리 부분은, 폴리싱(연마 작업)을 하지 않아 하얗고 매트한 질감을 가진다. 렌즈 윤곽에 선을 긋듯이 하얀 테두리를 묘사하면 안경테와 렌즈의 경계가 뚜렷해지면서 렌즈의 존재감이 강조된다. '안경(안경테)_하이라이트 1' 레이어 위에, '안경(렌즈)_하이라이트 2' 레이어 ⑧를 만든다(클리핑은 하지 않는다). 프레임 선화를 작성한 것과 같은 방법으로 윤곽에 화이트 컬러로 하이라이트를 그린다.

저장한 렌즈의 선택 범위를 선택하여 그리기 색을 화이트 컬러로 설정한다. [편집] → [선택 범위에 테두리 넣기]를 선택하여 테두리를 만들면 렌즈 윤곽이 하얗게 된다.

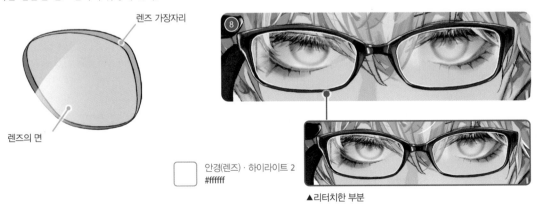

렌즈 가장자리

렌즈의 면

안경(렌즈) · 하이라이트 2
#ffffff

▲리터치한 부분

## 색감을 더한 하이라이트로 안경 렌즈 표현하기 ❾

안경 렌즈의 대부분은 반사 방지 가공이 되어 있어 녹색 빛을 반사하는 성질이 있다. 따라서 렌즈의 하이라이트는 약간 청록색을 띠는 컬러가 된다(블루 라이트 차단 렌즈의 경우, 푸른 빛을 반사하므로 푸른 빛이 더 도는 컬러가 된다). [선형 라이트] 레이어를 사용하면 그린 컬러를 띤 하이라이트 표현이 가능하다.

'안경(렌즈)_하이라이트 1' 레이어 아래에 합성 모드를 [선형 라이트]로 한 '안경(렌즈)_하이라이트 3' 레이어 ❾를 만든다(클리핑은 하지 않는다). 밝은 그린 컬러의 [에어브러시(부드러움)]로 (앞에서 봤을 때) 렌즈 오른쪽 상단과 왼쪽 하단 부분을 칠하고, 그리기 색을 투명색으로 바꾸어 칠한 부분을 흐리게 한다. 그다음 레이어의 불투명도를 50%로 하면 그린 컬러를 희미하게 띤 하이라이트가 렌즈 위에 나타난다.

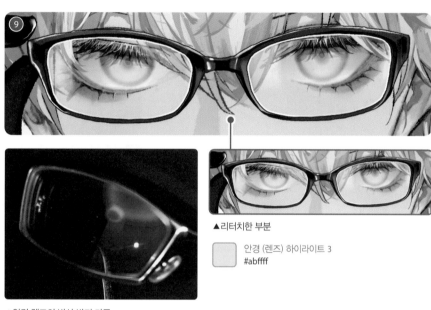

▲리터치한 부분

안경 (렌즈) 하이라이트 3
#abffff

▲안경 렌즈의 반사 방지 가공

---

**POINT** [선형 라이트] 레이어로 유색 효과 표현하기

[선형 라이트]는 합성 색의 명도가 높으면 밝게, 합성 색의 명도가 낮으면 어둡게 하여 발색 정도를 올릴 수 있는 합성 모드다.

[선형 라이트] 레이어의 용도는 더 많겠지만, 나의 경우는 색감을 늘리는 것을 주된 목적으로 사용하고 있다. 보석이나 보석, 유리 등 빛나는 물질 등에 유색효과 (표면의 결정의 층상 구조로 빛이 난반사해, 무지개와 같은 다양한 컬러의 색채를 나타내는 현상)을 묘사할 때 편리하다.

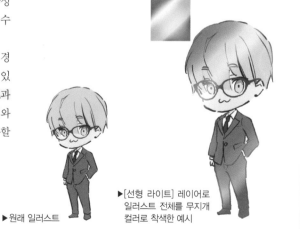

▶[선형 라이트] 레이어로 일러스트 전체를 무지개 컬러로 착색한 예시

▶원래 일러스트

안경 표현 테크닉과 특수한 소재로 만들어진 안경 그리는 방법에 대해 소개한다. 렌즈의 왜곡 표현, 미러 렌즈나 컬러 렌즈와 같은 특수 렌즈 표현, 나아가 클리어 프레임이나 뿔테안경과 같은 개성 있는 소재 표현 방법을 정리하였다.

## 01 렌즈에 의한 왜곡

렌즈 너머로 사물을 보면 상이 살짝 왜곡된다. 오른쪽 예시 그림의 얼굴 윤곽선을 보면 알 수 있다) 안경을 그릴 때 이 왜곡을 묘사하면 더욱 실감나게 연출할 수 있다.

제공하고 있는 CLIP 데이터

### 렌즈 선택 범위 작성하기 ❶

왜곡 효과를 더하지 않고 먼저 일러스트를 그린다(안경과 인물의 그리기 레이어를 미리 나눠 두어야 한다). 왼쪽 눈 렌즈 안쪽 부분의 선택 범위를 작성해 스톡한다(채색할 때 제작한 선택 범위가 있다면 그것을 사용하자). 저장한 선택 범위를 사용하여 렌즈의 안쪽 부분을 선택한다. 범위를 선택한 채로 인물 그리기 레이어로 전환한 다음, 화살표 키 등으로 선택 범위를 옆으로 옮긴다.

### 선택한 부분 복사하기 ❷

선택 범위를 옆으로 옮긴 후 선택 범위를 복사&붙여넣기 하면 렌즈´ 실루엣으로 오려내 그리기 레이어를 만들 수 있다.

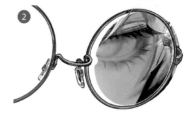

### 복사한 선택 부분 옮기기 ❸

❷에서 만든 레이어의 그리기 부분을 선택하여 [이동] 도구로 범위를 옮기면 왜곡 묘사 작업이 완료된다.

이 예시에서는 왼쪽만 왜곡되게 그렸다. 오른쪽 눈은 렌즈 밖으로 나와 있으므로 왜곡시키면 왠지 으스스한 분위기가 되어 버린다. 이 책의 표지 일러스트와 같은 정면 구도의 경우에도 전체를 왜곡 처리하면 리얼리티가 떨어진다. 왜곡 묘사가 필요한 일러스트인지 아닌지 잘 확인하여 진행하자.

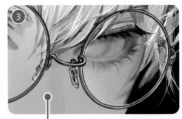

▲오른쪽 눈에 왜곡을 더해준 예시

▲원시 렌즈의 경우 해당 부분이 커진 듯 왜곡됨

# 02 미러 렌즈의 반사

미러 렌즈는 스포츠 선글라스 등에 많이 사용
된다. 거울같이 모두 반사하는 렌즈에 다른 일
러스트를 넣어 비침을 표현해 보자.

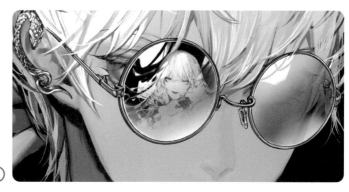

제공하고 있는 CLIP 데이터

### 렌즈 컬러 바꾸기 ①

앞 페이지 그대로 안경만 미러 렌즈로 가공한다. 여기서
미러 렌즈는 곧 미러 선글라스다. 렌즈 전체적으로 검기
때문에 먼저 컬러를 바꿔야 한다. 렌즈의 그리기 레이어
위에 [곱하기] 레이어(불투명도 85%)를 만들어 클리핑
한다. 렌즈를 블랙 컬러로 채운다.

### 거울의 바탕색 칠하기 ②

[표준] 레이어를 만들어 클리핑한다. [에어브러시(부드
러움)]를 사용하여 렌즈의 바탕색이 되는 그레이 컬러
로 렌즈를 칠한다. 투명한 [에어브러시(부드러움)]로
그라데이션을 만들면 거울 같은 느낌이 난다.

### 일러스트 붙여넣기 ③

[표준] 레이어를 만들어 렌즈에 비치는 부분에 넣을 일
러스트를 선택하고 복사&붙여넣기 한다. 필요에 따라
[자유 변형]으로 기울이거나 [픽셀 유동화] 도구로 변
형해 보자(예시에서는 반사된 것의 원래 모습을 보여주
려고 일부러 왜곡 효과를 생략했다). 그런 다음 [발광 닷
지] 레이어로 반사광을 넣고 [표준] 레이어로 하이라이
트를 그려 넣었다. 이로써 완성되었다.

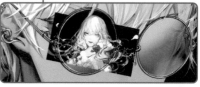

▶레이어의 클리핑을 해제
하여 비침용으로서 붙여
넣은 일러스트

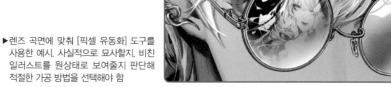

▶렌즈 곡면에 맞춰 [픽셀 유동화] 도구를
사용한 예시. 사실적으로 묘사할지, 비친
일러스트를 원상태로 보여줄지 판단해
적절한 가공 방법을 선택해야 함

123

# 03 | 블루 컬러 렌즈의 반짝임

컬러 렌즈를 가공하는 작업 자체는 아주 간
단하지만 안경의 인상을 확 바꿀 수 있는 매
우 효율적인 테크닉이다.

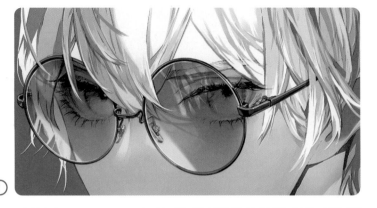

### [곱하기] 레이어로 렌즈 색감 바꾸기 ❶

렌즈의 컬러를 바꿀 때 위에서 입히고자 한 컬러의
변화를 예측하기 쉬운 [곱하기] 레이어를 사용한다.
렌즈를 그린 레이어 위에 [곱하기] 레이어(불투명
도 85%)를 만들어 클리핑한다. 그다음 렌즈 전체를
파랗게 채운다.

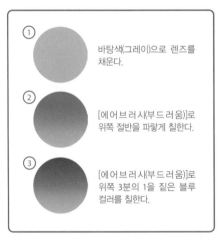

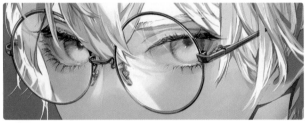

▲컬러 렌즈로 가공하기 전의 일러스트

① 바탕색(그레이)으로 렌즈를
채운다.

② [에어브러시(부드러움)]로
위쪽 절반을 파랗게 칠한다.

③ [에어브러시(부드러움)]로
위쪽 3분의 1을 짙은 블루
컬러를 칠한다.

▲렌즈의 컬러를 바꾸는 그라데이션을 만드는 방법

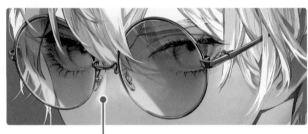

◀레이어 불투명도를
100%로 했을 때

### 프리즘 같은 반짝임을 더해주기 ❷

[발광 닷지] 레이어를 작성하여 클리핑한다. 채도를
낮춘 컬러를 몇 가지 섞어 하이라이트를 리터치한
다. 투명색의 브러시로 채색 부분을 깎아서 선명한
부분, 그라데이션이 있는 부분을 모두 칠하면 프리
즘같은 하이라이트가 된다.

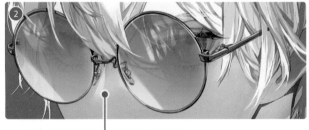

◀레이어 불투명도를
100%로 했을 때

# 04 오렌지 컬러 렌즈의 그라데이션

[곱하기] 레이어는 색감의 변화를 예측하기 쉽다는 장점이 있지만, (몇 번 언급했듯) 컬러가 어둡고 칙칙해진다는 단점도 있다. 렌즈의 컬러를 난색 계열의 밝은 색감으로 바꾸고 싶은 경우에는 [선형 라이트] 레이어를 사용해 보자.

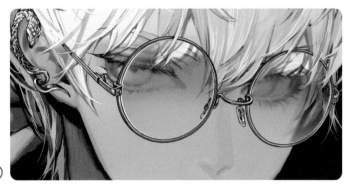

( 제공하고 있는 CLIP 데이터 )

## [곱하기] 레이어로 색감 바꾸기 ①

렌즈의 컬러를 오렌지로 바꾼다. 먼저 렌즈 컬러가 도드라지지 않도록 색조 보정 레이어 [톤 커브]로 전체를 살짝 난색 계열의 색조로 바꾼다. 그다음 [곱하기] 레이어 (불투명도 100%)를 겹쳐 렌즈를 오렌지 컬러로 채운다.

## [선형 라이트] 레이어로 그라데이션 만들기 ②

p.121에서 설명했듯 안경 렌즈는 반사 방지 가공으로 인해 청록색을 띠는 성질이 있다. 불투명도를 30%로 한 [선형 라이트] 레이어로 그라데이션을 입혀 푸른 빛이 도는 반사를 표현한다.

## 그라데이션 어우러지게 하기 ③

그라데이션 컬러가 너무 튄다. 이를 해소하고자 [선형 라이트] 레이어(불투명도 15%)를 만들어 전체를 옐로 컬러로 채운다.

## 하이라이트 그려 넣기 ④

[발광 닷지] 레이어(불투명도 75%)를 만들어, 연한 크림 컬러로 프레임의 윗부분에 하이라이트를 그려 넣는다. [발광 닷지] 레이어의 효과로 반짝이는 하이라이트를 표현할 수 있다. 그런 다음 [표준] 레이어(불투명도 50%)를 만들어 렌즈의 윤곽 주변을 화이트 컬러의 [에어브러시(부드러움)]로 조금 밝게 한다.

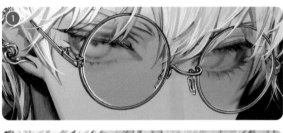

▶ 레이어 불투명도를 100%로 했을 때

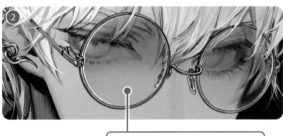

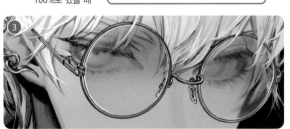

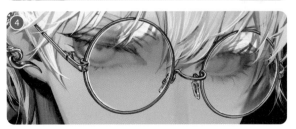

# 05 투명한 안경테 그리기

투명한 안경테만의 질감을 표현할 때는 채색 절차가 조금 달라진다. 하이라이트나 그림자를 치밀하게 그려 넣어 투명함을 묘사한다.

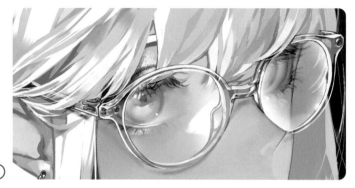

제공하고 있는 CLIP 데이터

---

## 선화를 그려 [오버레이] 레이어로 밑색 칠하기 ①

먼저 안경테의 선화를 그린 다음 안경테의 투명한 질감을 위해 불투명도를 75%로 한 [오버레이] 레이어로 밑색을 칠한다. 전체를 블랙 컬러로 칠하고 투명색의 [에어브러시(부드러움)]로 왼쪽의 엔드피스 주변을 따라 그라데이션을 만든다.

## 하이라이트를 그려 넣어 입체감 내기 ②

[표준] 레이어를 만들어 화이트 컬러의 [둥근 펜]이나 [데생 연필]로 안경테 전체에 하이라이트를 그려 넣는다. 안경테의 형태와 광원의 위치를 염두에 두고 밝은 부분을 하얗게 하면 입체감을 표현할 수 있다.

## [곱하기] 레이어로 그림자 그려 넣기 ③

[곱하기] 레이어를 겹쳐 그림자를 그려 넣는다. 투명한 물체라면 그 그림자는 투과하는 정도로 표현된다. 이 일러스트와 같이 투명한 안경테의 경우, 그 너머의 어둡기 정도로 그림자를 표현하면 되는 것이다. 주로 캐릭터의 피부가 투과되므로 피부의 그림자 색을 [스포이트]로 추출해 그림자를 묘사한다. 콧대 등 피부와 접촉한 부분에도 칠해서 안경테가 얼굴에 얹혀 있음을 보여준다.

## 프레임을 세세한 부분까지 리터치하기 ④

지금까지 그려 넣은 하이라이트와 그림자를 본보기로 삼아 [표준] 레이어를 만들어 더욱 면밀한 그림자, 하이라이트를 그려 넣는다. 윤곽 부분에는 일부러 강한 하이라이트, 짙은 그림자를 그려 넣어 안경테의 존재감을 더욱 강조했다.

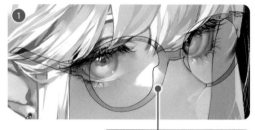

▶합성 모드 [표준]
(불투명도 100%)
으로 바꿨을 때

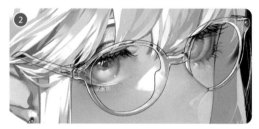

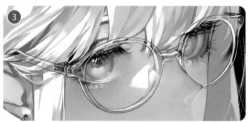

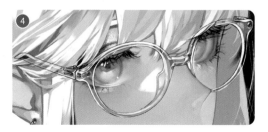

### 선화의 일부 지우기 ⑤

윤곽에 선이 균일하면 투명한 질감이 약해지기 때문에 선화의 일
부를 지운다. 그림자가 짙은 부분은 그 자체가 윤곽선 역할까지
하므로 주로 그 주변을 지우면 된다. 반대로 강한 하이라이트의
선화를 지우면 하이라이트가 하얀 피부나 흰색 머리와 일체화되
므로 지우지 않고 남긴다.

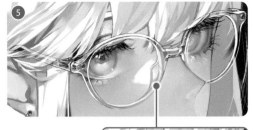

### 렌즈에 하이라이트 그리기 ⑥

[선형 라이트] 레이어나 [발광 닷지] 레이어를 겹쳐 [에어브러시
(부드러움)]로 하얀 그라데이션을 그린다. 투명감을 표현하기 위
해 레이어의 불투명도를 조금 낮춘다. 앞서 말했듯 안경 렌즈에
는 청록색 반사광이 생기는데, 이번에는 하얀 인상을 강조하기 위
해 그려 넣지 않았다.

마지막으로 안경에 걸리는 앞머리, 렌즈 위치에 의한 왜곡, 안경
모양대로 피부에 지는 그림자 등을 리터치하면 앞 페이지에서 소
개한 일러스트가 완성된다.

▶ 선화를 옐로 컬러로
덧칠해 강조한 그림

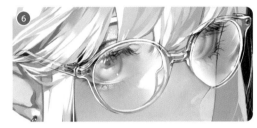

---

## 06 | 뿔테안경 그리는 법

매부리바다거북\*의 등딱지를 소재로 한 뿔
테안경은 예전에 많이 사용된 안경테다. 붉
으면서도 투명한 빛이 돎과 동시에 옐로, 진
갈색 반점이 있는 복잡한 무늬를 보인다. 다
음은 이를 표현하기 위한 스킬이다.

※현재 매부리바다거북은 멸종위기종으로 국제적으로
   보호받고 있으며, 등딱지의 상거래도 규제되고 있다.

( 제공하고 있는 CLIP 데이터 )

### 안경테 밑색 칠하기 ①

먼저 진한 브라운 컬러로 안경테 밑색을 칠
한다. 뿔테안경 치고 컬러가 너무 진한가?
괜찮다. 나중에 [오버레이] 레이어로 밝게
조정하니 문제없다.

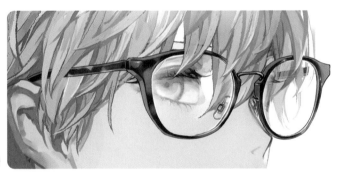

### 안경테에 무늬 그려 넣기 ②

[표준] 레이어를 만들어 클리핑한다. 매부
리바다거북 무늬를 그려 넣는다.

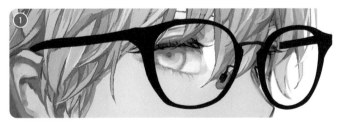

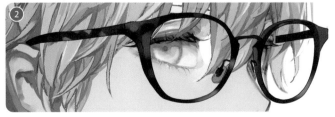

## [오버레이]로 밝게 하기 ③

[오버레이] 레이어를 만들어 클리핑한다. 전체를 그레이로 덧칠하여 컬러를 밝게 한다. 빛이 강하게 닿는 부분을 옐로로 칠하면 매부리바다거북의 등껍질다운 반짝임이 생긴다.

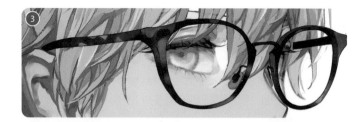

## [발광 닷지]로 투명감 내기 ④

[발광 닷지] 레이어를 만들어 클리핑한다. 강한 하이라이트가 비치는 가장자리 등 옐로 컬러를 칠한다.

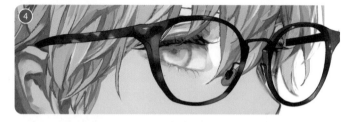

## 하이라이트로 입체감 더해주기 ⑤

[스크린] 레이어를 만들어 브라운 컬러를 더한 그레이로 하이라이트를 추가하여 입체감을 더한다. 이후 세세한 부분을 리터치해 나가면 완성이다.

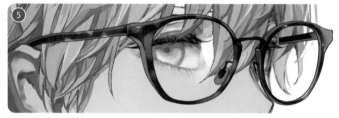

---

### POINT  매부리바다거북의 등껍질 무늬 그리기

오렌지 컬러로 된 반투명한 결정 속에 짙은 브라운 컬러의 반점이 뒤섞이는 매부리바다거북의 등껍질. 복잡한 이 무늬 그리는 방법은 아래와 같다.

[유화 채색 평붓] 등으로 그린 사각형

[픽셀 유동화] 도구(시계 방향으로 회전)을 사용하여 사각형 변형

▲무늬 그릴 때의 공통 순서

①

▲짙은 브라운 컬러로 밑색을 칠함

②

▲[유화 채색 평붓]을 사용하여 어두운 옐로 컬러로 무늬를 넣음

③

▲[오버레이] 레이어를 겹쳐 블랙 컬러로 무늬를 그림

④

▲[발광 닷지] 레이어를 겹쳐 어두운 옐로 컬러로 짙은 오렌지 컬러를 덧칠해 밝게 함

⑤

▲[스크린] 레이어를 겹쳐, [에어브러시(부드러움)]로 희미하게 하이라이트를 더함. 필요에 따라 [표준] 레이어로 강한 하이라이트까지 더해줌

# Chapter

# 6

## 배경과 마무리 테크닉

배경도, 그 배경을 마무리하는 과정까지도 모두 주역인 캐릭터를 돋보이게 한다. 이른바 조연과 같은 역할인 셈이다. 조연이 있어야 주역이 눈에 띄게 되는 법. 다음은 배경에 대한 나의 생각과 색조 보정 레이어를 이용한 일러스트 마무리 테크닉 해설이다.

# 01 진케이식 배경 표현

나는 배경을 잘 그려 넣지 않는다. 이 책의 표지 일러스트 역시 단색의 프레임과 게이타의 주위의 꽃 장식뿐이므로 심플하다. 우선은 내가 배경에 큰 품을 들이지 않는 이유와 간소한 배경일지라도 일러스트의 인상을 잘 전달하는 테크닉을 해설한다.

## 01 왜 진케이는 배경 묘사를 생략할까?

나는 일러스트를 그릴 때 배경을 안 그린다. 유화 스타일 채색으로 디테일하게 그린 캐릭터 일러스트의 경우 배경까지 디테일하면 정보량이 너무 많아 균형을 잃을 수 있기 때문이다. 나 역시 내가 창작한 오리지널 캐릭터들에게 시선이 가면 좋겠다는 일념으로 일러스트를 그린다. 캐릭터의 인상을 약하게 할 가능성이 있는 세세한 배경은 생략하고 심플한 배경을 택하고 있다.

▲캐릭터를 돋보이게 하기 위해 심플한 블랙 컬러의 배경으로 한 일러스트

▲배경을 그려도 흐림 효과를 써서 너무 디테일하게 묘사하지 않음

## 02 흰색 머리를 돋보이게 하는 배경

게이타와 같은 흰머리 캐릭터 일러스트의 경우, 하얀 배경일 때 머리가 배경에 묻혀 머리카락 표현이 눈에 띄지 않게 된다. 반대로 배경을 너무 세세하게 그려 넣으면 앞서 말했듯 캐릭터의 인상이 약해진다. 일련의 이유로 게이타를 그릴 때는 블랙 계열 컬러의 배경을 그리는 경우가 많았다. 블랙으로 배경을 그리면 게이타의 하얀 머리뿐 아니라, 하얀 피부, 실버 액세서리 등의 인상도 한꺼번에 살아난다.

다만, 이 책의 제목 텍스트가 검기 때문에 이번 일러스트에서는 배경으로 블랙을 사용할 수 없었다(➡ p.53). 제목을 위해 화이트 계열의 컬러로 배경을 채우자 역시 게이타의 인상이 약해지고 말았다. 이번에는 제목과 게이타 각각 모두 잘 보이도록 배경에 그레이 컬러 계열의 직사각형 프레임을 배치했다. 게이타의 흰색 머리와 짙은 그레이 정장, 제목 텍스트에 영향을 미치지 않고 잘 보인다.

이와 같이 단순한 도형을 배경으로 배치하는 것도 캐릭터를 매혹시키는데 유효하다(프레임 컬러는 곧 색조 보정과 표지 디자인 단계에서 바꾼다).

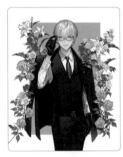

▲이 책의 표지 일러스트

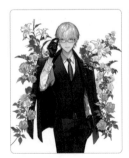 

▲단색 프레임을 비표시한 상태. 흰머리나 장갑 하이라이트, 흰 꽃 등이 흰 배경으로 인해 눈에 띄지 않음

▲꽃을 비표시한 상태. 단색의 프레임만으로도 일러스트에 성립될 수 있음

# 03 실루엣과 프레임 장식하기

이 일러스트에서는 그레이 계열의 프레임 이외에도 캐릭터 주위에 백합이나 장미꽃을 배경 삼아 그렸다. p.53에서 해설했듯 이 책의 표지 디자인과의 밸런스를 고려한 결과다. 프레임으로부터 튀어나오는 요소가 필요했다. 게이타를 둘러싸듯 배치해서 게이타의 단조로운 실루엣을 커버해 주기도 한다.

꽃은 본래 유화 채색에는 예쁘지 않아 부적합한 오브제다. 하지만 이번에는 디테일하게 그리지 않았다. 실루엣이나 프레임을 장식할 목적으로 많은 꽃을 배치했기 때문에 너무 세세히 그리면 정보량이 늘어나 캐릭터의 인상이 희미해진다. '게이타가 꽃 한 송이를 들고 있다'의 상황이라면 반대로 꽃을 세밀히 묘사하여 매혹적인 일러스트로 완성할 수 있었을지도 모른다.

▲표지 일러스트의 배경만 표시한 상태. 게이타의 등 뒤에 위치한 후경, 앞에 위치한 전경으로 꽃 레이어를 나눔

---

## POINT 푸른 장미 그리기

디테일하지 않아도 어두운 부분과 밝은 부분에 강약을 주면 멀리서 봤을 때 리얼리티를 느낄 수 있다. 아래는 예시 일러스트 배경에 그린 파란 장미 그리기 방법이다.

▲먼저 밑색을 칠함

▲레이어를 만들어 클리핑. [에어브러시(부드러움)]로 꽃잎 중앙에 밝은 컬러를 입힘

▲레이어를 만들어 클리핑. [에어브러시(부드러움)]로 꽃잎에 지는 그림자를 묘사

▲레이어를 만들어 클리핑. [둥근 펜]으로 섬세한 그림자 그려 넣음

▲레이어를 결합. 이어서 [스크린] 레이어를 만들어 클리핑. [에어브러시(부드러움)]로 반사광 리터치

▲[발광 닷지] 레이어를 만들어 클리핑. [유화 채색 평붓]으로 잎이나 꽃잎에 반짝이는 하이라이트를 리터치하면 완성.

# 02 색조 보정하기

색조 보정 레이어는 일러스트의 색조와 채도, 대비를 단번에 변경할 수 있는, 디지털 페인트 소프트웨어만의 기능이다. 채색 공정에서 생긴 밸런스 실패 컬러 혹은 밝기를 수정하여 일러스트의 퀄리티를 한층 높이거나 전혀 다른 느낌의 일러스트로 완성할 때 유용하다.

## 01 일러스트 전체 균형 맞추기

브러시를 사용하다 보면 세세한 부분에 파고들게 돼 일러스트 전체의 균형까지 신경쓰지 못한다. 일러스트 전체적인 밸런스를 위해 색조 보정 레이어(➡ p.43)를 중심으로 마무리 작업을 진행한다.

◀색조 보정 전

◀색조 보정 후

p.42에서 해설했듯, 나에게는 자주 사용하는 색조 보정 레이어 세트가 있다. **전체를 밝게 하고 대비를 살짝 강하게 한 다음, 시안과 마젠타로 색감을 조정할 때 쓰는 세트다.** 그리는 과정에서 전체가 어두워지고, 대비 조절이 필요하며, 색감이 칙칙해지기 쉬운 유화 작업에서 균형을 찾아 맞추기 편하다.

### 자주 사용하는 색조 보정 레시피

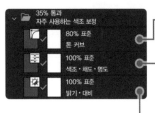

35% 통과
자주 사용하는 색조 보정

80% 표준
톤 커브

100% 표준
색조·채도·명도

100% 표준
밝기·대비

▲채도를 낮춤

※폴더의 합성 모드가 [표준]으로 되어 있으면 색조 보정의 효과가 폴더 외에는 적용되지 않으므로 반드시 [통과]로 하기

▲밝기를 조금 낮추고, 대비를 높임

▲전체적으로 조금 밝게, 대비는 조금 약하게 함

▲밝은 부분의 레드 컬러를 조금 약하게, 어두운 부분의 레드 컬러도 약하게 함

▲밝은 부분의 그린 컬러를 약하게, 어두운 부분의 그린 컬러는 조금 강하게 함

▲밝은 부분의 블루 컬러를 조금 약하게, 어두운 부분의 블루 컬러를 조금 강하게 함

다만, 이 세트는 어디까지나 나의 습관이나 경향대로 채색한 것을 보정하는 데 특화되어 있다. 이 세트를 꼭 사용하지는 않고, 일러스트에 맞춰 다르게 조정하는 경우도 많다. 독자 여러분도 이 책을 참고하여 작업할 때 우선 이 세트를 경험한 다음, 자신의 그림과 경향에 맞는 조정 방법을 찾아보길 권한다.

# 02 | 특수 조명 일러스트 그리기

물체의 컬러는 어떤 빛이 닿는지에 따라 다양하게 변화한다. 따라서 조명이나 환경에 따라 그 물체의 고유색과는 다른 컬러로 보일 수 있다.

❶빨간 조명으로 비춘 게이타의 일러스트를 예로 설명한다. 원래 전체적으로 화이트 계열의 색감으로 되어 있는 게이타이지만 이 일러스트에서는 머리나 피부, 와이셔츠가 핑크 컬러에 가까운 색감으로 되어 있다. 왜일까? 전체 컬러를 완전히 바꾸어 버리는 특수한 조명 및 환경, 그 속의 일러스트를 어떻게 그리면 좋을지 설명하도록 하겠다.

첫 번째 방법으로 '처음부터 일러스트의 색감을 확실히 정해 두고, 채색 단계부터는 그리기 색에 정한 컬러대로 진행한다는 것'이 있다. 예를 들어 레드 컬러의 조명이 비추는 일러스트라면 처음부터 레드를 더한 컬러를 모티프 삼는 방법이다. 다만 이 방법을 쓸려면 일러스트의 완성본을 명료하게 파악한 다음, 거기서 역산해 그리기 색을 선택해야 한다. 초보자에게는 무척 어려운 과정이 될지도 모른다. 게다가 컬러 선택을 잘못했을 경우, 일러스트가 애초의 이미지와 다르게 완성될 수 있다는 단점도 있다. 나의 경우 팔레트에 등록한 캐릭터의 기본 컬러(➡ p.64) 그대로 사용할 수 없어 채색 작업 시간도 오래 걸린다.

두 번째, 어떤 조명 설계나 환경의 일러스트이든 백색광이 비추는 장면으로 일러스트를 그린다. 컬러 팔레트의 기본 컬러를 사용하기 위함이다. 나는 색조 보정 레이어를 사용하여 일러스트의 색감이나 밝기를 조정하는 방식으로 작업하고 있다.

앞에서 예로 소개한 ❶의 일러스트도, 그와 반대로 푸른 조명을 비춘 ❸의 일러스트 또한 ❷의 일러스트를 원상태로 색조 보정만 하여 만들었다. 이렇게 했을 때의 장점은 다음과 같다.

· 채색할 때 고유색이나 미리 설정한 기본 컬러를 사용할 수 있으므로 컬러 선택이 어렵지 않다.
· 색조 보정의 수치나 파라미터를 언제든지 설정할 수 있기 때문에, 원하는 컬러로 표현하기 쉽고, 실패해도 손쉽게 다시 그릴 수 있다.

이처럼 색조 보정은 매우 편리한 기능이지만, 그렇다고 만능이라고 보기는 어렵다. 채색 단계부터 엄밀하게 그리기 색을 계산해 채색하는 방법에 비하면 컬러 컨트롤이 다소 어중간한 상태가 되는 단점이 있다. 예를 들어 치밀한 배경의 광원 종류 혹은 그 수가 여러 개인 일러스트의 경우 이 방법은 일러스트 내의 모든 요소를 원하는 컬러로 맞추기 어렵다.

나에게는 캐릭터를 메인으로 세워서 요소가 비교적 심플한 일러스트를 그리므로 단점보다 장점이 많은 방법이다. 그래서 색조 보정 레이어를 잘 활용하고 있다.

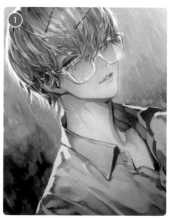

▲레드 컬러의 조명이 비추는 게이타의 일러스트

▲색조 보정을 실행하기 전의 일러스트

▲색조 보정 레이어의 설정을 조정하고, 블루 컬러 조명으로 바꾼 일러스트

# 03 더 디테일한 일러스트 색조 보정

표지 일러스트를 완성하면서 색조 보정 레이어 뿐만 아니라 [컬러] 레이어도 사용했다(자세한 내용은 아래 POINT 참조).

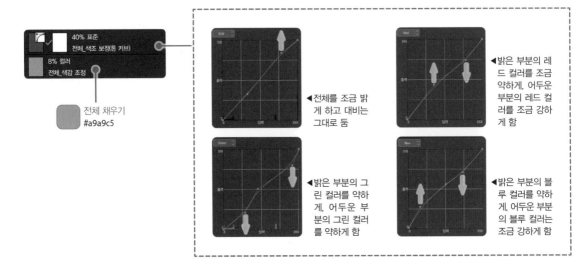

브러시를 사용한 채색만으로는 정장의 검은 부분의 색감이 다소 단조로워 보인다. 우선 [톤 커브]로 약간 적자색 계열의 컬러가 되도록 보정하고, 배경의 푸른 꽃과 인물을 어우러지게 하기 위해 [컬러] 레이어(불투명도 8%)를 겹쳐, 전체를 블루 그레이로 칠한다.

세 번째 결합('인물_결합 3' 레이어)을 실행한 다음, 리터치가 어느 정도 진행된 시점에야 색조 보정을 실시한다. **색조 보정으로 일러스트가 변하면 최종 리터치 시 영향이 가기 때문이다.** 나의 경우, 일러스트의 90% 정도가 진행된 단계에 색조 보정을 하고, 색조 보정 레이어를 표시한 상태로 나머지 10%의 리터치를 한다.

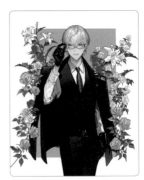

▲색조 보정하기 전의 표지 일러스트

---

**POINT** [컬러] 레이어로 색조와 채도 바꾸기

[컬러] 레이어란, 본떠서 그린 부분의 밝기를 유지한 채 그리기 색에 맞추어 색감만 바꾸는 합성 모드를 뜻한다. 색조 보정 레이어를 써도 되지만 그것만으로는 원하는 컬러로 바꾸기 어렵다. 색조 보정 레이어를 잘 구사해야 하기 때문이다. [컬러] 레이어를 겹쳐 전체를 채우는 방법이라면 컬러 팔레트에서 컬러를 선택할 수 있으므로 원하는 컬러로 바꾸기 쉽다.

단, 명도가 유지되기 때문에 화이트 컬러(#ffffff)와 블랙 컬러(#000000)에는 영향을 미치지 않는다. 하얀 부분이나 검은 부분의 컬러를 바꾸고 싶은 경우는 색조 보정 레이어나 [곱하기] 레이어 등을 사용해 보자.

▲원래 일러스트

▲[컬러] 레이어를 겹쳐 레드 컬러와 블루 컬러로 채운 상태

완성한 일러스트

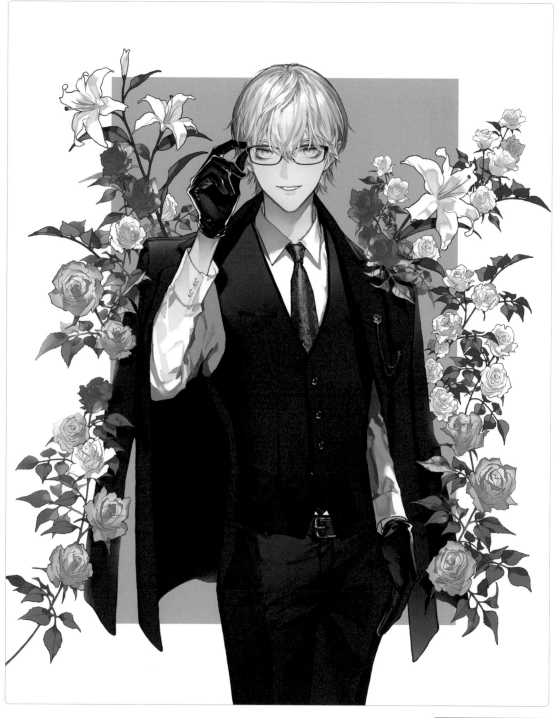

제공하고 있는 CLIP 데이터

# 04 | 다른 느낌의 일러스트 만들기

색조 보정 레이어를 사용하여 표지 일러스트의 다른 버전을 만들어 보았다. 어떻게 마무리하느냐에 따라 일러스트의 인상이 크게 바뀐다는 것을 알 수 있을 것이다. 또 각 패턴의 레이어 미결합 CLIP 데이터가 제공되고 있다(➡ p.142). 각 레이어의 상세한 내용은 CLIP 데이터를 참조하기 바란다.

## 민트그린

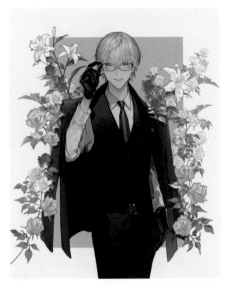

**톤 커브**
RGB : 밝게 하고 대비를 낮춤
R : 암부의 레드 컬러를 강하게 함
G : 명부의 그린 컬러를 약하게 함
B : 명부와 암부 모두 블루 컬러를 강하게 함

**색조 · 채도 · 명도**
색조 : 수치 변경 없음
채도 : 수치를 조금 낮춤
명도 : 수치를 조금 낮춤

**밝기 · 대비**
밝기 : 수치 변경 없음
대비 : 수치를 조금 올림

**[컬러] 레이어**
그대로 두면 꽃(전경)의 블루 컬러가 튀므로 그레이 컬러를 채워 채도를 낮춤

**[곱하기] 레이어**
한색에 가까운 색조 보정으로 인해 게이타의 컬러가 너무 차가운 느낌이 들어 연한 오렌지로 따뜻한 컬러로 변경

제공하고 있는 CLIP 데이터

## 라벤더

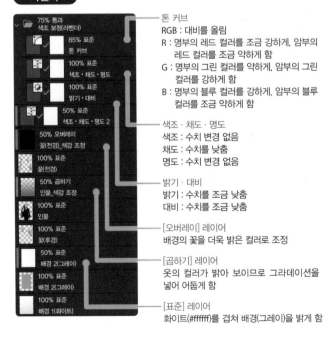

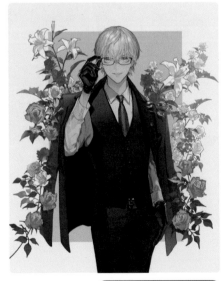

**톤 커브**
RGB : 대비를 올림
R : 명부의 레드 컬러를 조금 강하게, 암부의 레드 컬러를 조금 약하게 함
G : 명부의 그린 컬러를 약하게, 암부의 그린 컬러를 강하게 함
B : 명부의 블루 컬러를 강하게, 암부의 블루 컬러를 조금 약하게 함

**색조 · 채도 · 명도**
색조 : 수치 변경 없음
채도 : 수치를 낮춤
명도 : 수치 변경 없음

**밝기 · 대비**
밝기 : 수치를 조금 낮춤
대비 : 수치를 조금 낮춤

**[오버레이] 레이어**
배경의 꽃을 더욱 밝은 컬러로 조정

**[곱하기] 레이어**
옷의 컬러가 밝아 보이므로 그라데이션을 넣어 어둡게 함

**[표준] 레이어**
화이트(#ffffff)를 겹쳐 배경(그레이)을 밝게 함

제공하고 있는 CLIP 데이터

앤티크

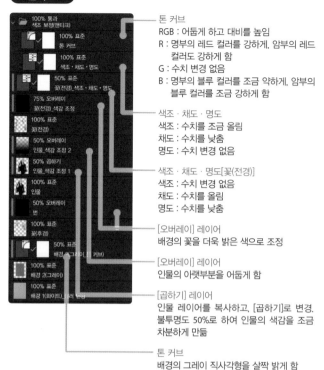

톤 커브
RGB : 어둡게 하고 대비를 높임
R : 명부의 레드 컬러를 강하게, 암부의 레드 컬러도 강하게 함
G : 수치 변경 없음
B : 명부의 블루 컬러를 조금 약하게, 암부의 블루 컬러를 조금 강하게 함

색조 · 채도 · 명도
색조 : 수치를 조금 올림
채도 : 수치를 낮춤
명도 : 수치 변경 없음

색조 · 채도 · 명도[꽃(전경)]
색조 : 수치 변경 없음
채도 : 수치를 올림
명도 : 수치를 낮춤

[오버레이] 레이어
배경의 꽃을 더욱 밝은 색으로 조정

[오버레이] 레이어
인물의 아랫부분을 어둡게 함

[곱하기] 레이어
인물 레이어를 복사하고, [곱하기]로 변경. 불투명도 50%로 하여 인물의 색감을 조금 차분하게 만듦

톤 커브
배경의 그레이 직사각형을 살짝 밝게 함

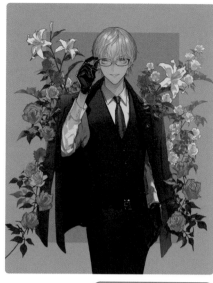

제공하고 있는 CLIP 데이터

---

## POINT 톤 커브를 통한 색감 조절

색조 보정 레이어 [톤 커브]는, 각 레드(Red) · 그린(Green) · 블루(Blue)에 특화된 보정을 할 수 있다(다이얼로그 좌측 상단의 채널로 각 컬러로 전환 가능). 밝기를 조정하는 [RGB] 톤 커브(➡ p.43)와 마찬가지로, 오른쪽 절반이 명부, 왼쪽 절반이 암부의 조정 영역이다. 커브가 위쪽에 올라올수록 설정 컬러가 강해지고 커브가 아래로 내려갈수록 컬러가 약해진다(설정 컬러의 보색에 가까워짐).

▲레드 (Red) 톤 커브 조작 방법

▲그린 (Green) 톤 커브 조작 방법

▲블루 (Blue) 톤 커브 조작 방법

# 03 다른 버전 만들기

이 책에 수록된 예시 일러스트 중에는 긴 백발의 여성이 몇 차례 등장했는데 이 캐릭터의 바탕은 사실 게이타다. 이 섹션에서는 게이타가 변신하는 과정을 예로, 일러스트 위에 덧칠하여 다른 버전 만드는 방법을 해설한다.

**눈**
아이라인을 두껍게, 속눈썹이 길게 컬링된 형태로 그린다. 동공과 윤곽을 짙은 컬러로 칠하고 (전체를 블루 컬러로 채운 뒤에 [흐리기] 도구로 어우러지게 한다), 강한 하이라이트를 더해준다. 마지막으로 [발광 닷지] 레이어를 사용하여 눈꺼풀에 강한 하이라이트를 넣는다.

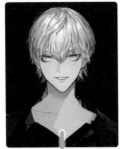

**리터치 전**
다른 버전을 제작하기에 앞서 덧칠하기 쉽도록 얼굴 이외의 부분을 블랙 컬러로 채워 둔다. 의상도 바꿀 예정이기 때문에 원래 일러스트에서는 가슴 부분도 추가로 대강 그려 넣는다.

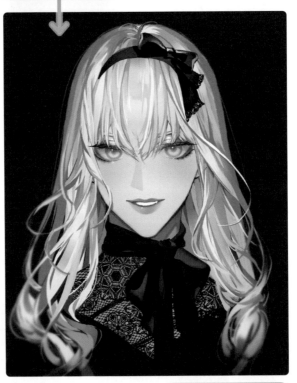

**머리카락**
머리카락은 [스포이트] 도구로 원래의 머리색을 추출하여 [둥근 펜]이나 [데생 연필]로 기존 헤어로부터 뻗어가는 느낌으로 채워간다.

**앞가슴 레이스**
앞가슴의 레이스는 내가 만든 브러시를 사용하여 그렸다. 이 브러시는 CLIP STUDIO ASSET에서 다운로드 할 수 있다. (콘텐츠 ID : 1886831)

제공하고 있는 CLIP 데이터

**마무리**
마지막으로 [흐리기] 도구를 통해 화면 테두리 부근(주로 사이드 머리 끝)을 흐리게 한다. 상대적으로 얼굴이 선명해 보는 사람들의 시선을 끈다.

**치크**
[에어브러시(부드러움)]를 사용하여 볼에 붉은 빛을 더해준다.

**입술**
입술은 [유화 채색 평붓]이나 [데생 연필]로 진한 레드 컬러를 입힌 다음 투명색의 [에어브러시(부드러움)]로 깎아 섬세한 그라데이션을 표현한다.

# SNS에서 주목 받는 일러스트 가공술② 마무리 편

p.56에서 해설한 플레이밍 테크닉에 이어 마무리 테크닉을 해설한다. 인상을 바꿀 때는 색조 보정 혹은 필터로 효과를 더해주는 편인데, 일부 필터에는 CLIP STUDIO PAINTEX 전용 플러그인을 사용했다.*

※플러그인은 CILP STUDIO EX 한국어판에서 지원되지 않으며, 설정 언어를 일본어로 전환하면 사용할 수 있다(단, 계약조건에 따름).
　아래 플러그인 관련 본문은 일본 EX 버전을 기준으로 했음을 밝힌다.

## 빈티지하게 가공하기 〔제공하고 있는 CLIP 데이터〕

### 색조 보정 레이어로 색감 바꾸기 ①

게이타가 입고 있는 클래식 스타일 정장의 빈티지함을 강조하기 위해 오래된 사진과 같은 느낌이 나도록 가공한다. 먼저 색조 보정 레이어 [톤 커브]를 사용해 세피아 색감으로 채색했다.

### 色収差(색수차) 효과 더하기 ②

플러그인 [色収差] 필터를 사용하여 일러스트에 효과를 더한다. 색수차란 렌즈 너머로 물체를 보았을 때 광선의 굴절률 차이에 의해 컬러 위치가 달라지는 현상이다. 사진이나 비디오 촬영 시에는 피해야 하는 현상이지만, 일러스트에 색수차를 표현하면 사진과 같은 질감이 생겨 리얼리티가 생긴다.

### レリーフ(릴리프) 효과 더하기 ③

플러그인 [レリーフ] 필터를 사용한다. 이것은 이미지는 네거티브(컬러를 반전한 상태)와 포지티브(그대로 둔 상태)를 살짝 옮겨 겹치는 필터다. [언샤프 마스크](➡ p.45)와 같이, 면의 경계나 선을 강조해 일러스트의 인상을 강하게 한다.

### 아웃 포커싱 주기 ④

일러스트에는 사진과 달리 초점이 없어서 거리에 상관없이 모든 물체를 명확하게 묘사할 수 있지만 [흐리기] 도구로 캐릭터 윤곽 주변을 흐리게 하여 포커스를 표현한다. 사람의 눈동자도 카메라와 같은 구조로 되어 있다. 우리의 시야도 실은 초점이 맞지 않는 범위라면 흐릿해진다. 초점을 표현하면 일러스트가 더욱 자연스러워지고, 나아가 캐릭터가 돋보인다.

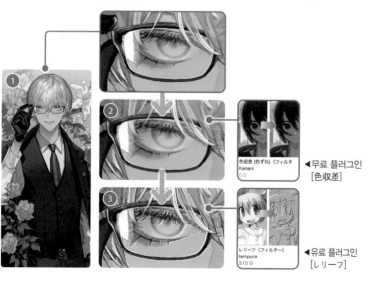

色収差 (色ずれ) (フィルタ
Kaneni
0 G
◀무료 플러그인
[色収差]

レリーフ (フィルター)
tempura
310 G
◀유료 플러그인
[レリーフ]

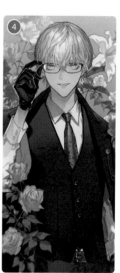

 ## 배경의 화이트 컬러를 강조하여 캐릭터를 돋보이게 하기 제공하고 있는 CLIP 데이터

### 배경색을 화이트로 바꾸기 ①

뭐니 뭐니 해도 캐릭터에 포커스를 준 일러스트가 SNS에서는 호응을 얻기 쉽다. 배경을 심플하게 하는 편이 캐릭터를 결정짓기 쉬우므로(➡ p.130), 여기에서는 화이트 바탕의 배경으로 캐릭터를 돋보이게 했다. 먼저 일러스트를 보는 사람의 시선이 게이타에 집중되도록, [에어브러시(부드러움)]로 꽃을 흐리게 하여 배경을 눈에 띄지 않게 다듬는다.

### 푸른 꽃을 선명하게 하기 ②

배경인 흰 바탕의 인상을 강화하기 위해 푸른 꽃의 컬러를 선명하게 한다. [오버레이] 레이어를 겹쳐 푸른 꽃을 채우듯 하얀 그라데이션을 칠한다.

### 인물의 색감을 바꾸어 도드라지게 하기 ③

하얀 머리로 모노톤에 가까운 색감을 가진 게이타를 그대로 두면 화이트 바탕의 배경에 묻혀 인상이 약해진다. 색조 보정 레이어의 [톤 커브]를 사용해 붉은 빛을 조금 더해주었다.

### 사진 같이 보이도록 가공 더해주기 ④

앞쪽과 마찬가지로 [色収差] 필터와 [レリーフ] 필터를 사용하여 일러스트를 사진처럼 보이는 효과를 더하면 완성이다.

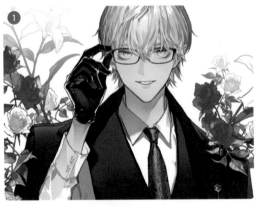

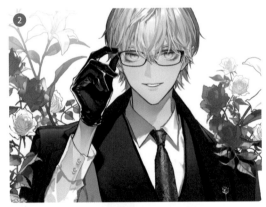

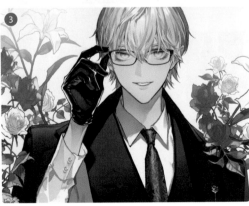

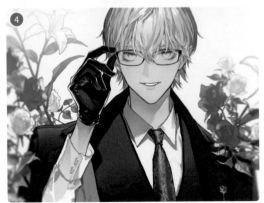

# 조명과 흐리기 효과로 원근감 표현하기 <span>제공하고 있는 CLIP 데이터</span>

### [가우시안 흐리기]로 뒤 배경 흐리게 하기 ❶

SNS에서 사용되는 캐릭터 일러스트는 스마트폰의 작은 화면에서도 캐릭터가 잘 보이도록 얼굴이 크게 나타나는 경우가 많다. 게다가 배경까지 심플하면 깊이감이 잘 표현되지 않는다. 여기서는 깊이감을 위한 가공 방법을 소개한다. 먼저 뒤 배경의 꽃을 [가우시안 흐리기]로 흐릿하게 하고, 불투명도 75%로 만든 [표준] 레이어를 겹치고, [에어브러시(부드러움)]로 옅게 그레이를 칠해서, 앞 배경과 뒤 배경의 질감에 구분을 둔다.

### 앞쪽에 파란 장미를 배치하여 입체감 내기 ❷

앞쪽으로 밀어내듯이, 캐릭터를 덮는 듯한 위치에 파란 꽃을 넣는다. 안쪽에 연한 컬러의 꽃을, 앞쪽에 짙은 컬러의 꽃을 배치하여 원근감을 더욱 강조한다.

### 역광 효과 내기 ❸

[오버레이] 레이어(불투명도 85%)를 겹쳐 전체를 블랙 컬러로 채운다. 이어서 [그라데이션] 도구 중 [지우기 그라데이션]을 사용하여 블랙 컬러의 중앙에 큰 그라데이션을 만든다. 일러스트의 중심에 있는 게이타의 얼굴이 밝아지고 화면 사이드는 어두워졌다. 역광으로 촬영한 사진을 밝기 조정하면 이러한 밝기의 그라데이션이 생긴다. 게이타 등 뒤에 광원이 있는 듯한 인상을 주어 깊이감을 표현할 수 있다.

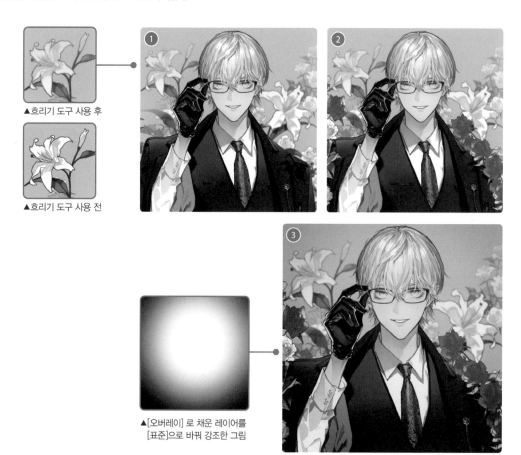

▲흐리기 도구 사용 후

▲흐리기 도구 사용 전

▲[오버레이]로 채운 레이어를
[표준]으로 바꿔 강조한 그림

# 무료 동영상

Chapter1, Chapter2의 제작 공정 동영상을 제공합니
다. 시청하기 전에 아래 주의 사항을 꼭 확인하기 바
랍니다. 동영상의 URL와 QR코드는 p.10, p.26에 게
재되어 있습니다.

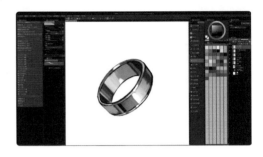

## Chapter1, Chapter2의 메이킹 동영상 주의사항

책에서는 쉽게 이해할 수 있도록 구성했지만 일러스트를 그린다는 것은 시행착오의 연속이므로 작업이 책에 나와 있는 순서대
로 진행되지 않을 때가 있습니다. 동영상을 시청할 때 아래 내용을 이해하고 시청하길 바랍니다.

· 동영상은 세세한 브러시 터치, 효과를 넣은 범위 등의 참고용으로 사용하기 바랍니다.
· 가능한 범위에서 작업 중인 레이어에 번호를 매겨 표시했습니다.
· 레이어의 불투명도 등을 재조정할 경우가 있습니다(책에서는 최종적인 수치가 게재되어 있습니다).
· 작업 중에 레이어를 복제하거나 결합, 삭제를 실행한 경우가 있습니다(책에서는 정리한 내용이 게재되어 있습니다).
· 책에서는 중요도가 낮은 묘사 혹은 세세한 공정은 생략했습니다.
· 책에서는 공정의 순서를 심플하게 게재했기 때문에 동영상과 순서가 다를 수 있습니다.
· 동영상에서는 시행착오를 겪으면서 그립니다. 그러므로 여러 작업이 동시에 진행되고 있을 경우가 있습니다.
· 책에 실린 캡처와 동영상에 나오는 일러스트 상태가 다를 수 있습니다.

# 제공 소재 다운로드

### 커스텀 브러시

오리지널 커스텀 브러시 [유화 채색 평붓] [체인 브러시]
(SUT 파일)를 다운로드할 수 있습니다.

### 꽃의 선화 소재

이 책의 표지 일러스트의 배경으로 사용한, 장미꽃이나 백합
의 선화 소재(투과 PNG 파일)를 다운로드할 수 있습니다.

### CLIP 데이터

Chapter1, Chapter2, 의 예시 작품과 Chapter3 이후에 해설하는 표지 일
러스트, 일부의 예시 작품(레이어 포함)을 다운로드할 수 있습니다. 다
운로드할 수 있는 일러스트에는 (제공하고 있는 CLIP 데이터) 마크가 표시되
어 있습니다. CLIP 데이터 내의 레이어와 책에 실린 레이어 구성에는
일부 차이가 있습니다.

◀ 커스텀 브러시

▲꽃의 선화 소재

▲CLIP 데이터

커스텀 브러시와 선화 소재, CLIP 데이터는 이 책의 서포트 페이지에서 다운로드할 수 있습니다. 서포트 페
이지에 접속한 후 '지원 정보(サポート情報)'에 들어가 '다운로드(ダウンロード)' 페이지를 클릭하면 됩니
다. 주의사항(はじめにお読みください)을 반드시 확인한 후에 다운로드하길 바랍니다.

이 책의 서포트 페이지: https://isbn2.sbcr.jp/14454/ 비밀번호 : keita202211

# 맺음말

끝까지 읽어주셔서 감사합니다. 이 책이 조금이라도 도움이 되었으면 하는 바람입니다.

여러분은 유화 스타일 채색에 대해 어떤 이미지를 가지고 계셨나요? '왠지 어려울 것 같아.', '수정하기 어렵겠지?', '나도 할 수 있는 수준일까?' 하고 생각하신 분들이 계실지 모르겠습니다. 저도 유화 채색에 익숙해질 때까지 여러 번 실패를 거듭했습니다. 그리고 앞으로도 더욱 노력해야겠다는 생각을 갖고 있습니다.
채색을 진행하면서 그때그때 레이어를 결합하는 유화 채색은 레이어 구성이나 작업 과정을 역산하기 어렵기에 난이도가 높다고 느낄 수 있습니다. 그래서 저는 언제든지 부담없이 참고할 수 있는 책이라는 매체로 저의 기법을 남기고 싶었습니다.

본문에서 소개하지 못한 이야기가 있어 이 자리를 빌려 말씀드립니다. 바로 일러스트를 계속 그리기 위한 동기에 관한 이야기입니다. 외람되지만 읽어주셨으면 좋겠습니다.
여러분은 누구를 위해 일러스트를 그리고 있습니까? 일러스트는 사람과 사람을 이어주는 커뮤니케이션 도구입니다. 다른 사람이 일러스트를 보아야 비로소 제 역할을 할 수 있게 됩니다.
그렇기 때문에 '누군가'가 봤으면 좋겠다는 마음이 일러스트를 그리는 데 큰 동기 부여가 됩니다. '~한 사람들이 기뻐하면 좋겠다!'는 생각으로 상대방의 마음을 상상하면 상대방에게 확실하게 전달되는 일러스트를 완성할 수 있게 될 겁니다.
지금은 SNS의 등장으로 불특정 다수의 모르는 사람들에게 아주 쉽게 일러스트를 전달할 수 있게 되었습니다. SNS를 사용하면 자신이 상상도 못했던 많은 사람들에게서 공감을 받을 수 있습니다. 경험을 쌓으면서 자신의 일러스트 팬을 비약적으로 늘릴 수 있을지도 모르고 이 과정에서 누군가를 기쁘게 하기 위한 기술도 연마될 것입니다.

많은 사람들에게 기쁨을 주는 일은 일러스트를 그리는 사람에게도 큰 행복이 됩니다. 그렇다고 그 '누군가'에게 기쁨을 주는 것만을 목적으로 하면 언젠가 일러스트 작업이 괴로워질지 모릅니다. 적어도 저는 제 자신의 마음을 채우지 않고 이타적인 생각만으로는 작업을 지속할 수 없을 것 같습니다. 뭐니 뭐니 해도 마지막에는 '나'를 위한 동기부여도 일러스트를 계속 그리는 데 중요한 요소가 되는 겁니다.

독자 여러분이 앞으로 무엇을 위해 그리고 있는 것인지, 길을 헤맬 수도 있습니다. 이럴 때는 자신이 지금 누구를 위해 그리고 있는지 자신에게 물어보세요. 그때 이 책이 조금이라도 독자 여러분에게 힘이 될 수 있다면 저에게는 가장 큰 기쁨이 될 것입니다.

마지막으로 이 책을 집필하는 데 있어서 힘을 보태 주신 모든 스탭 분들, 그리고 이 책의 제작을 요청해주신 독자 여러분께 감사의 말씀을 드리고 싶습니다. 또 뵐 수 있으면 좋겠습니다.

-진케이

매력을 한층 끌어올리는 채색과
디테일 표현 with 클립스튜디오

# 미남 캐릭터 일러스트 강좌

초판 인쇄 2024년 4월 30일
초판 발행 2024년 4월 30일

지은이  진케이
옮긴이  일본콘텐츠전문번역팀
발행인  채종준

출판총괄  박능원
국제업무  채보라
책임번역  카와바타 유스케
책임편집  박민지
디자인  홍은표
마케팅  전예리·조희진·안영은
전자책  정담자리

브랜드  므큐
주소  경기도 파주시 회동길 230 (문발동)
투고문의  ksibook13@kstudy.com

발행처  한국학술정보(주)
출판신고  2003년 9월 25일 제406-2003-000012호
인쇄  북토리
저작권사  SB Creative

ISBN  979-11-7217-208-4 13650

므큐는 한국학술정보(주)의 아트 큐레이션 출판 전문브랜드입니다.
무궁무진한 일러스트의 세계에서 가치 있는 정보를 수집하고 선별해 독자에게 소개한다는 뜻을 담고 있습니다.
'예술'이 가진 아름다운 가치를 전파해 나갈 수 있도록, 세상에 단 하나뿐인 책을 만들고자 합니다.

# 므큐 드로잉 컬렉션

일러스트 기초부터 나만의 캐릭터 제작까지!

**New!**

**최애를 위한 나만의 솜인형 옷 만들기**

다큐트 외 1인 지음

**New!**

**손 · 발 해부학 드로잉**

가토 고타 지음

**Focus!**

**최애를 닮은 나만의 솜인형 만들기**

히라쿠리 아즈사 지음

**Focus!**

**효고노스케가 직접 알려주는 일러스트 그리기**

효노노스케 지음

**메르헨 귀여운 소녀 그리기
동화 속 캐릭터 패션 디자인 카탈로그**

사쿠라 오리코 지음

**계절, 상황별 메르헨 소녀 그리기
동화 속 캐릭터 코디 카탈로그**

사쿠라 오리코 지음

**나만의 메르헨 캐릭터 그리기
다양한 테마 속 코스튬 카탈로그**

사쿠라 오리코 지음

**살아있는 캐릭터를 완성하는
눈동자 그리기**

오히사시부리 외 13인 지음

**캐릭터를 결정짓는 눈동자 그리기**

오히사시부리 외 16인 지음

**수인X이종족 캐릭터 디자인**

스미요시 료 지음

**빌런 캐릭터 드로잉**

가세이 유키미쓰 외 4인 지음

**멋진 여자들 그리기**

포키마리 외 8인 지음

**의인화 캐릭터 디자인 메이킹**

.suke 외 3인 지음

**사쿠라 오리코 화집 Fluffy**

사쿠라 오리코 지음

**돋보이는 캐릭터를 위한**
**여자아이 의상 디자인 북**

모카롤 지음

**판타지 유니버스**
**캐릭터 의상 디자인 도감**

모쿠리 지음

**수인 캐릭터 그리기**

야마히쓰지 야마 외 13인 지음

**움직임이 살아있는 동물 그리기**

나이토 사다오 지음

**가모 씨의 귀여운 손그림 백과사전**

가모 지음

**환상적인 하늘 그리는 법**

구메키 지음

**프로가 되는 스킬업!**
**배경 일러스트 테크닉**

시카이 다쓰야, 가모카멘 지음

**나 혼자 스킬업! 바로 시작하는**
**배경 일러스트 메이킹**

다키 외 2인 지음

**아이패드 드로잉
with 어도비 프레스코**

사타케 슌스케 지음

**나도 한다! 아이패드로 시작하는
만화 그리기 with 클립스튜디오**

아오키 도시나오 지음

**The 감각적인 아이패드 드로잉
with 프로크리에이트 테크닉**

다다 유미 지음

**입문자를 위한 캐릭터 메이킹
with 클립스튜디오**

사이드랜치 지음

**사랑에 빠진
미소녀 구도 그리기**

구로나마코 외 4인 지음

**BL 커플 캐릭터 그리기 : 학교 편**

시오카라 외 4인 지음

**누구나 따라하는
설레는 손 그리기**

기비우라 외 4인 지음

**뉴 레트로 드로잉 테크닉**

DenQ 외 7인 지음